徐悲鴻繪畫全集

The Art of Xu Beihong Series

〈第三卷〉

中國水墨作品

藝術家出版社

徐悲鴻繪畫全集
目　錄

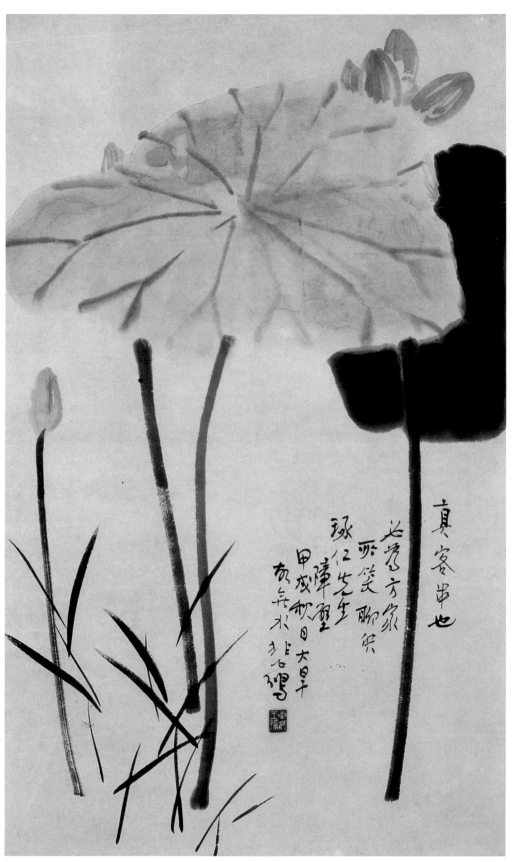

徐悲鴻　花果　水墨　1934　81×47cm

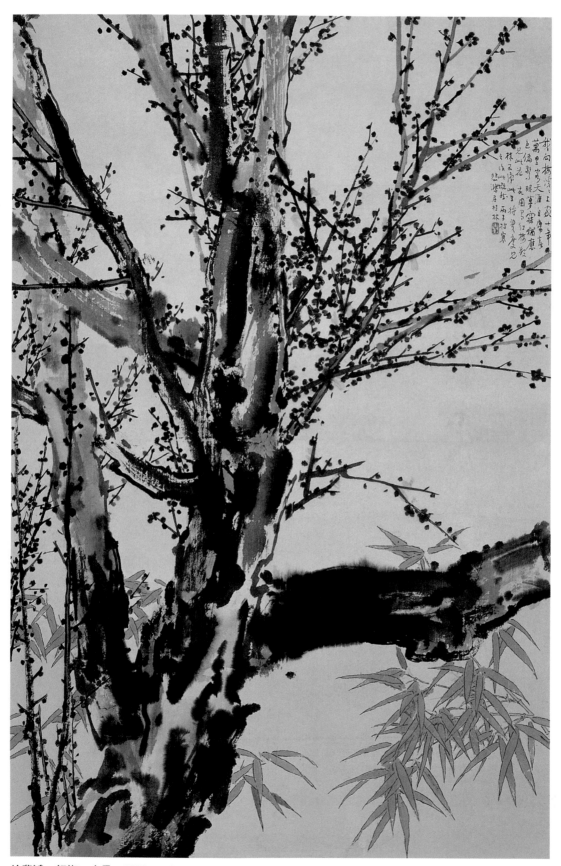

徐悲鴻　紅梅　水墨　1936　113×73cm

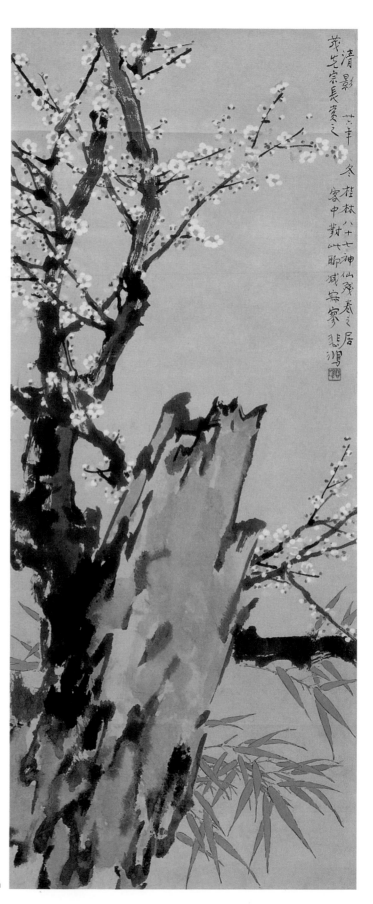

徐悲鴻　清影　水墨　1937　100×40cm

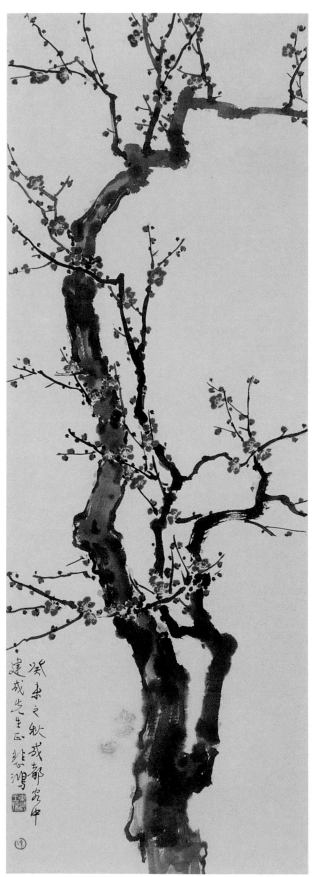

徐悲鴻　紅梅　水墨　1943　99×33cm

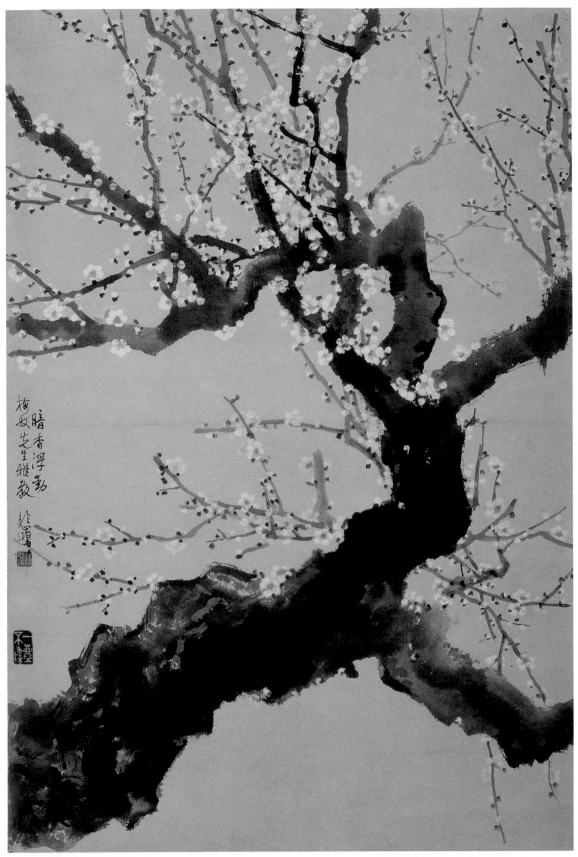

徐悲鴻　梅花　水墨　中期　87×59cm

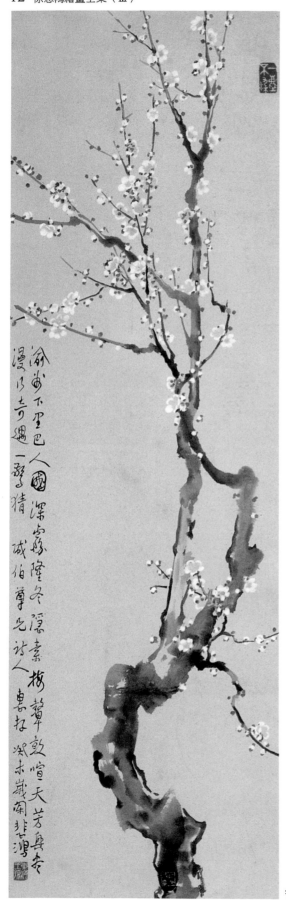

徐悲鴻　寒梅　水墨　1943　100×30cm

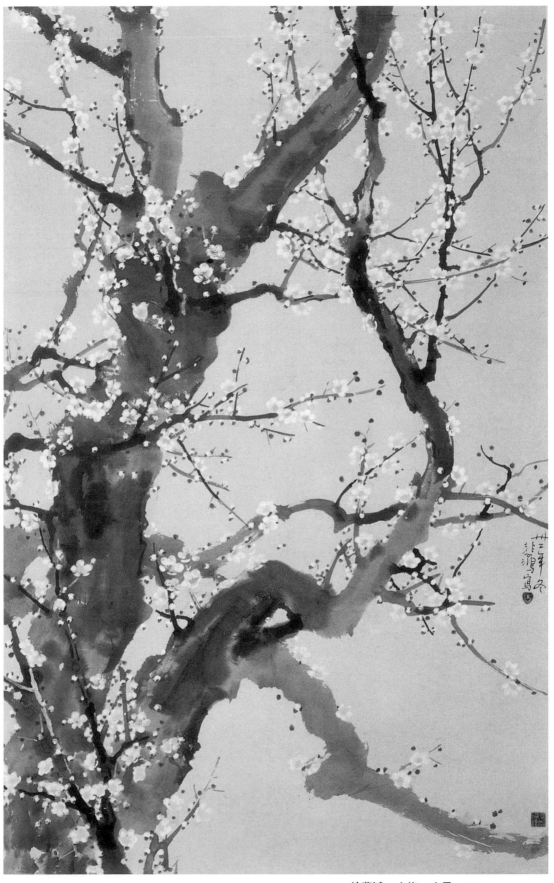

徐悲鴻　白梅　水墨　1943　90×57cm

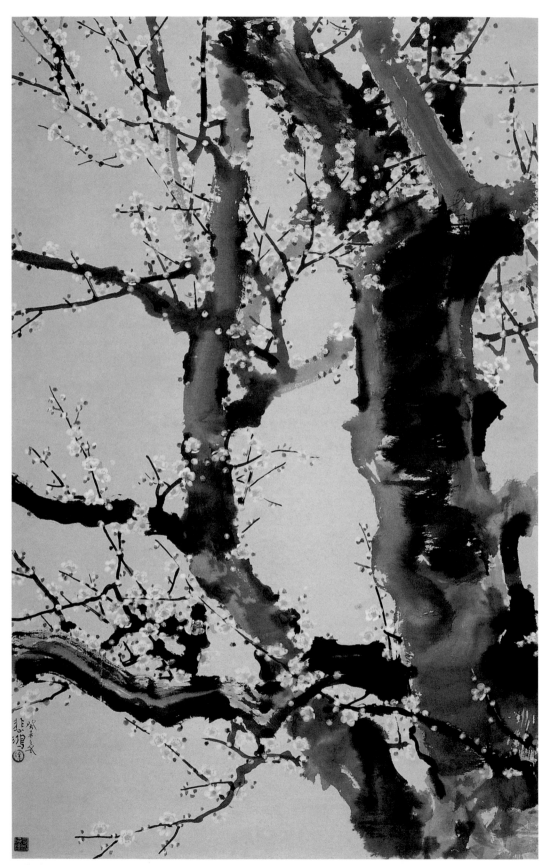

徐悲鴻　白梅　水墨　1943　91×57cm

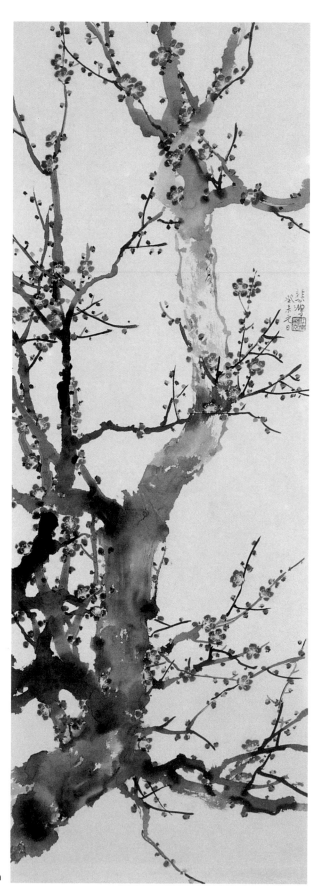

徐悲鴻　紅梅　水墨　1943　99×33cm

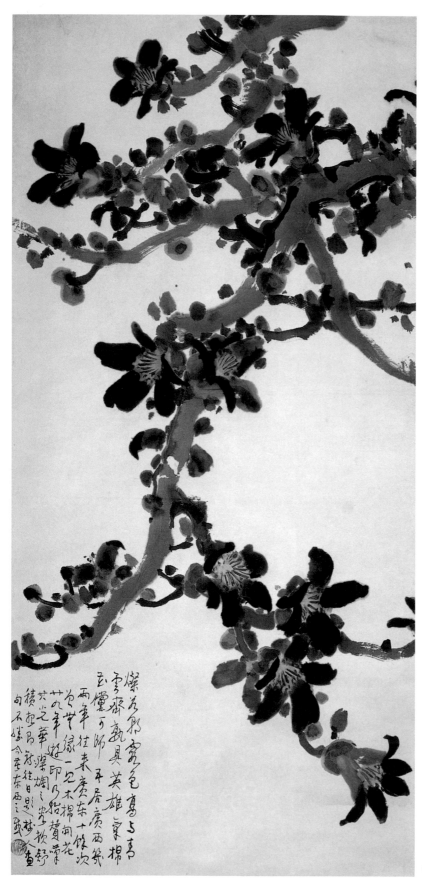

徐悲鴻　木棉　水墨　1940　96×45cm

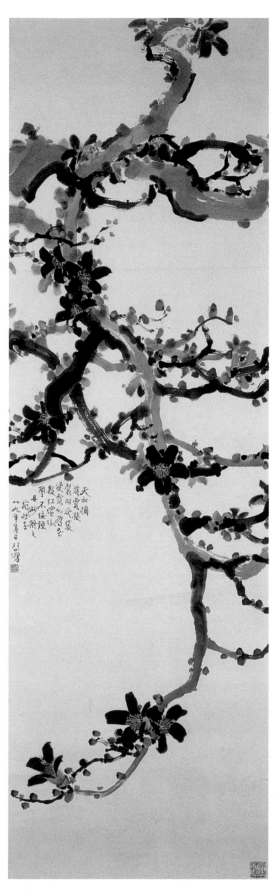

徐悲鴻　木棉　水墨　1940　179×54cm

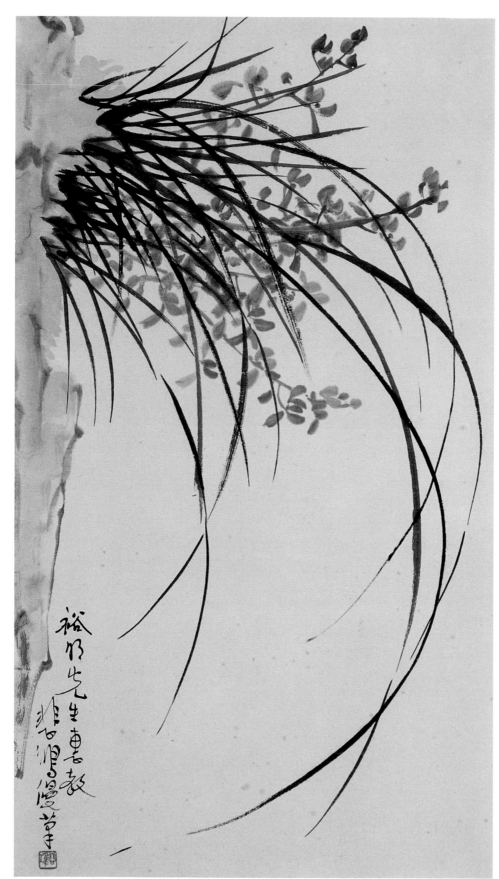

徐悲鴻　墨蘭　水墨
中期　68×38cm

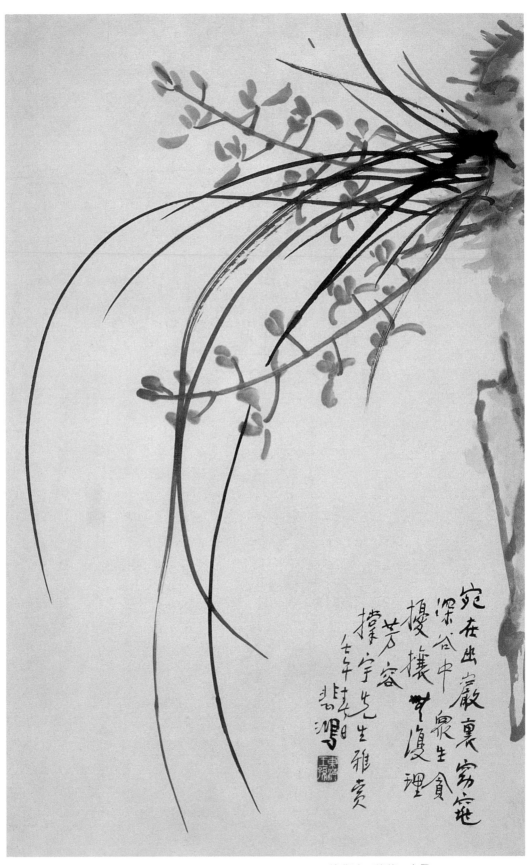

宛在幽巖裏
深谷中眾生食
擾攘卉復理
芳容

撝宇先生雅賞
壬午秋日
悲鴻

徐悲鴻　蘭花　水墨　1942　67×41cm

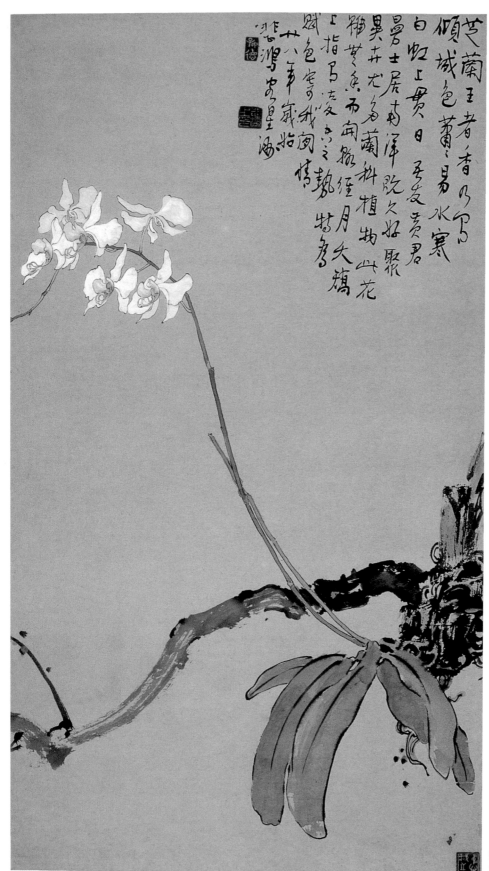

徐悲鴻　芝蘭王者香
水墨　1939　81×45cm

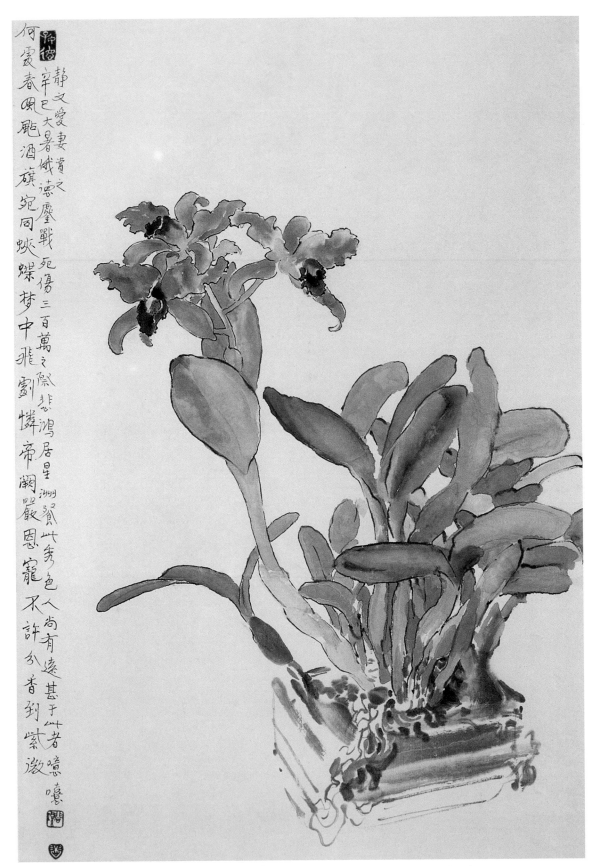

徐悲鴻　紫蘭　水墨　1941　61×41cm

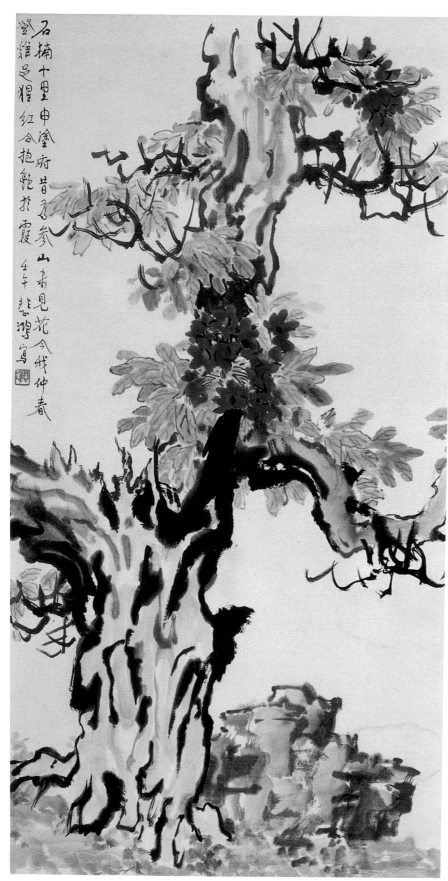

石楠十里申塗府昔參

山未見花今栽仲春

壬午悲鴻寫

登雜足狸

紅合抱範於霞

徐悲鴻　石楠花　水墨　1942

82×42cm

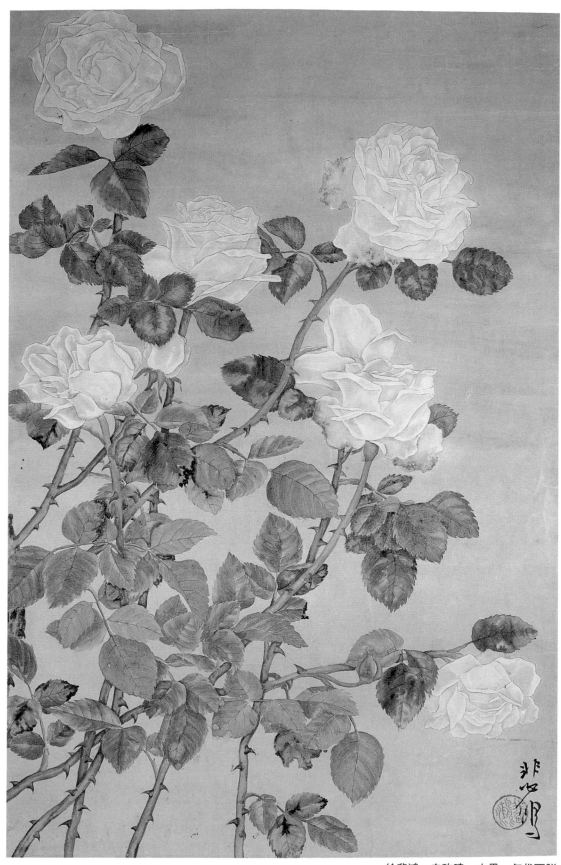

徐悲鴻　白玫瑰　水墨　年代不詳

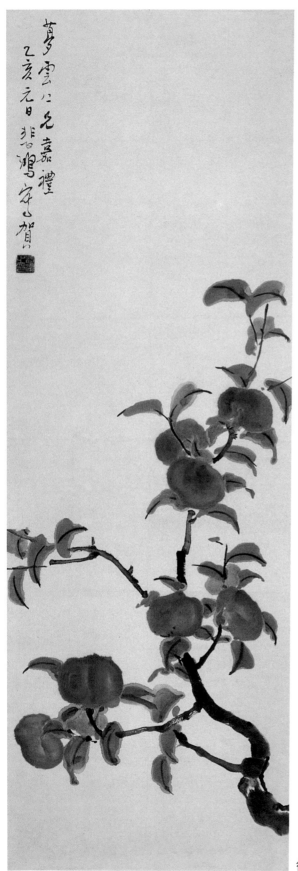

徐悲鴻　丹柿　水墨　1935　103×34cm

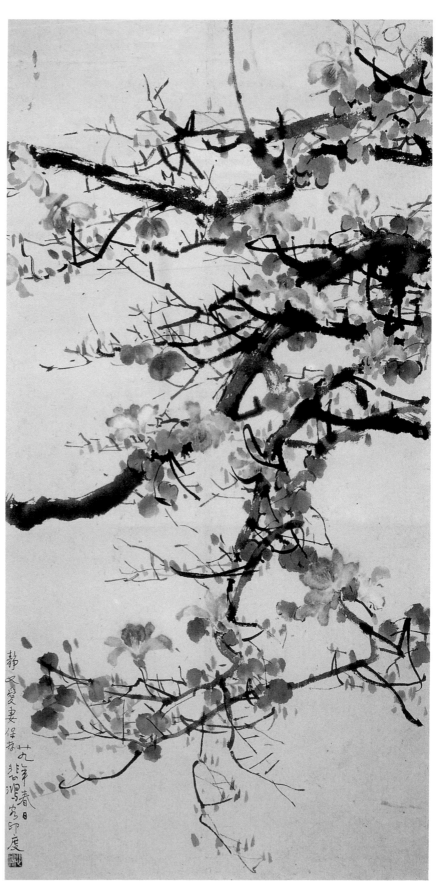

徐悲鴻　花　水墨　1940
112×56cm

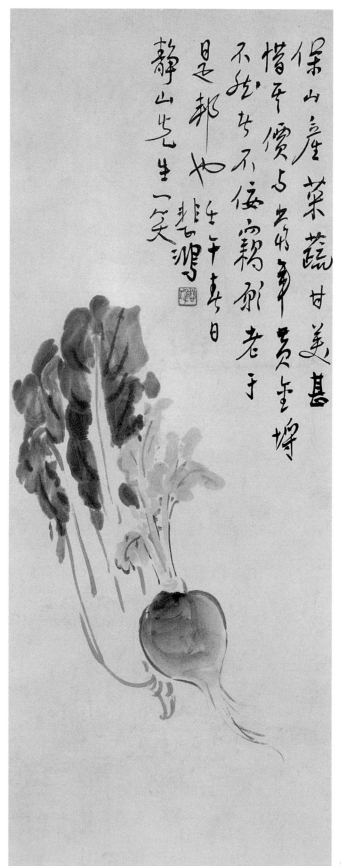

保山產菜蔬甘美甚
惜平價与土物争貴至壞
不然亦不使窺形老于
是邦也 壬午春日
靜山先生一笑 悲鴻

徐悲鴻　白菜蘿蔔　水墨　1942　68×26cm

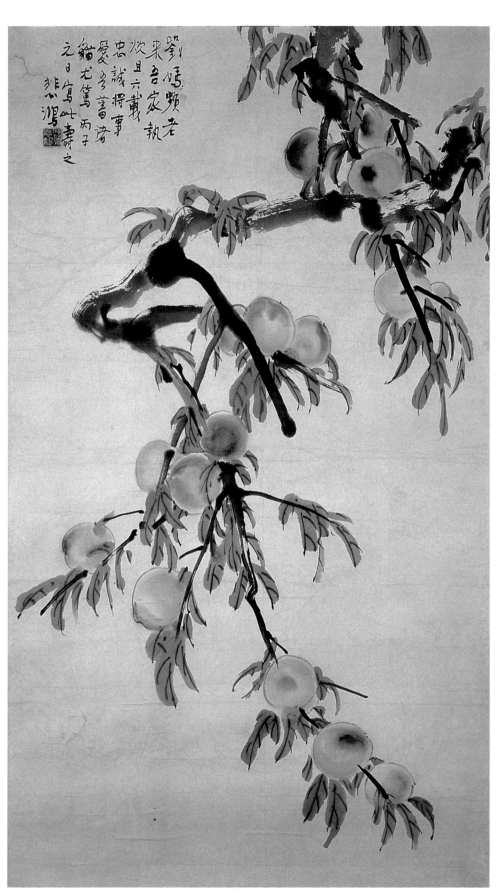

劉媽頻若
來吾家執
炊且六載
忠誠將事
愛吾孟瀠
貓尤篤丙子
元日寫此壽之
悲鴻

徐悲鴻　桃子　水墨
年代不詳

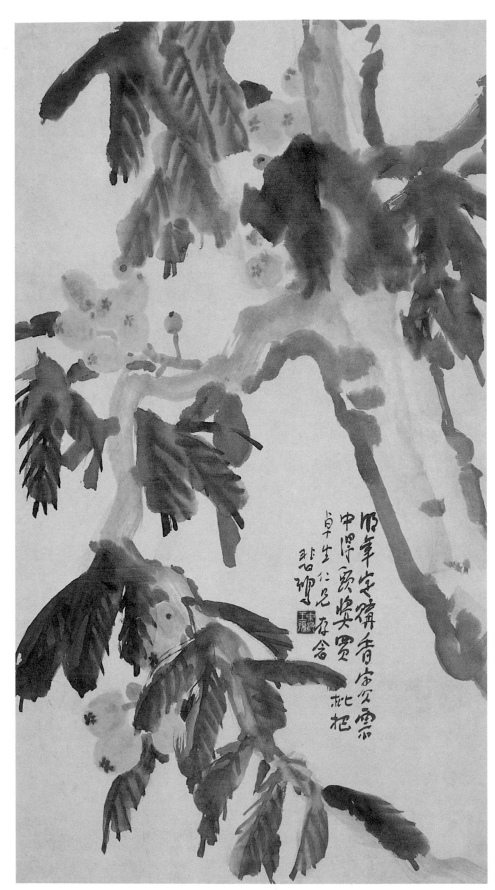

徐悲鴻　枇杷　水墨
中期　81×45cm

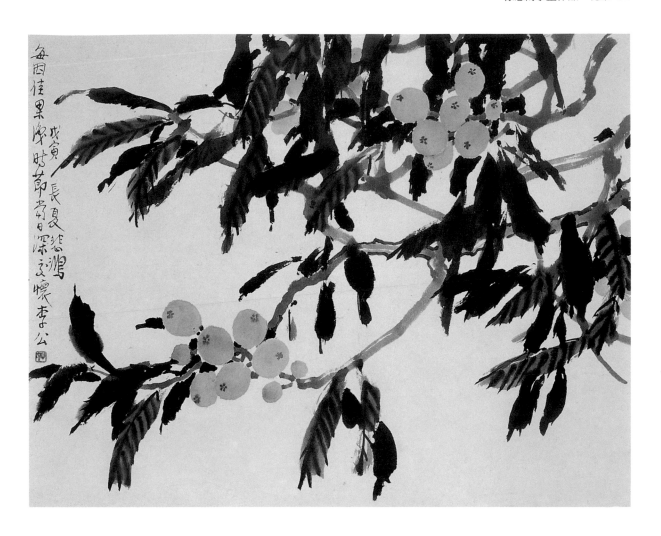

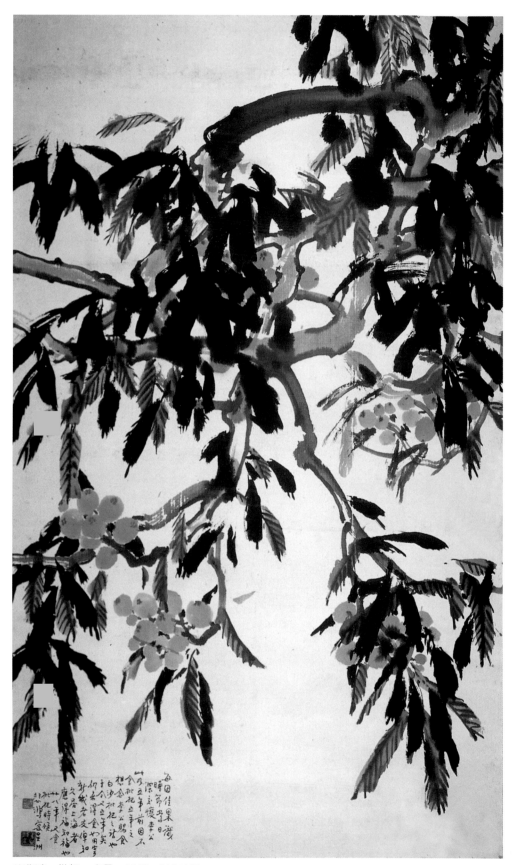

徐悲鴻　枇杷　水墨　1942　112×53cm

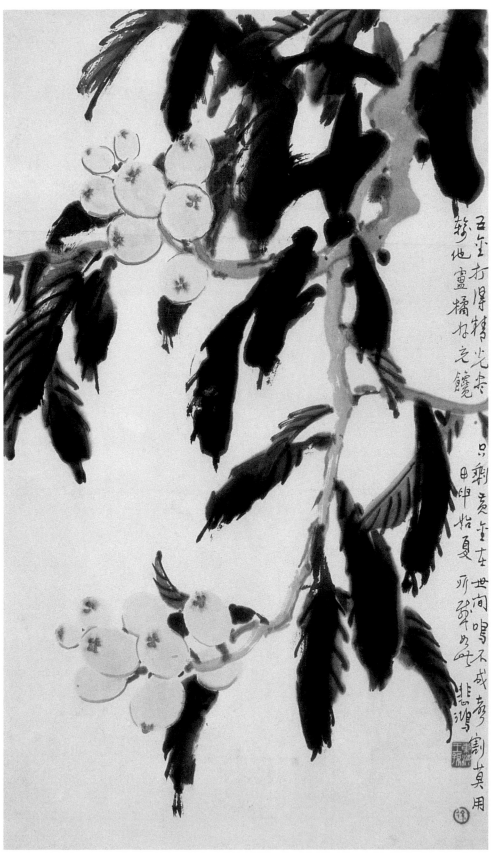

徐悲鴻　枇杷　水墨　1944　68×40cm

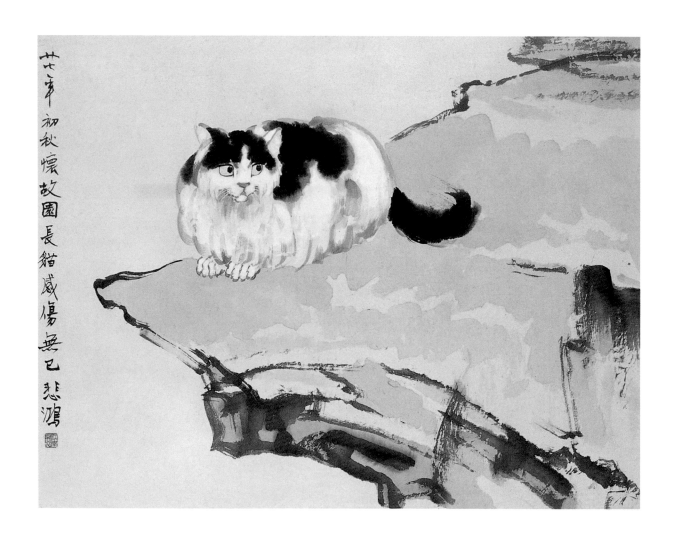

徐悲鴻　貓　水墨　1938　54×69cm

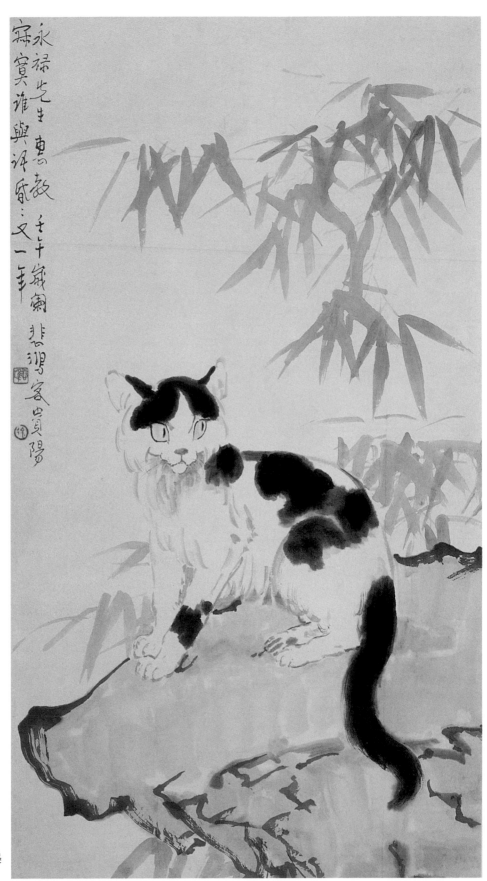

徐悲鴻　貓竹　水墨
1942　78×44cm

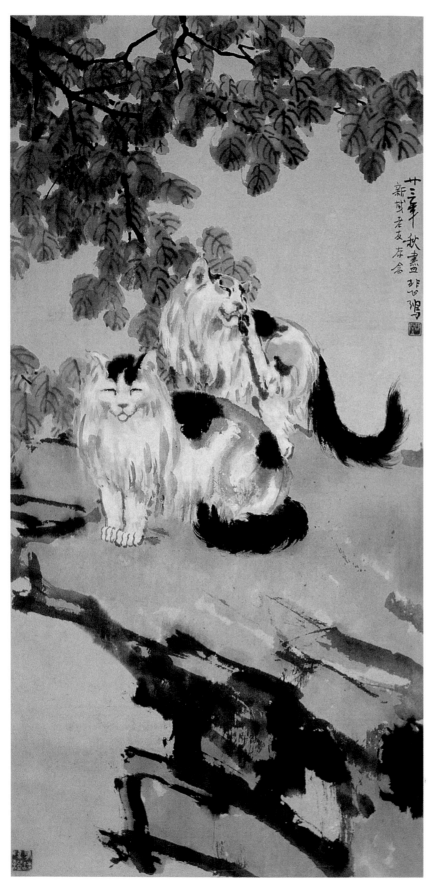

徐悲鴻　綠蔭　水墨　1934
112×53cm

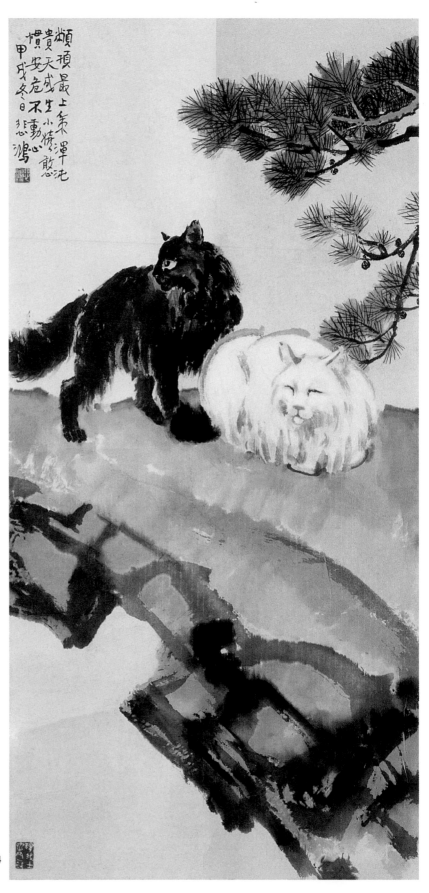

徐悲鴻　顢頇　水墨　1934
113×54cm

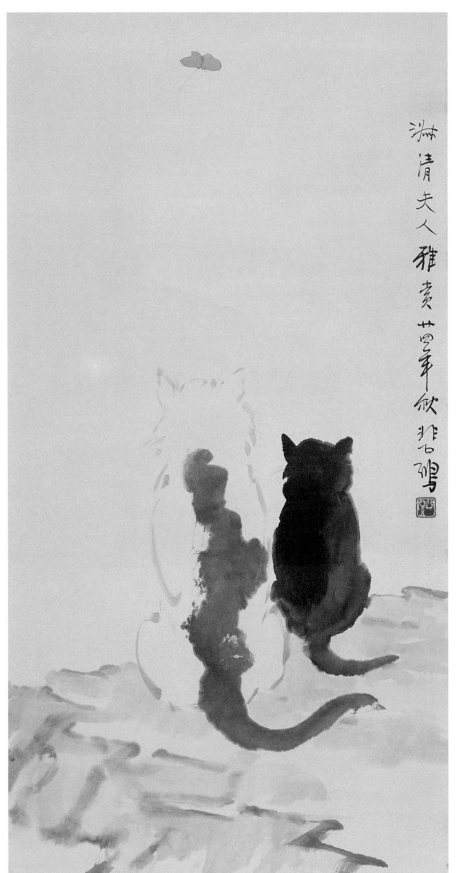

徐悲鴻　貓　水墨　1935
78×39cm

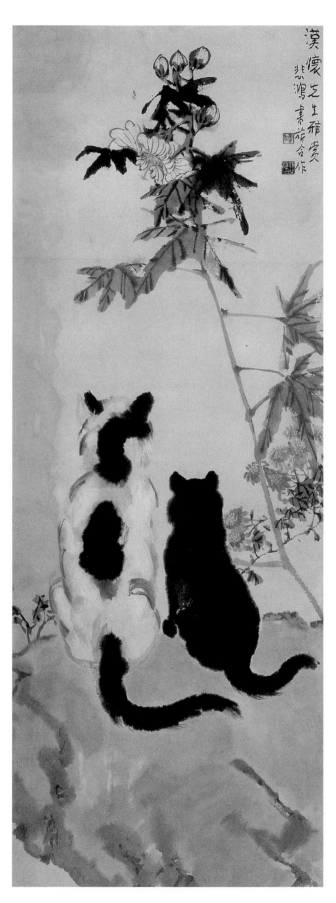

徐悲鴻　雙貓　水墨　中期　111×40cm

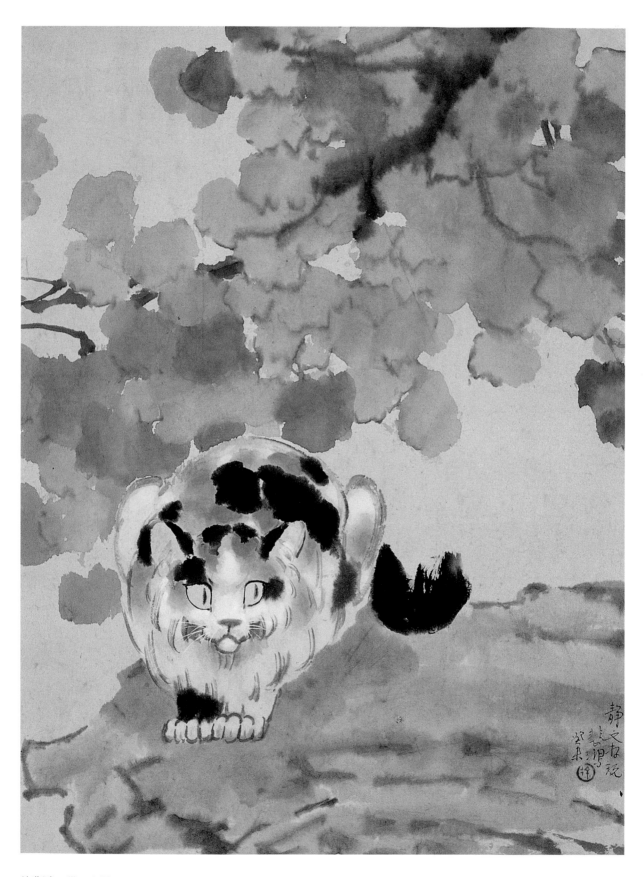

徐悲鴻　貓　水墨　1943　58×43cm

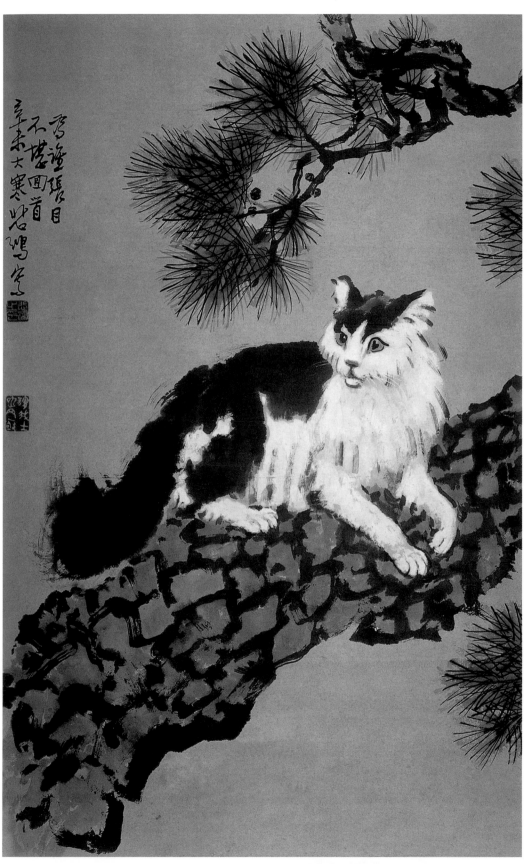

徐悲鴻　爲誰張目　水墨　1931　85×52cm

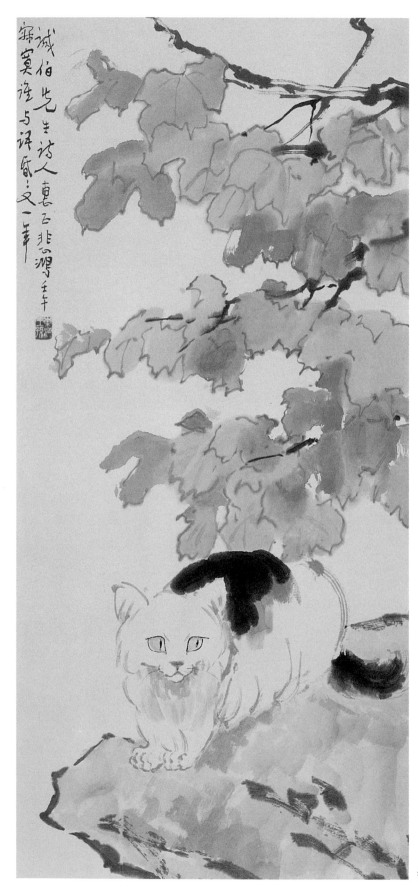

徐悲鴻　貓　水墨　1942　81×38cm

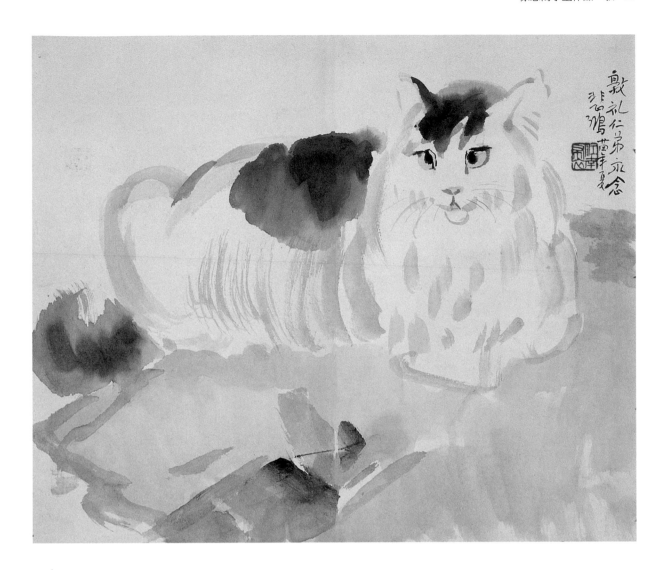

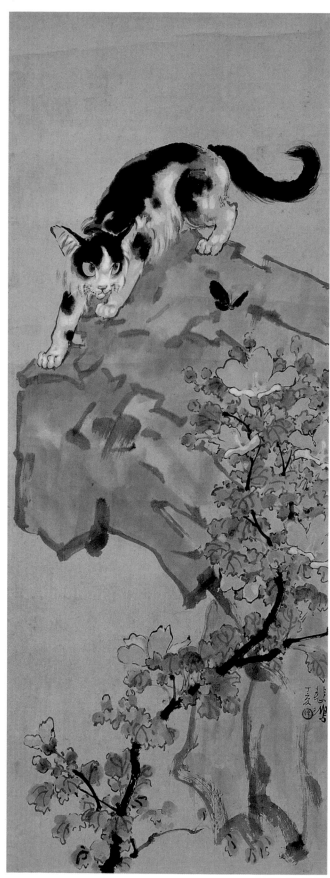

徐悲鴻　貓　水墨　年代不詳

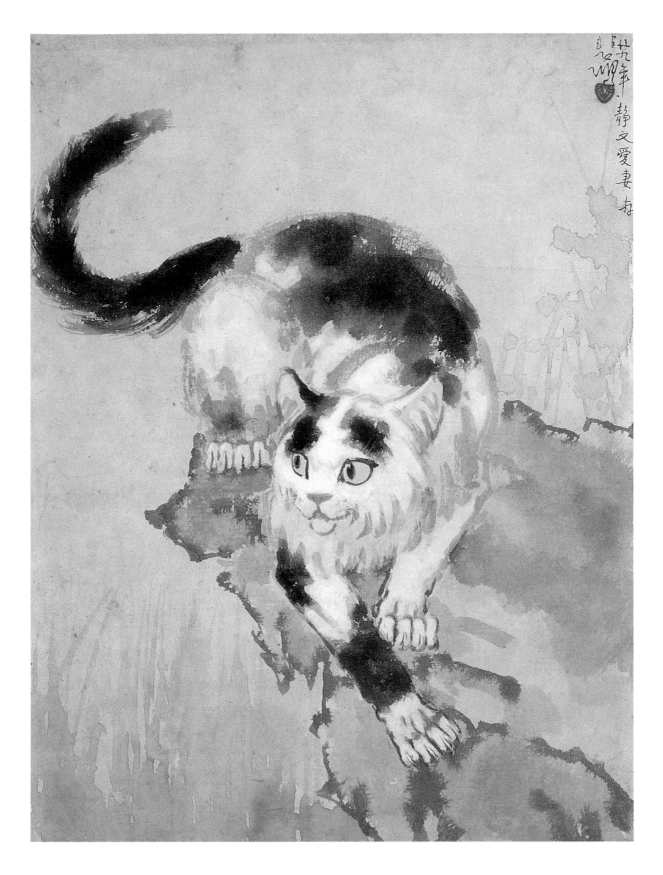

徐悲鴻　貓　水墨　1940　46×34cm

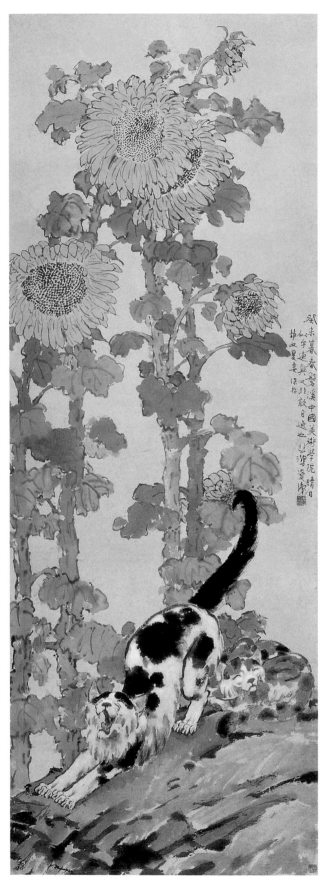

徐悲鴻　懶貓　水墨　1943　193×54cm

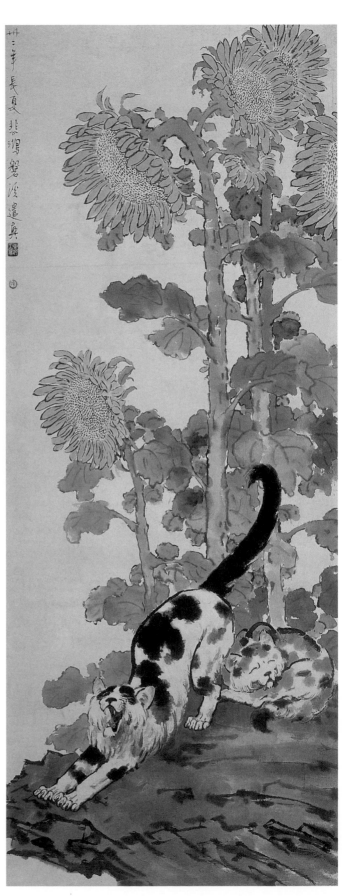

徐悲鴻　懶貓　水墨　1943　150×54cm

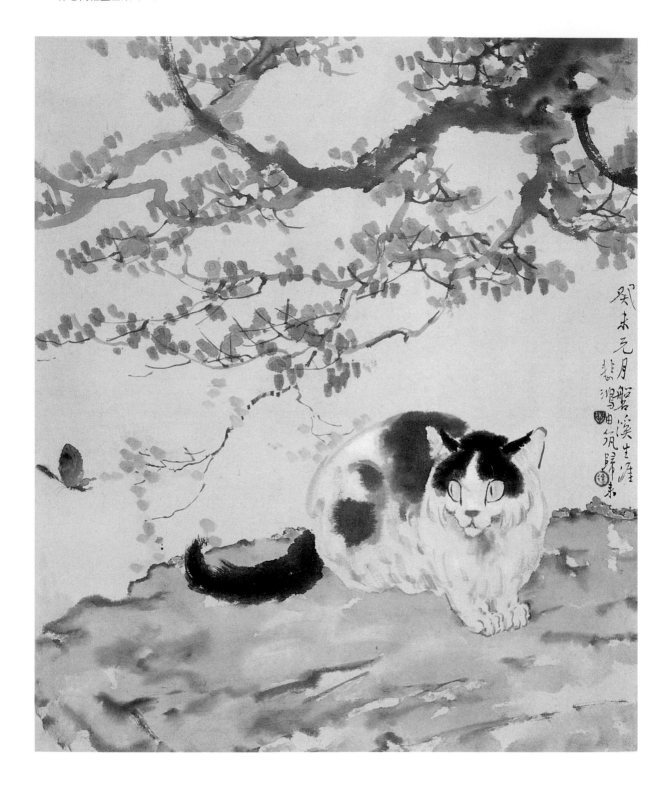

徐悲鴻　小貓蝶　水墨　1943　64×54cm

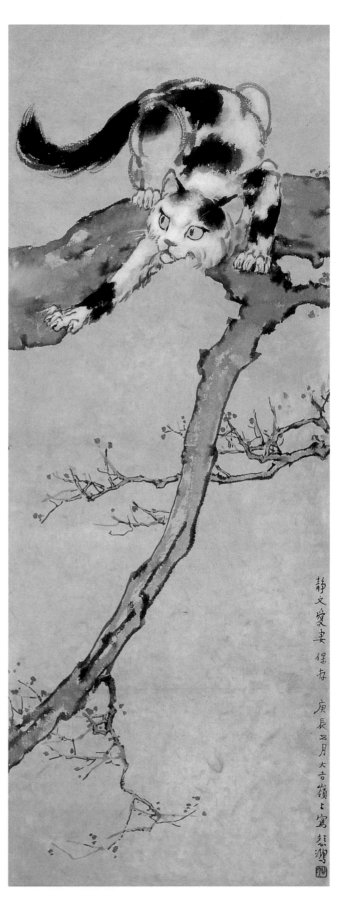

靜文愛妻保存 庚辰五月大吉嶺上寫 悲鴻

徐悲鴻　貓　水墨　年代不詳

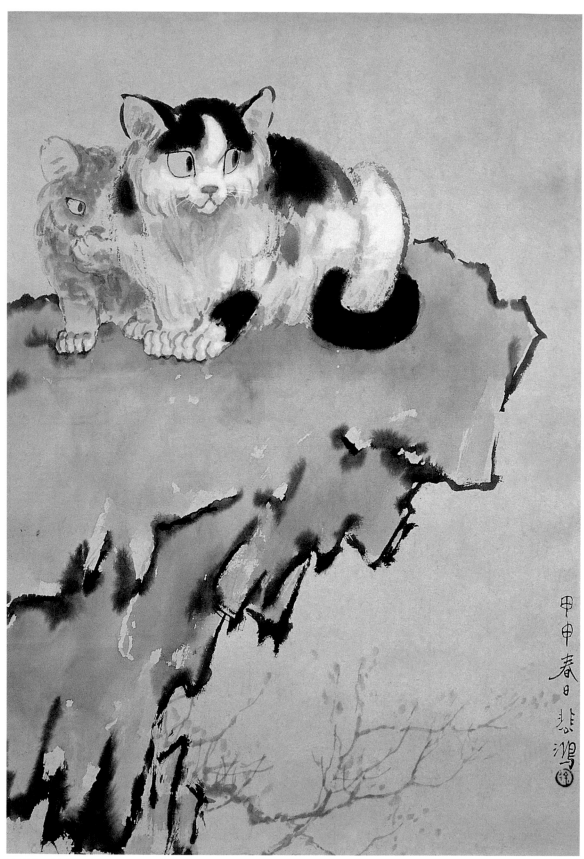

徐悲鴻　雙貓　水墨　1944　81×42cm

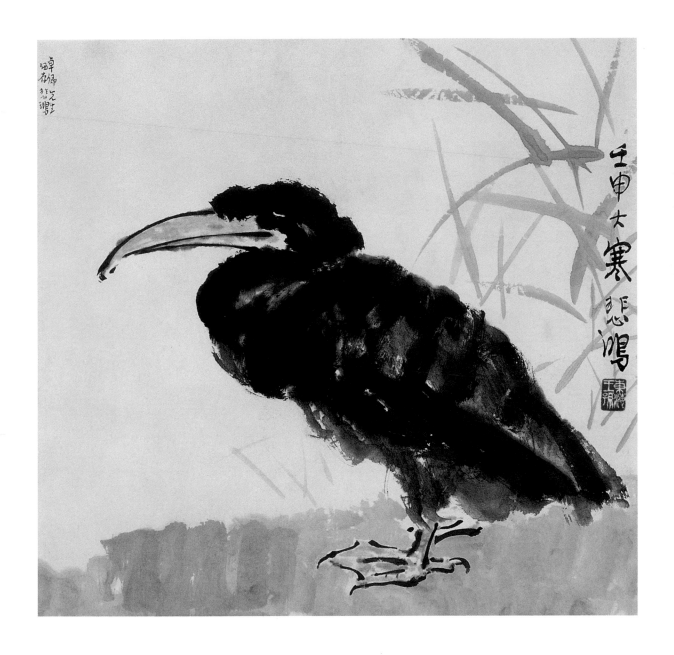

徐悲鴻　漁鷹　水墨　1932　39×41cm

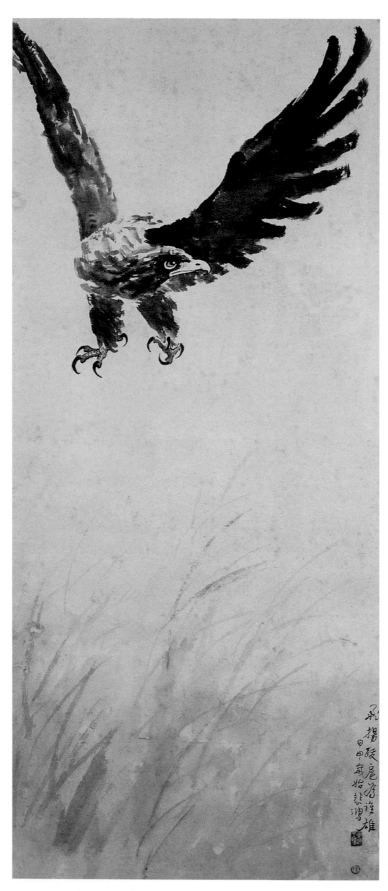

徐悲鴻　飛鷹　水墨　1944　125×54cm

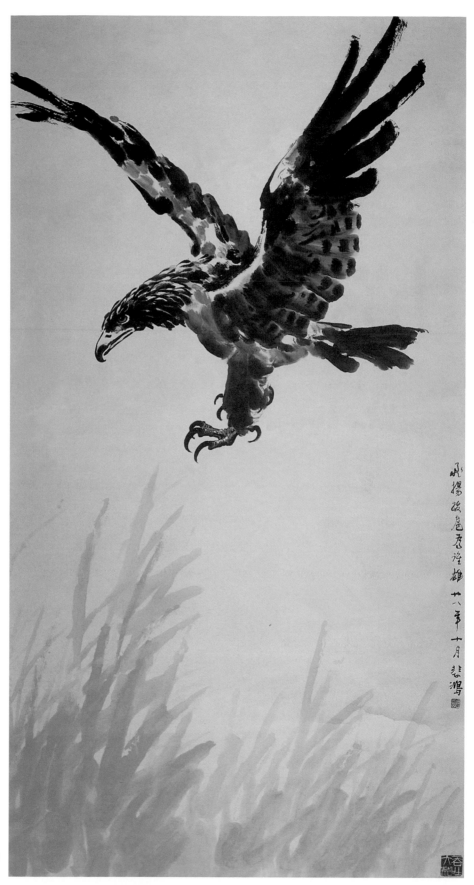

徐悲鴻　鷹物　水墨　1939
156×82cm

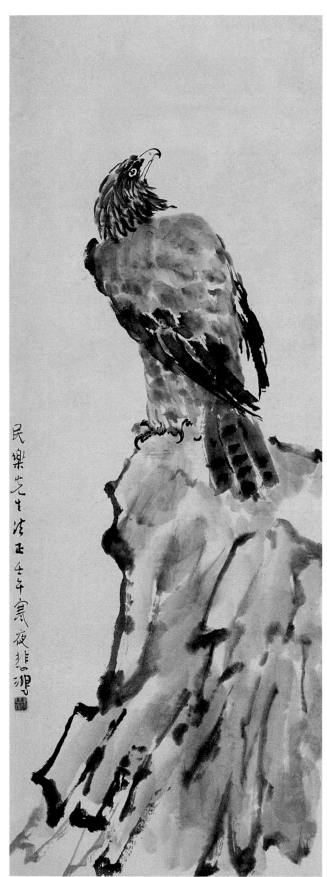

徐悲鴻　鷹　水墨　1942　87×31cm

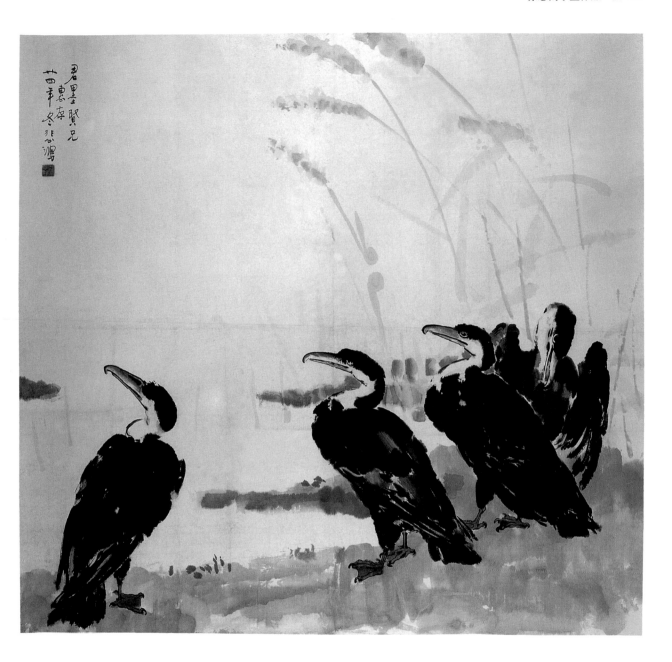

徐悲鴻　漁鷹　水墨　1935　104×109cm

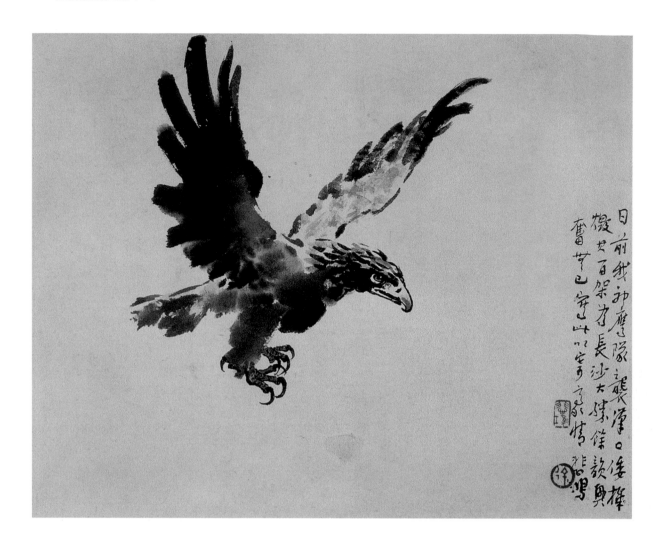

徐悲鴻　神鷹圖　水墨　26×32.5cm

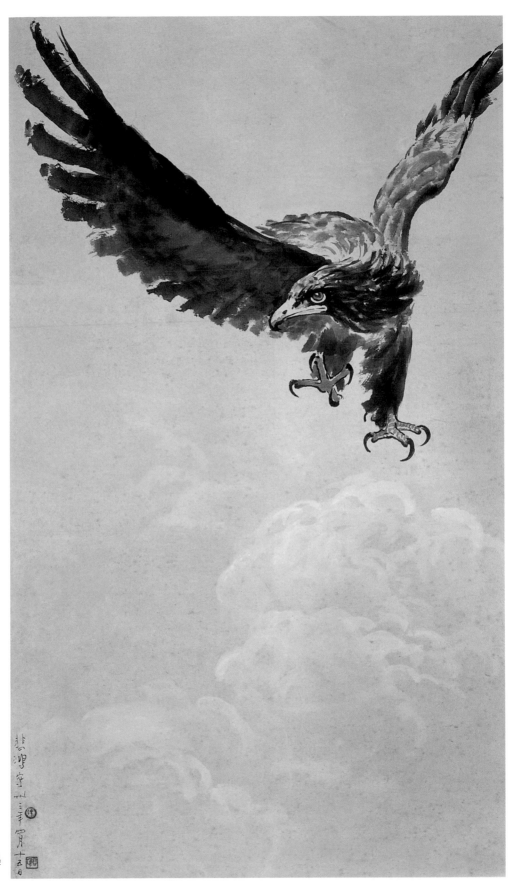

徐悲鴻　飛鷹　水墨
1944　104×60cm

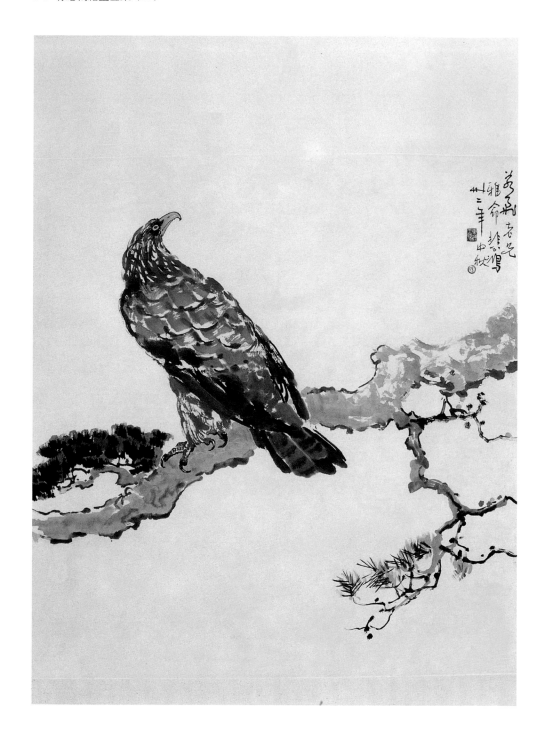

徐悲鴻　松鷹　水墨　1933　83×78cm

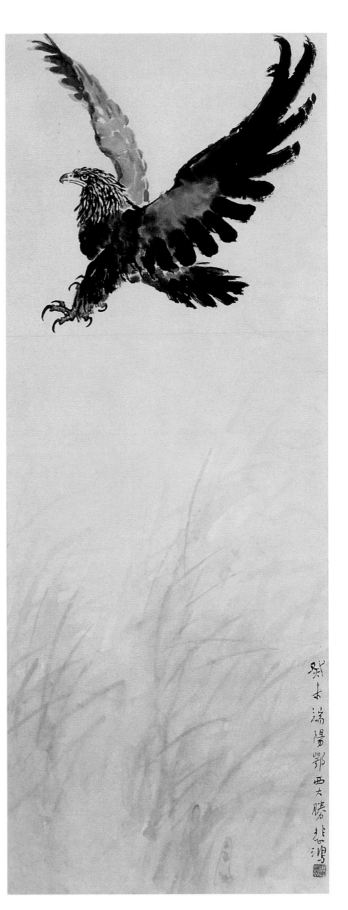

徐悲鴻　飛鷹　水墨　1943　109×40cm

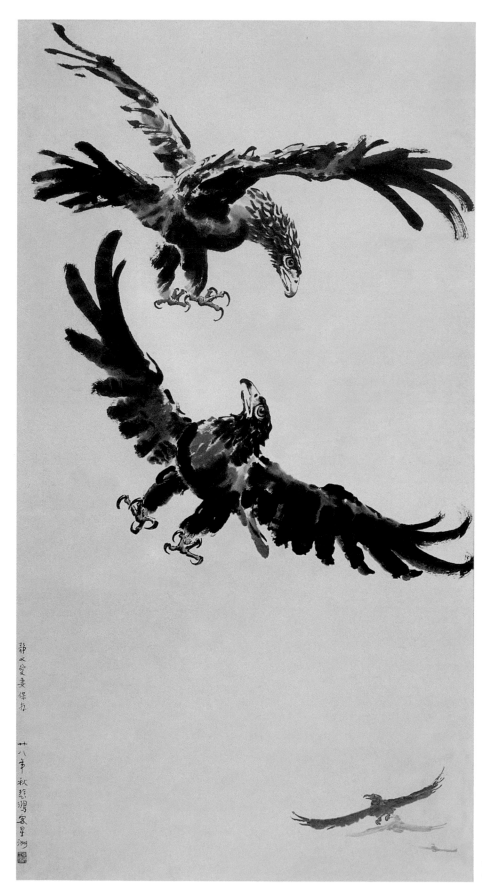

徐悲鴻　鬥鷹　水墨　1939
155×82cm

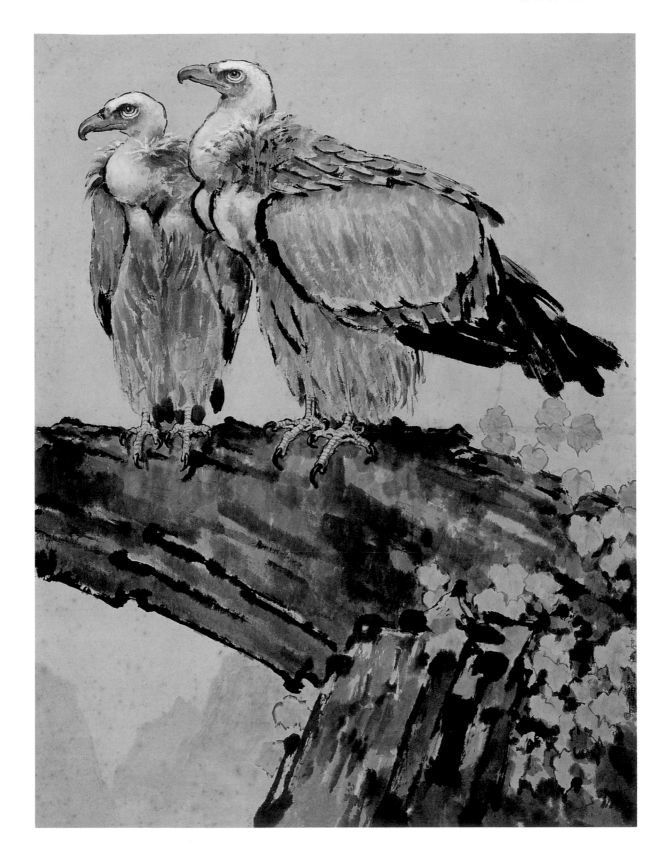

徐悲鴻　靈鷲　水墨　1942　121×92cm

水墨

鵲

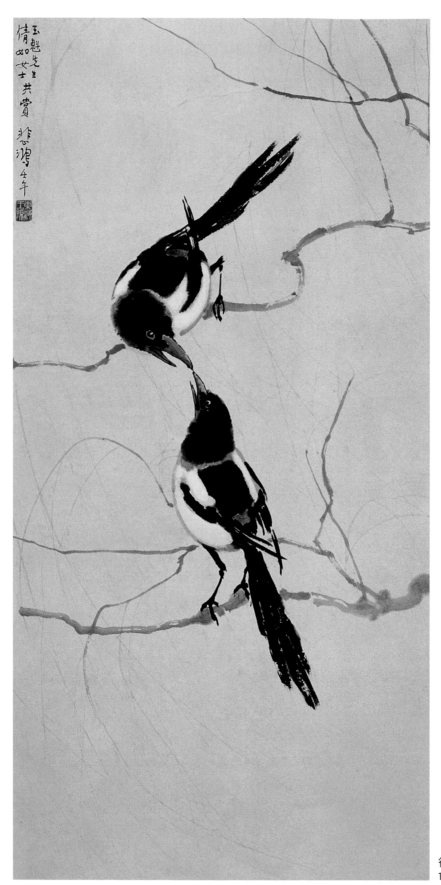

徐悲鴻　雙喜圖　水墨
1942　88×42cm

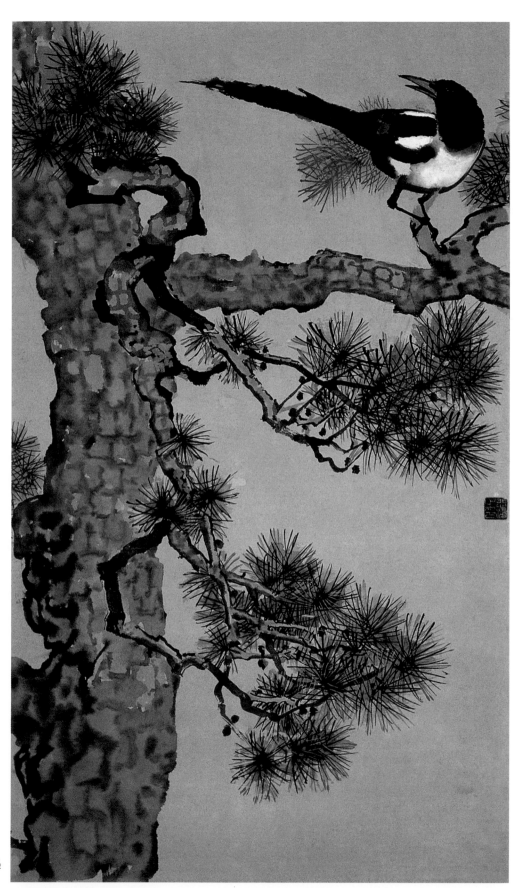

徐悲鴻　鵲松　水墨
1931　82×47cm

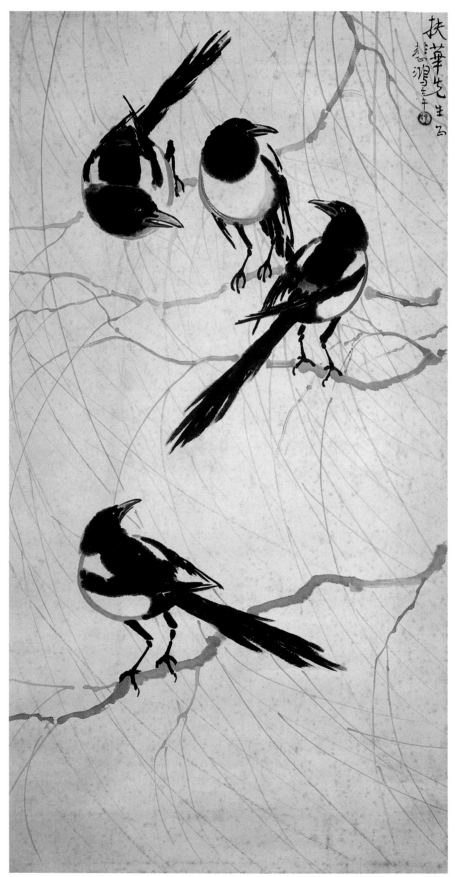

徐悲鴻　四喜圖　水墨　1942
82×42cm

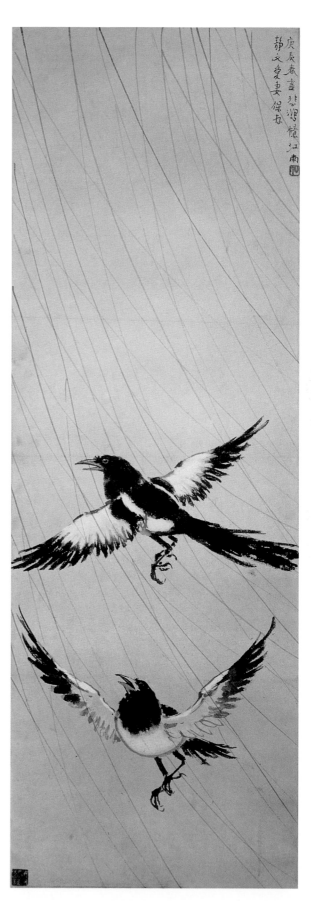

徐悲鴻　鵲雙飛　水墨　1940　106×36cm

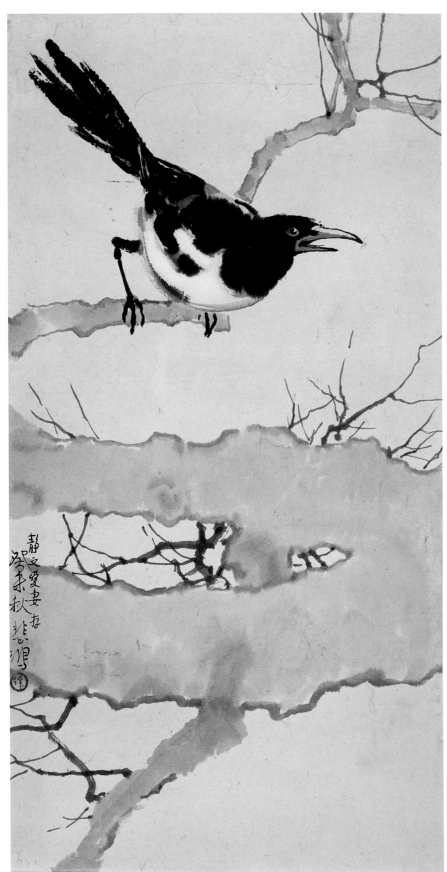

徐悲鴻　鵲　水墨　1943
62×31cm

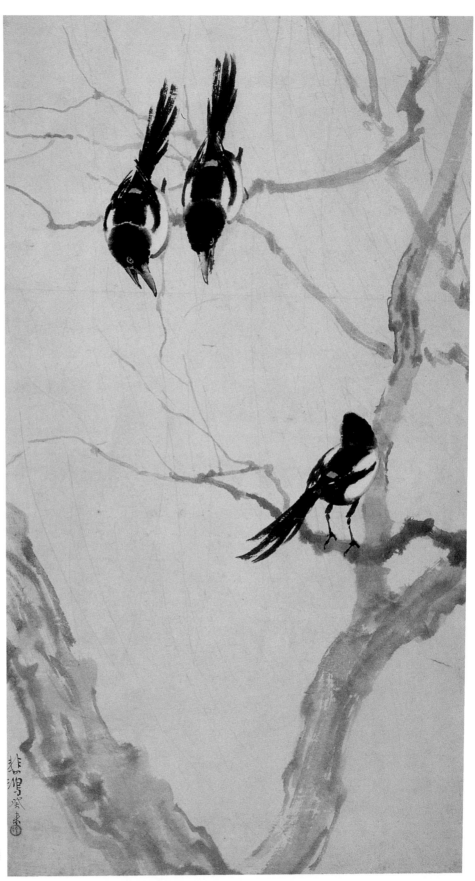

徐悲鴻　三鵲　水墨
1943　102×55cm

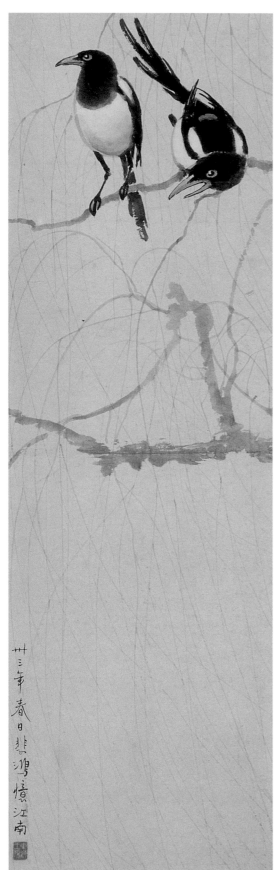

徐悲鴻　雙鵲　水墨　1944　100×31cm

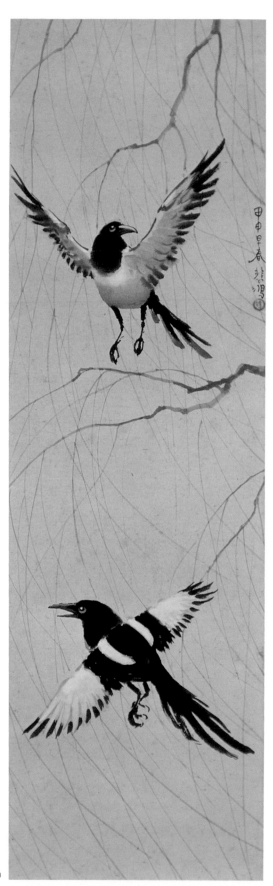

徐悲鴻　雙飛鵲　水墨　1944　100×31cm

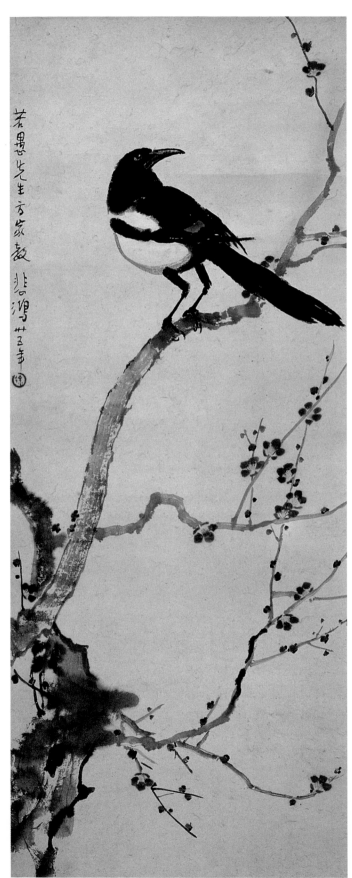

徐悲鴻　紅梅喜鵲　水墨　1946　80×31cm

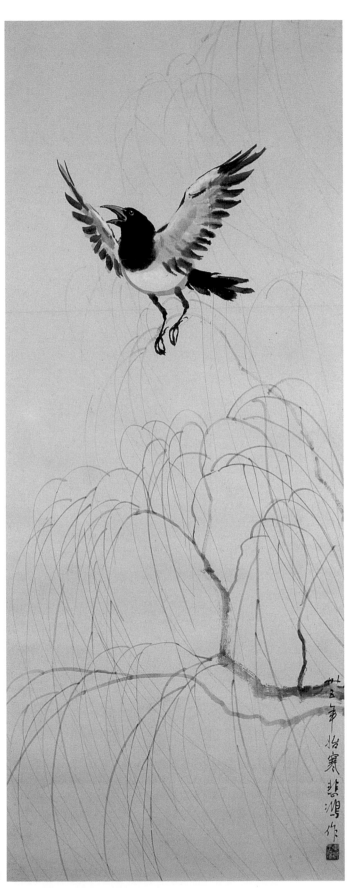

徐悲鴻　飛鵲　水墨　1946　107×43cm

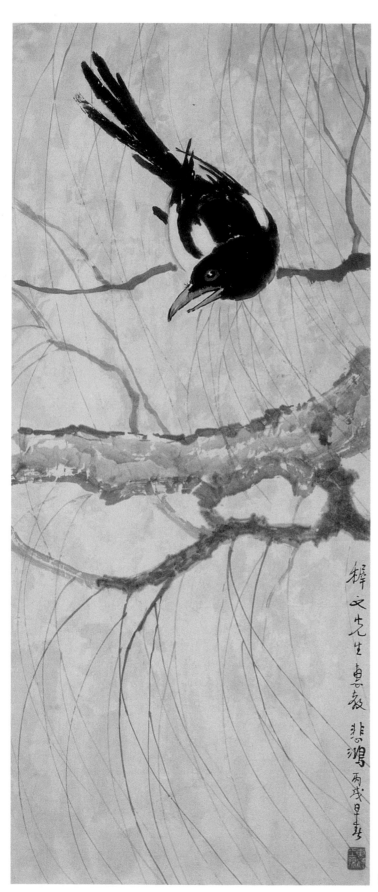

徐悲鴻　喜鵲楊柳　水墨　1953　81×34cm

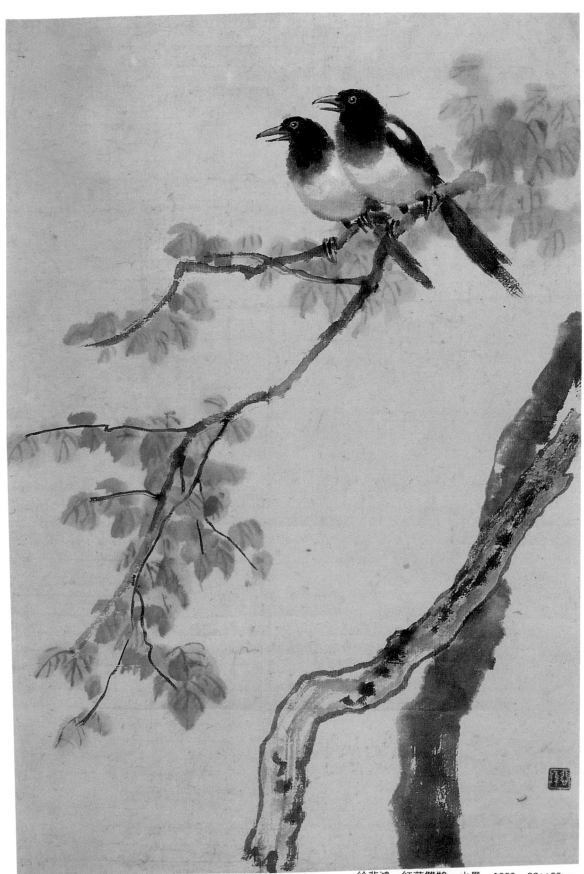

徐悲鴻　紅葉雙鵲　水墨　1953　88×59cm

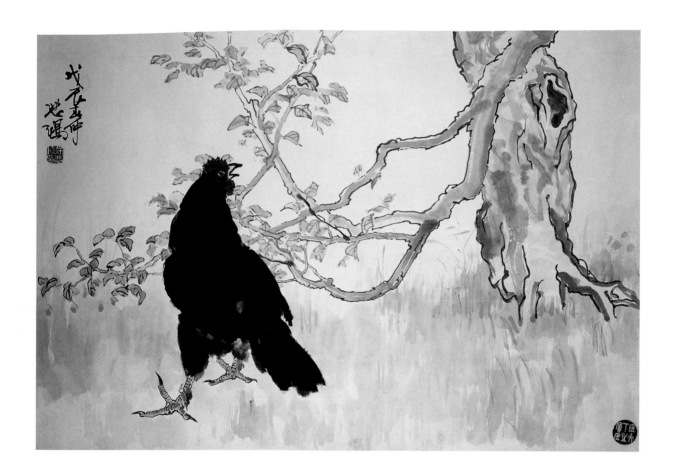

徐悲鴻　烏雞　水墨　1928　64×93cm

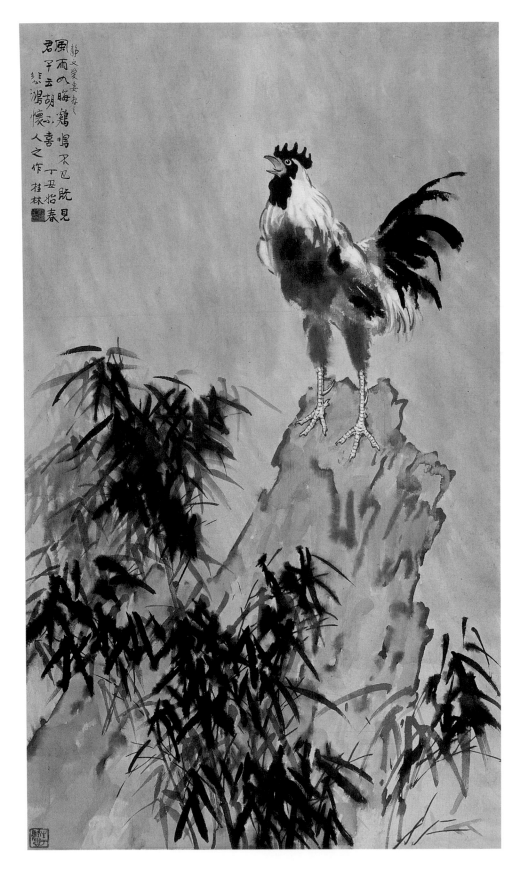

徐悲鴻　風雨雞鳴　水墨　1937　132×76cm

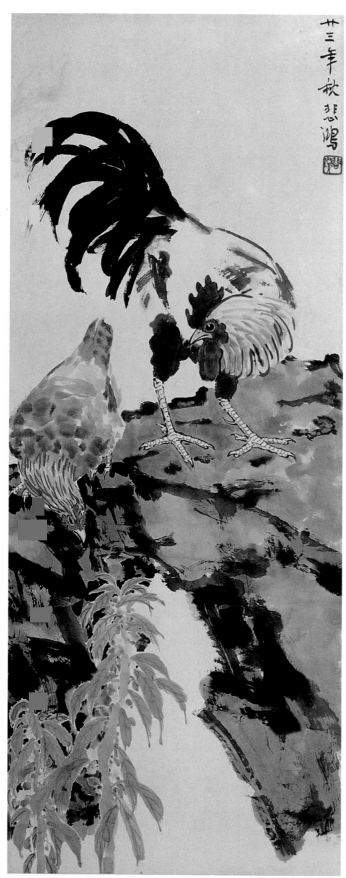

徐悲鴻　雞與鳳仙　水墨　1934　101×39cm

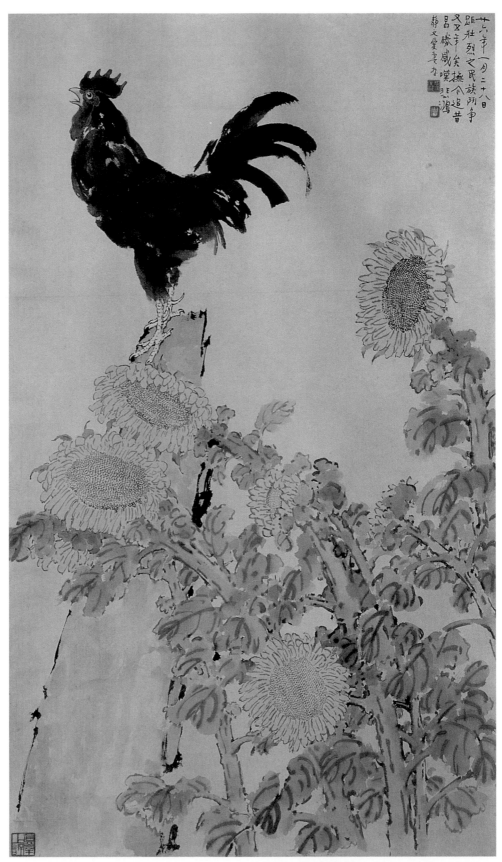

徐悲鴻　壯烈之回憶　水墨　1937　131×77cm

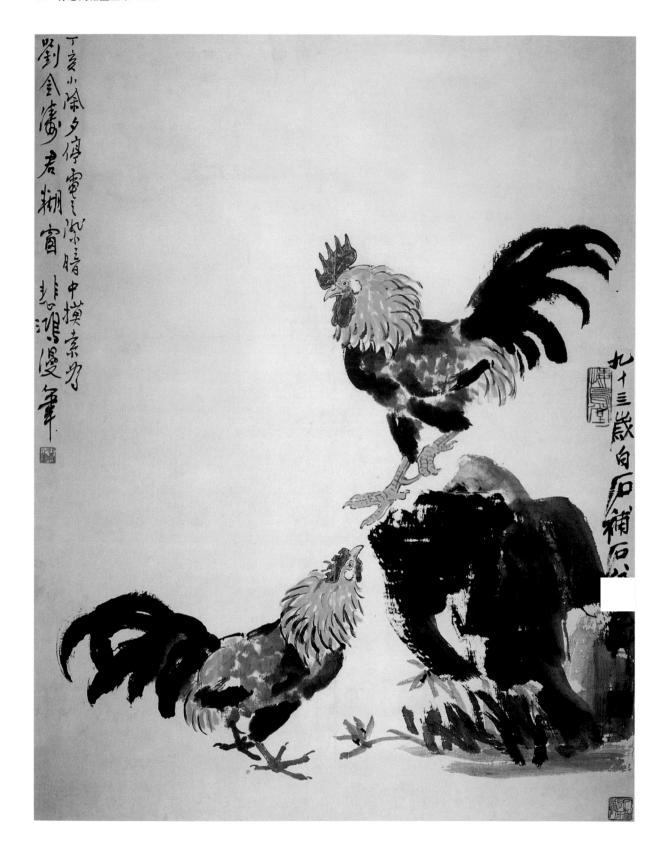

徐悲鴻 鬥雞 水墨 1947 103×79cm

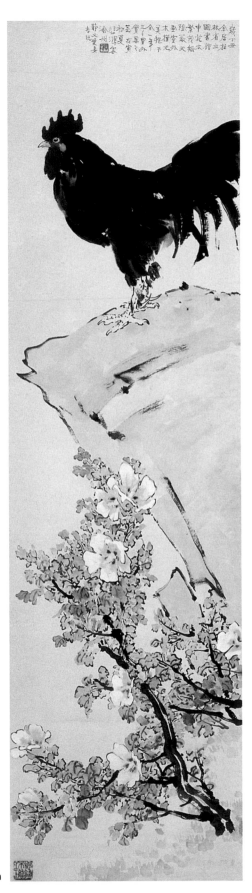

徐悲鴻　烏雞木槿　水墨　1938　145×39cm

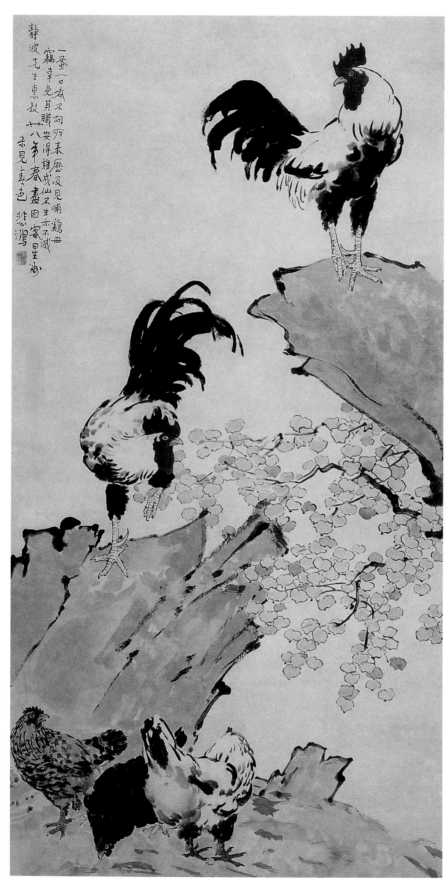

徐悲鴻　群雞　水墨　1939
136×68cm

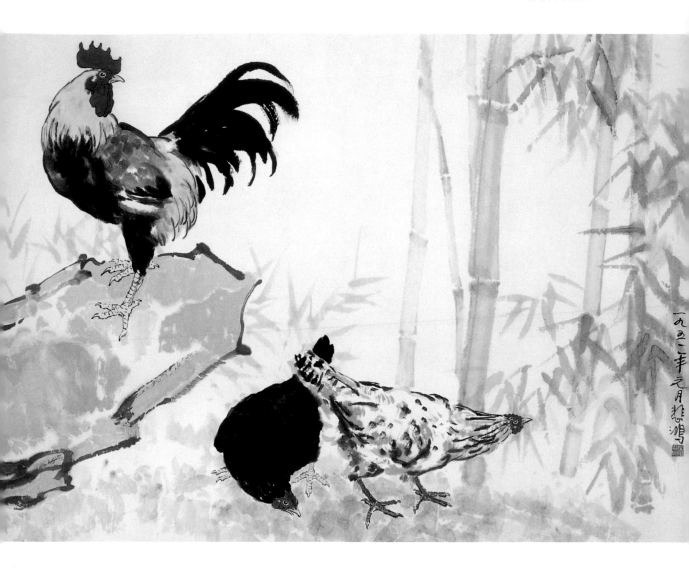

徐悲鴻　竹石雞群　水墨　1951　68×97cm

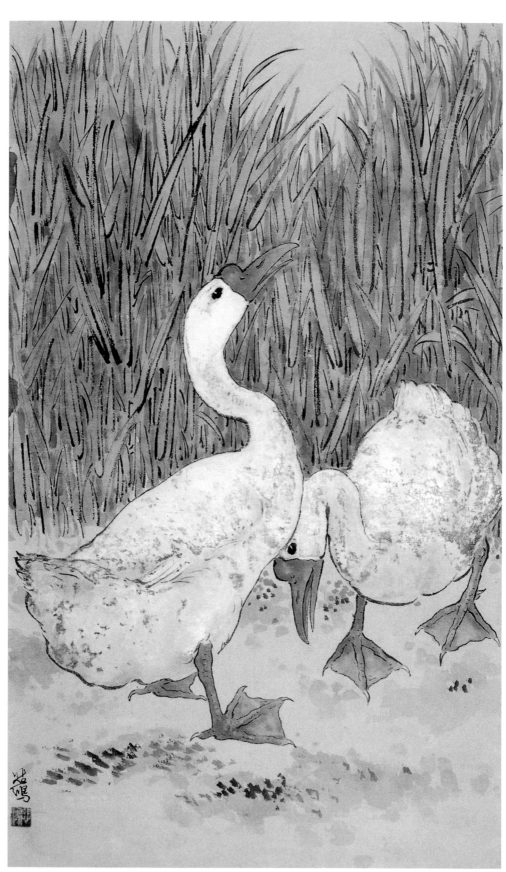

徐悲鴻　雙鵝　水墨　早期　81×47cm

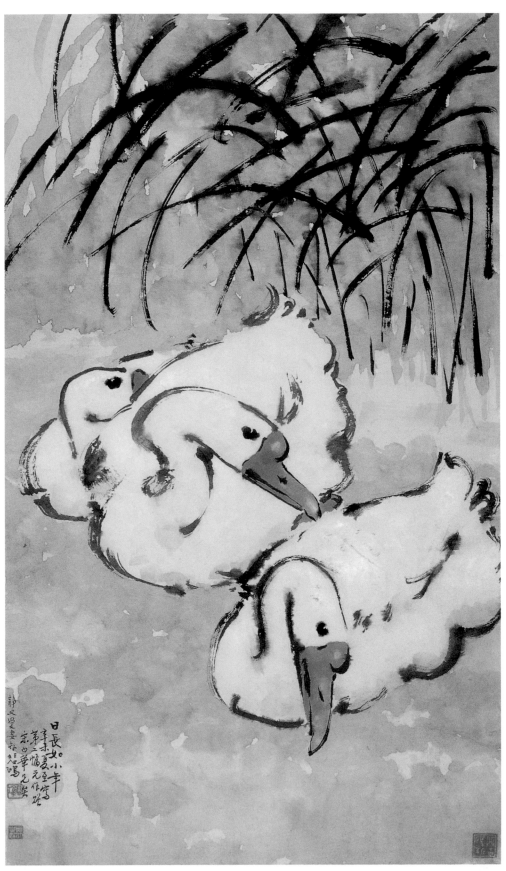

徐悲鴻　日長如小年　水墨　1931　80×47cm

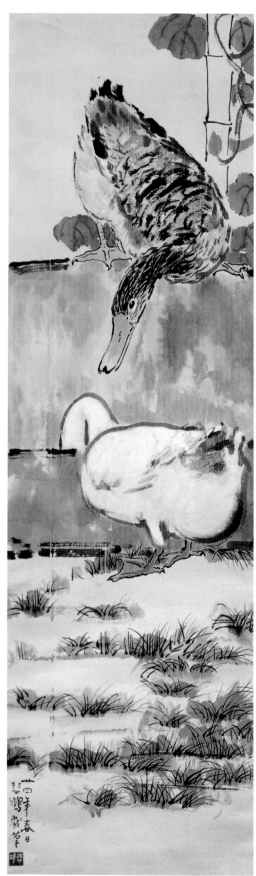

徐悲鴻　鴨子　水墨　1935　113×33cm

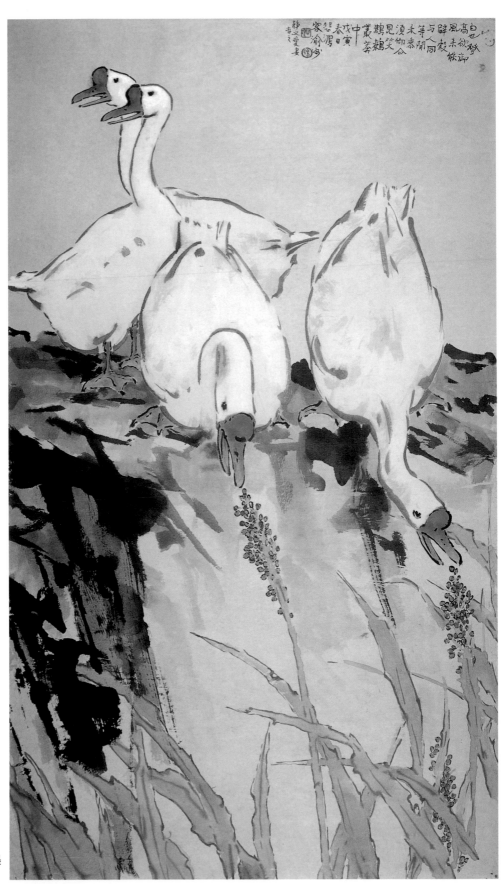

徐悲鴻　群鵝　水墨
1938　111×63cm

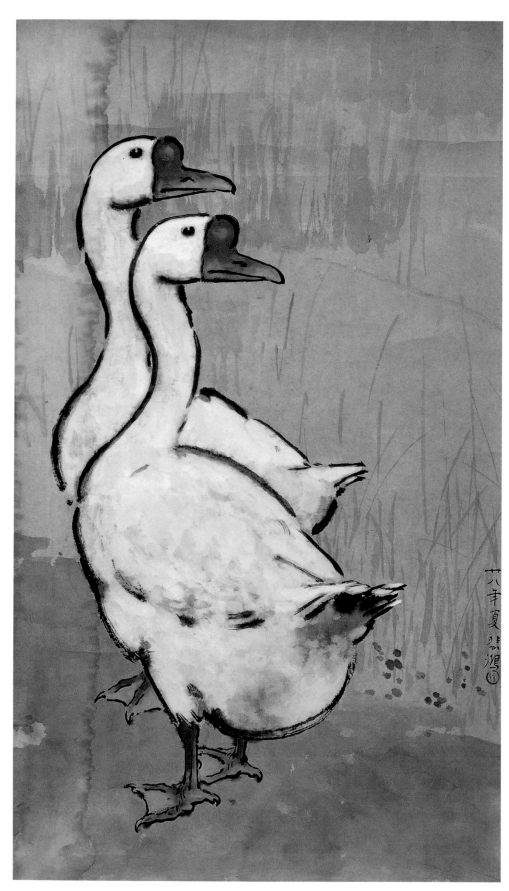

徐悲鴻　雙鵝
水墨　1939

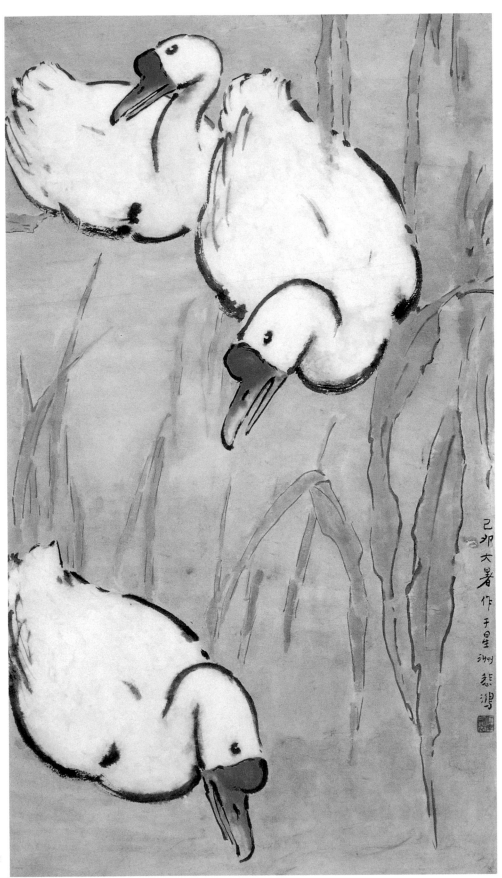

徐悲鴻　三鵝　水墨
1939　82×47cm

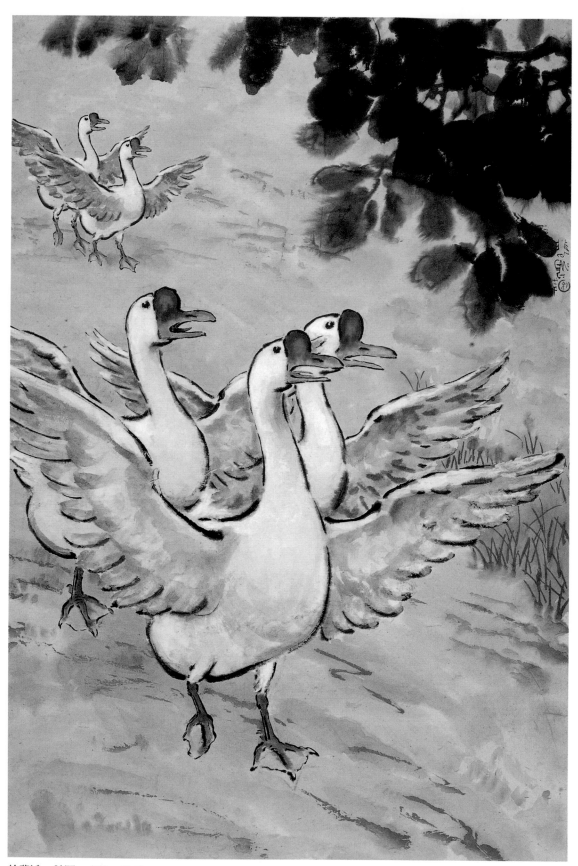

徐悲鴻　鵝鬧　水墨　1942　92×61cm

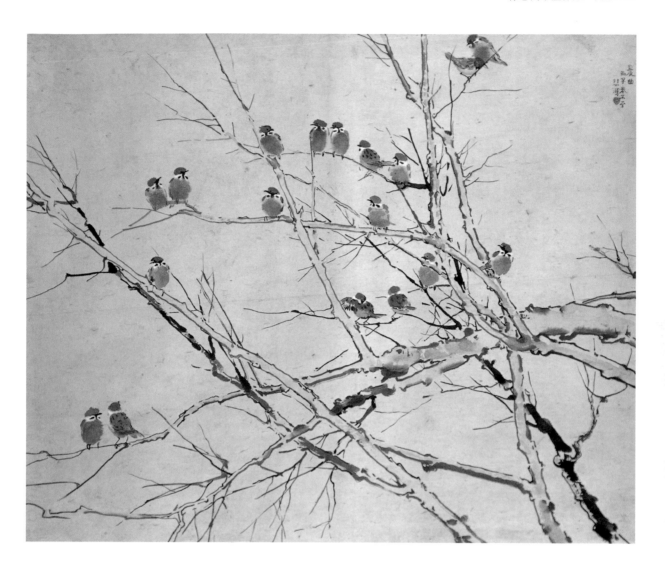

徐悲鴻　晨曲　水墨　1936　82×99cm

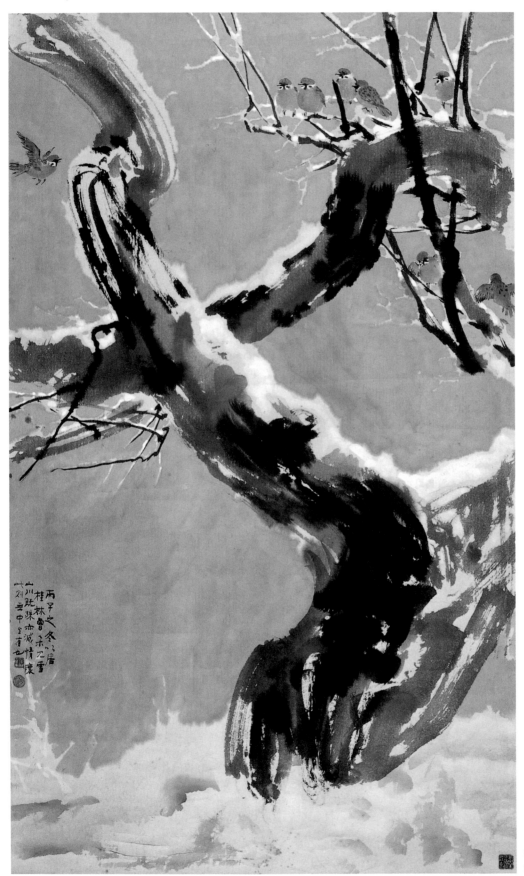

徐悲鴻 雪 水墨
1936 131×78cm

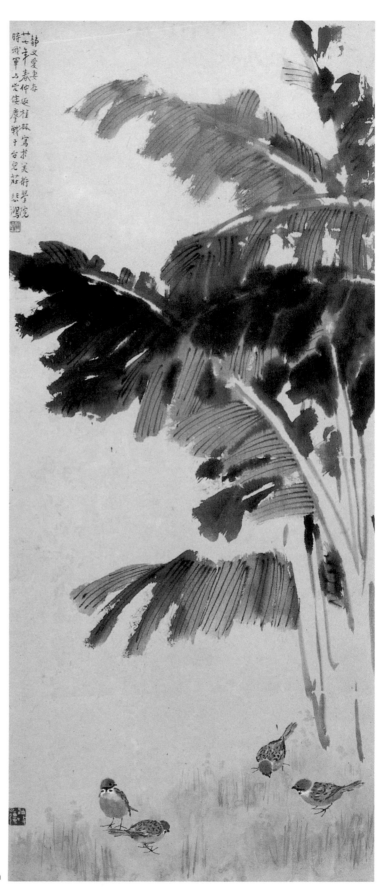

徐悲鴻　芭蕉麻雀　水墨　1938　111×48cm

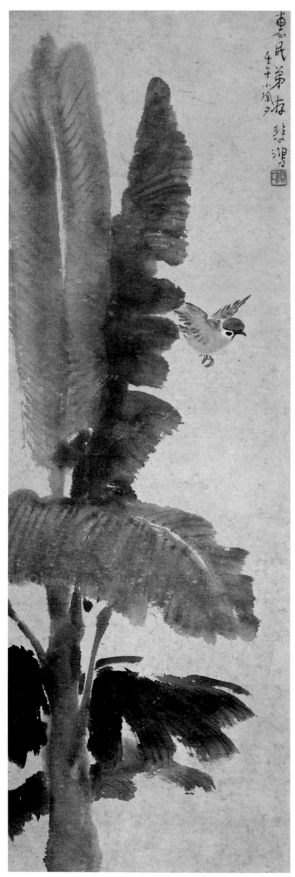

徐悲鴻　芭蕉飛雀　水墨　1942　79×27cm

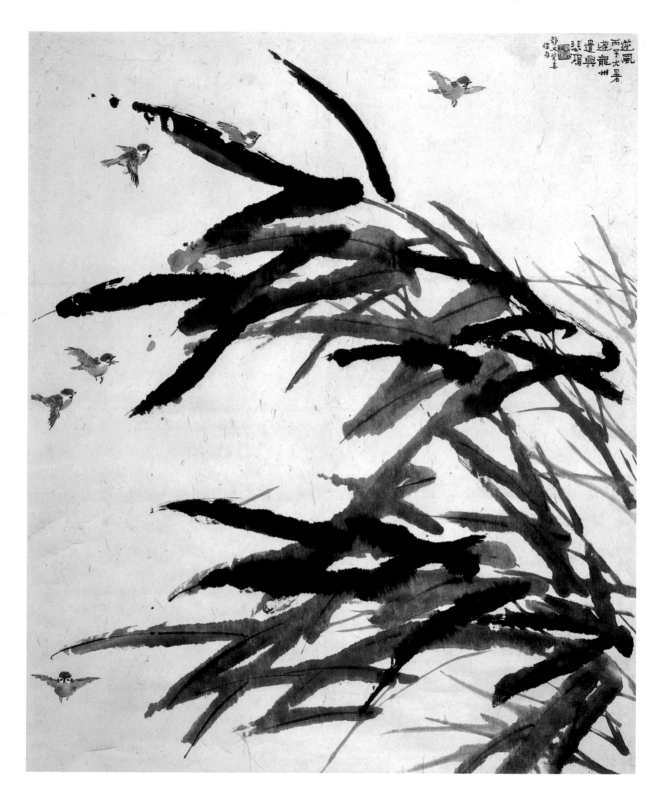

徐悲鴻　逆風　水墨　1936　101×83cm

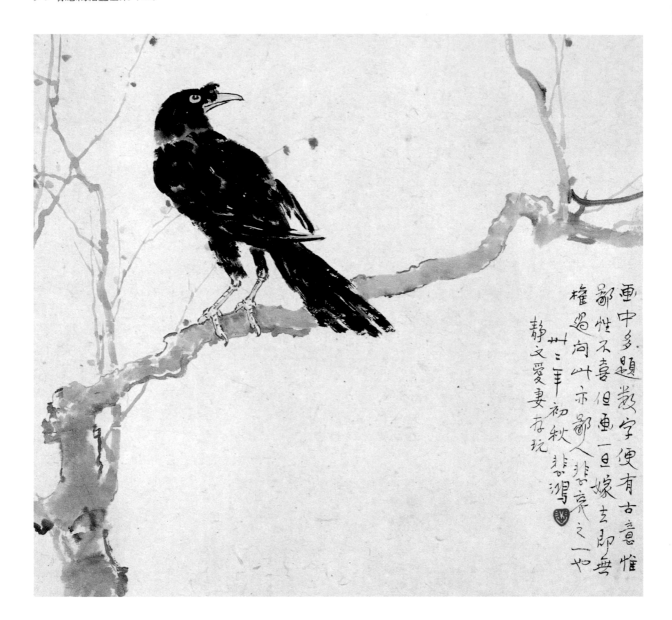

徐悲鴻　八哥　水墨　1943　38×41cm

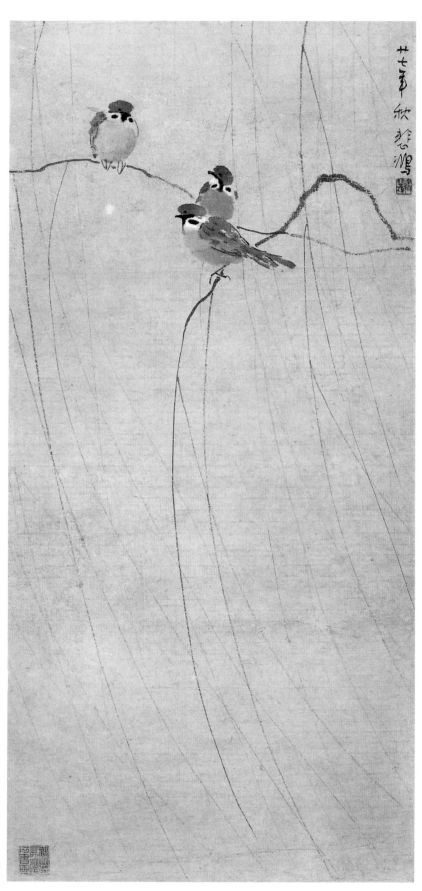

徐悲鴻　柳枝麻雀　水墨　1938
75×35.5cm

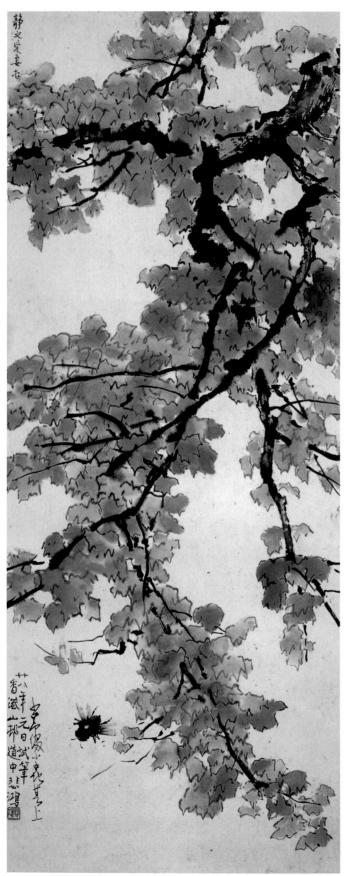

徐悲鴻　秋蟬　水墨　1939　98×38cm

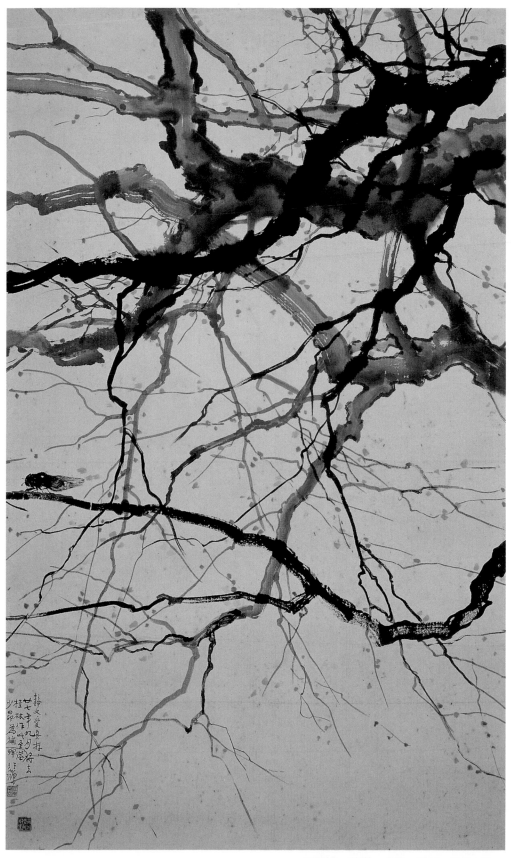

徐悲鴻　秋樹　水墨　1938　129×76cm

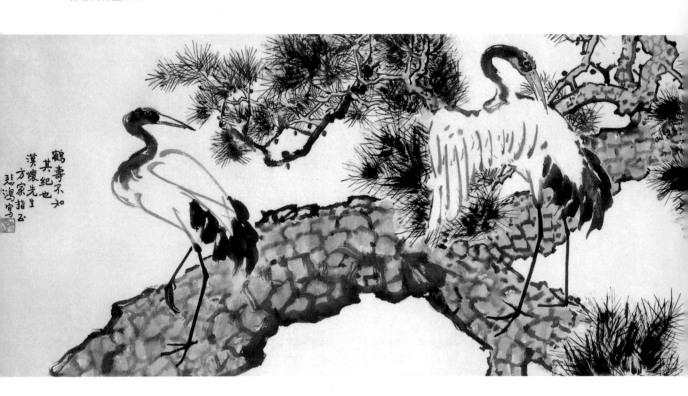

徐悲鴻　松鶴　水墨　中期　64×133cm

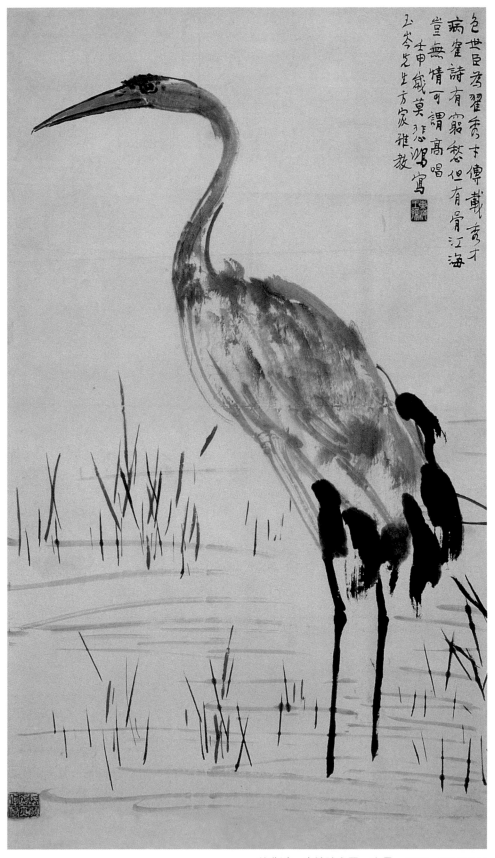

色世臣为翟秀才傳載青才
病窠詩有窮愁但有骨江海
豈無情可謂高唱
壬申鐵莫悲鴻寫
玉岑先生方家雅教

徐悲鴻　病鶴詩意圖　水墨　1932　82×48cm

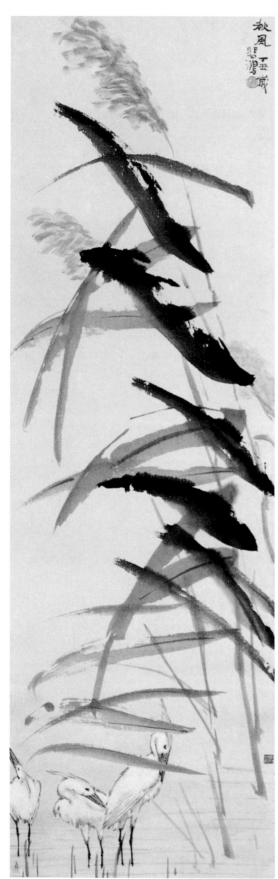

徐悲鴻　秋風　水墨　1937　131×40cm

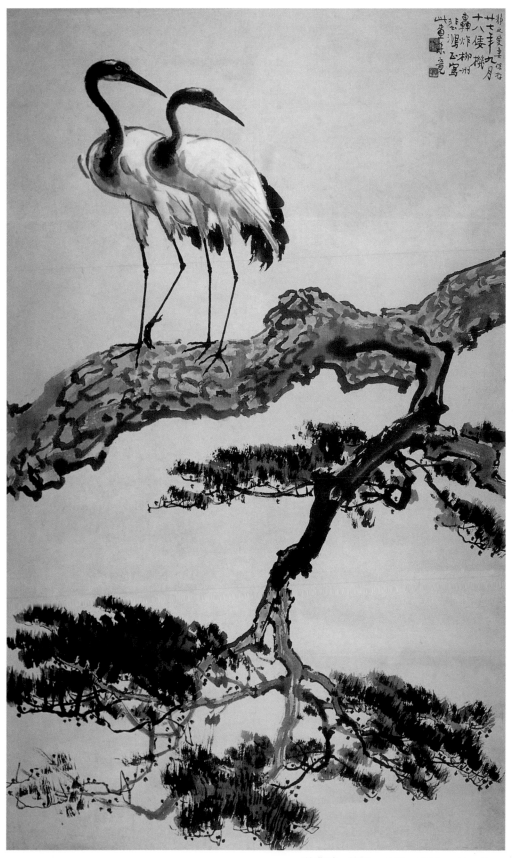

徐悲鴻　雙鶴　水墨　1938　131×78cm

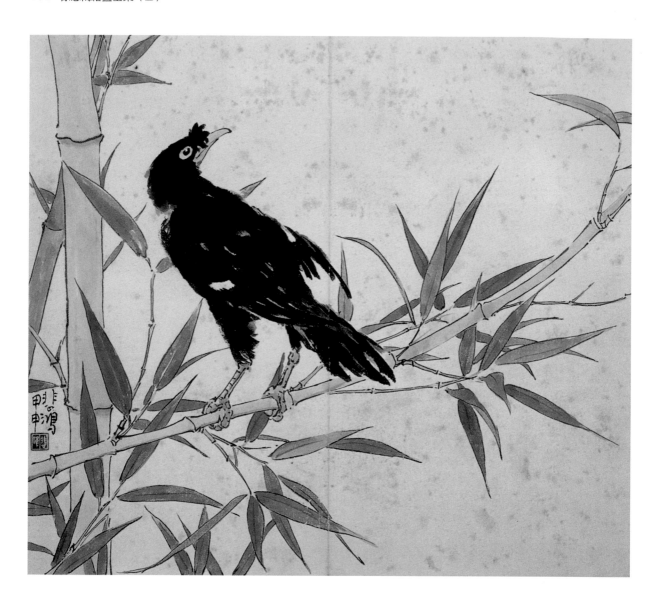

徐悲鴻　水墨　八哥

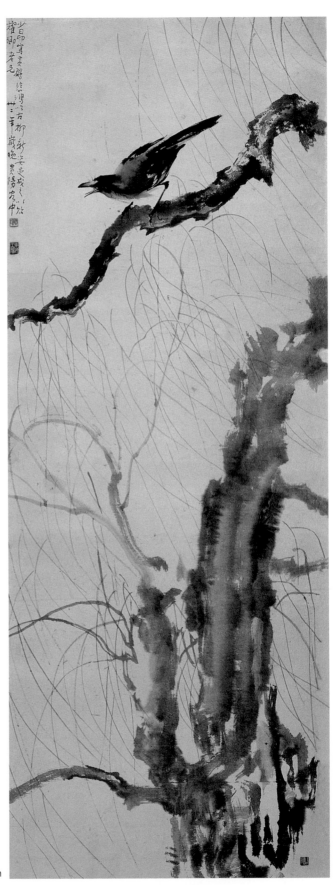

徐悲鴻　古柳黃鸝　水墨　1943　150×55cm

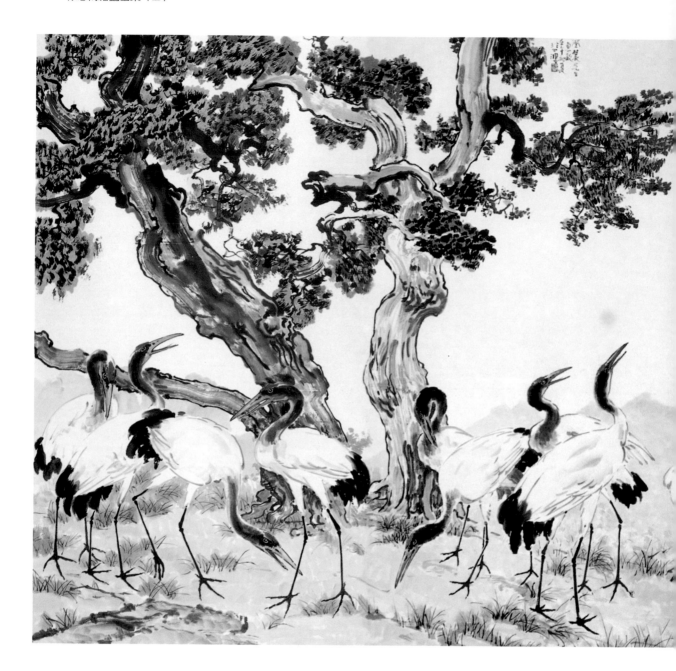

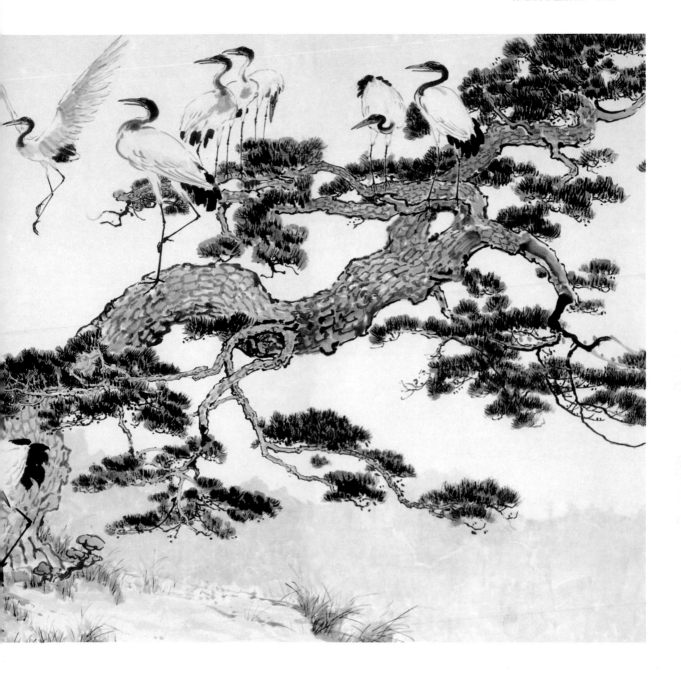

徐悲鴻　松鶴　水墨　1942　150×81cm×4

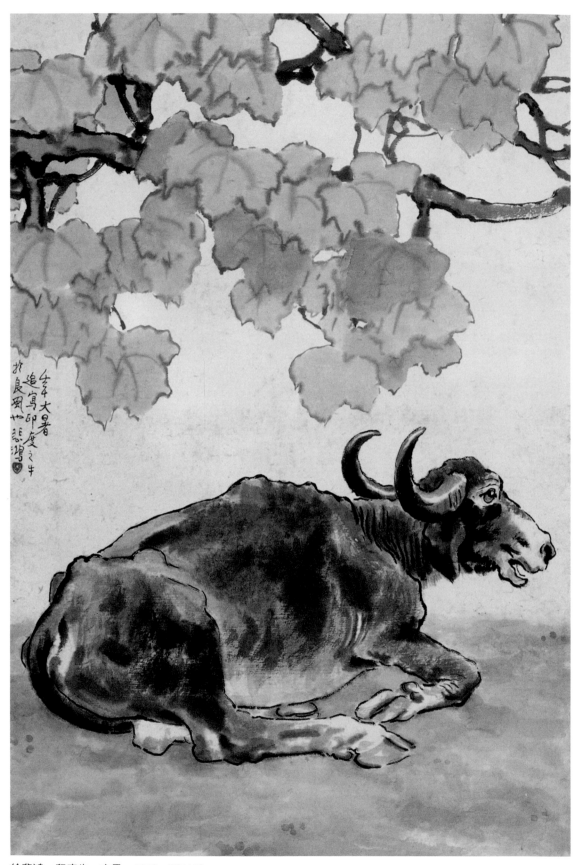

徐悲鴻　印度牛　水墨　1942　89×59cm

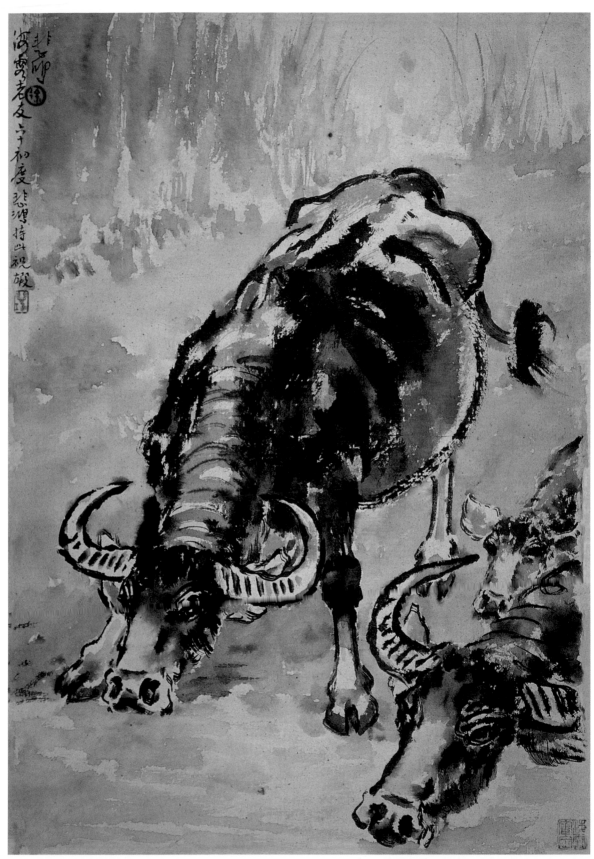

徐悲鴻　飲牛　水墨　中期　54×38cm

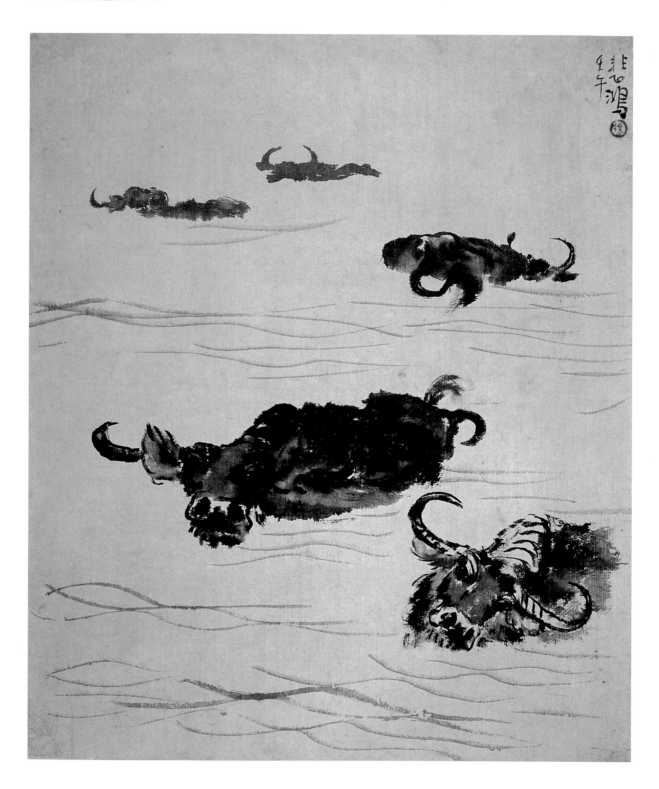

水牛　水墨　1942　57×48cm

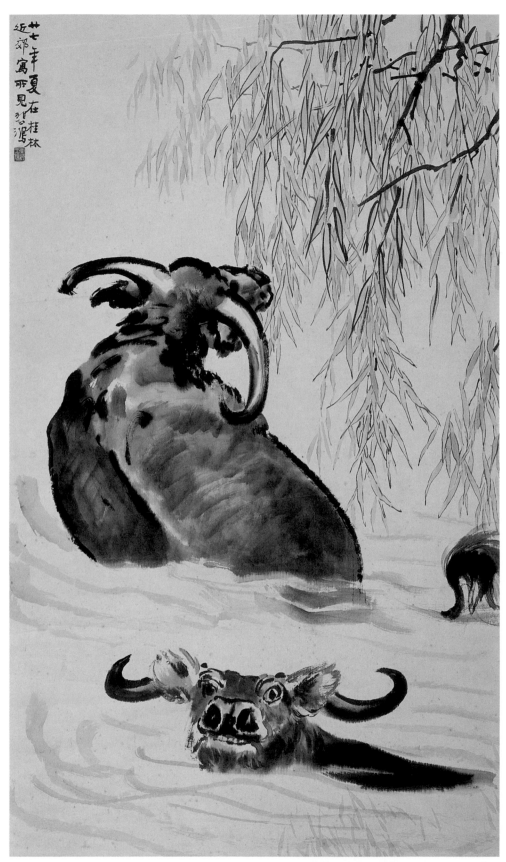

徐悲鴻　牛浴　水墨　1938　130×75cm

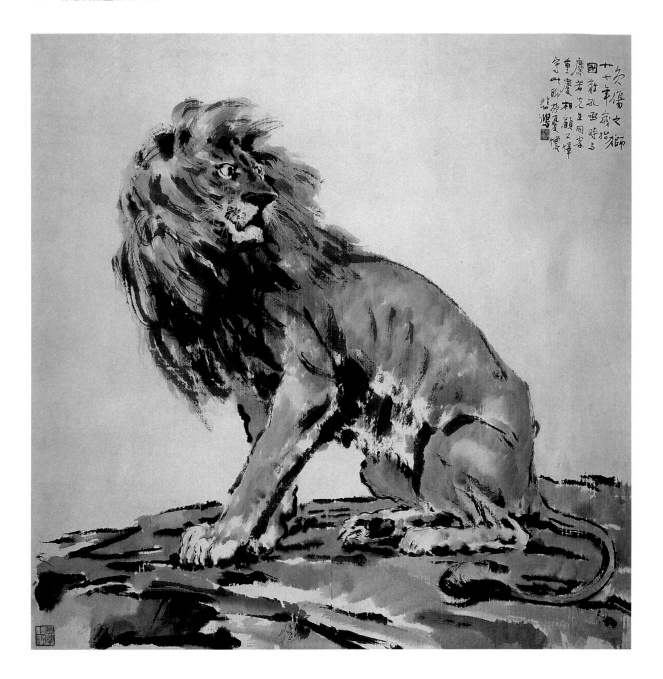

徐悲鴻　負傷之獅　水墨　1938　110×109cm

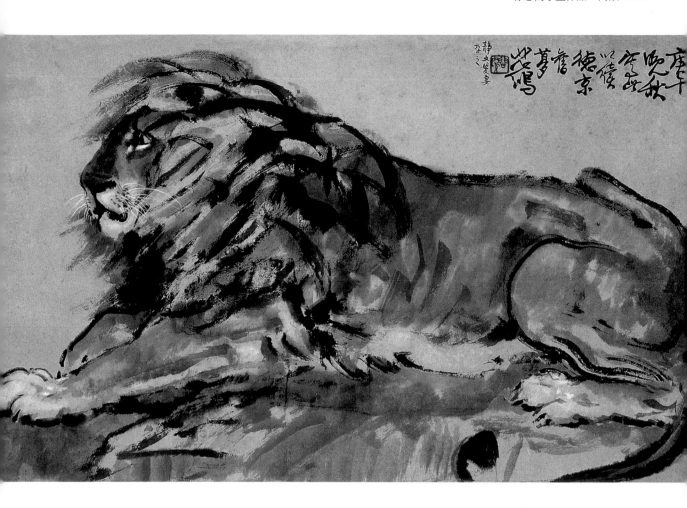

徐悲鴻　獅　1930　水墨　53×86cm

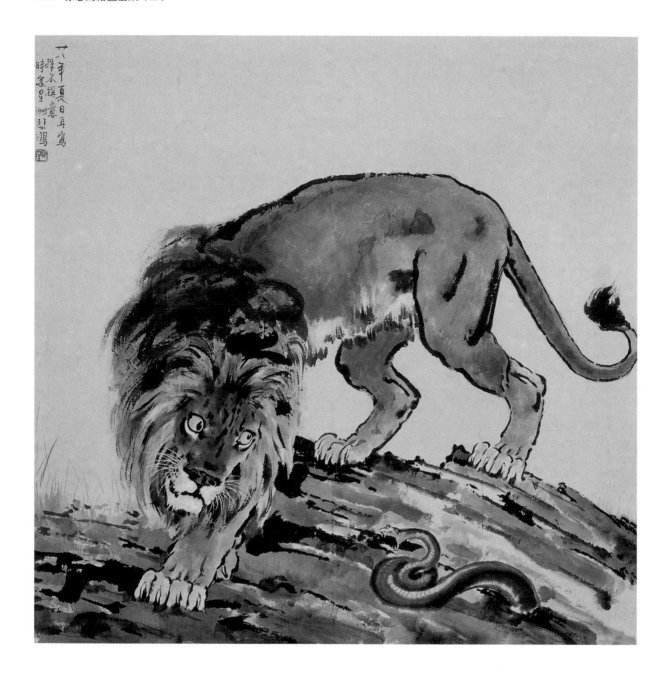

徐悲鴻　側目　水墨　1939　111×109cm

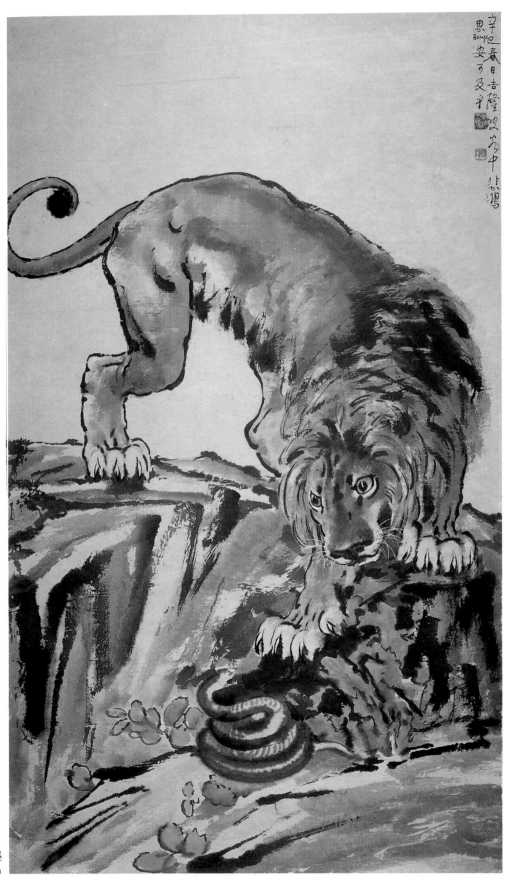

徐悲鴻　獅　水墨
1941　109×63cm

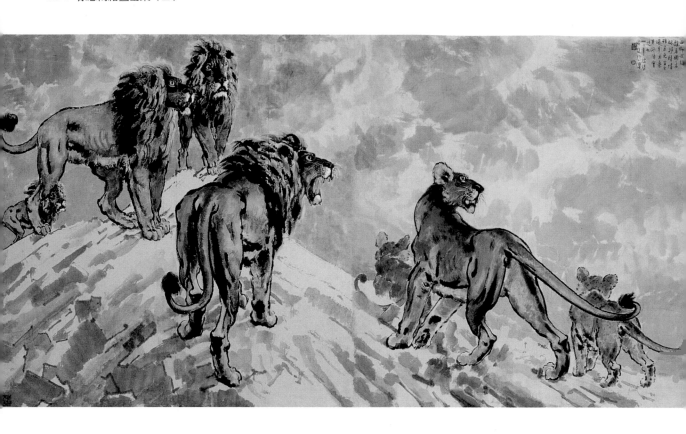

徐悲鴻　群獅　水墨　1943　113×217cm

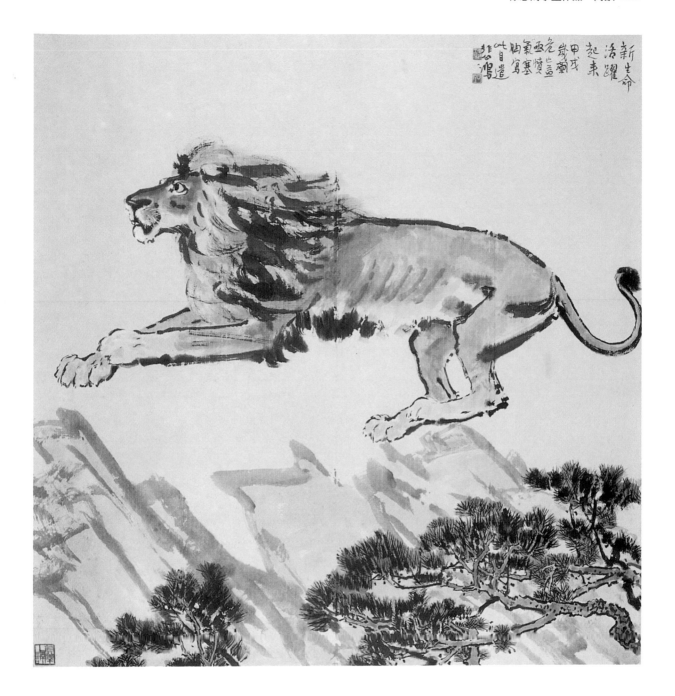

徐悲鴻　新生命活躍起來　水墨　1934　113×109cm

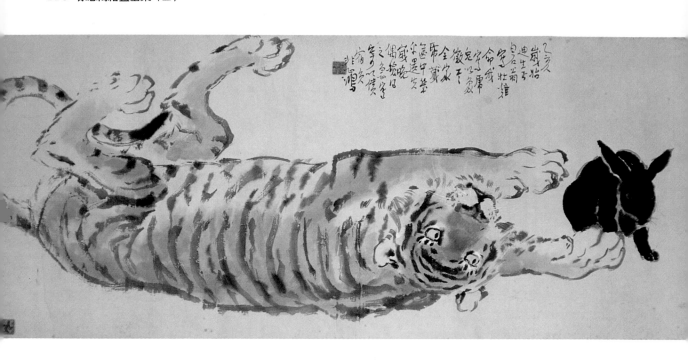

徐悲鴻　虎與兔　水墨　1935　46×110cm

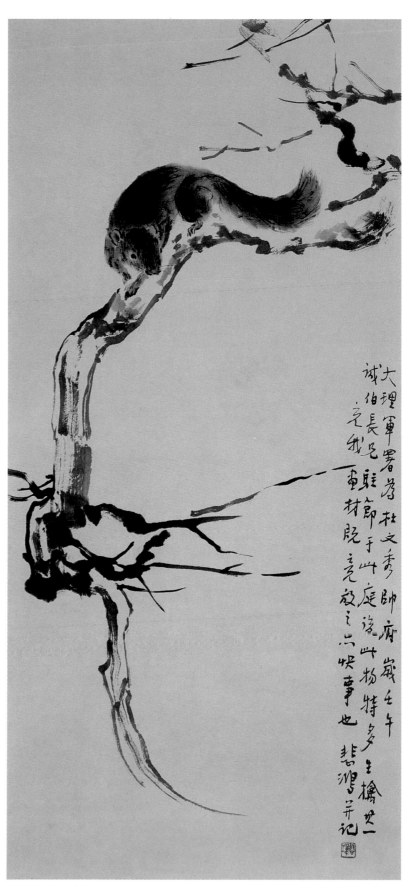

徐悲鴻　松鼠　水墨　1942
83×38cm

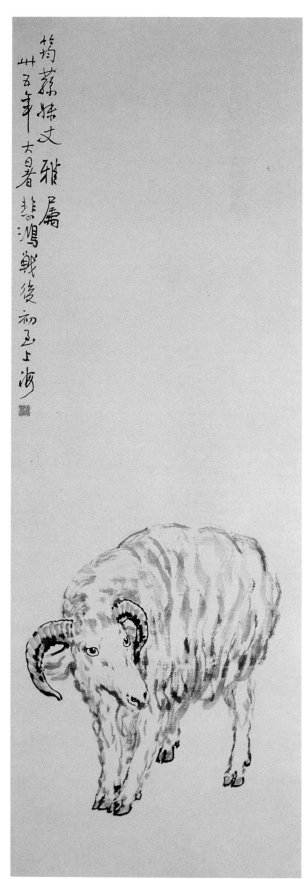

徐悲鴻　羊　水墨　1946　108×37cm

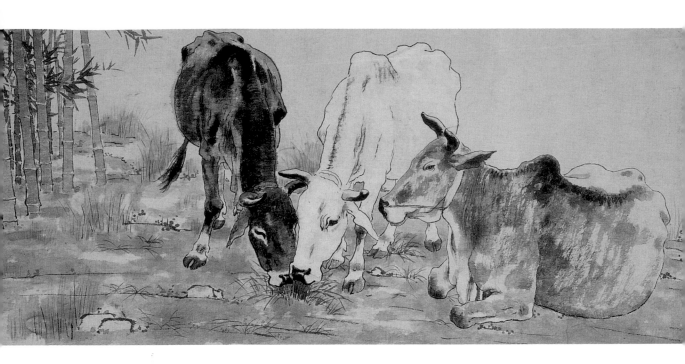

徐悲鴻　三牛圖　水墨　1930　25×47cm

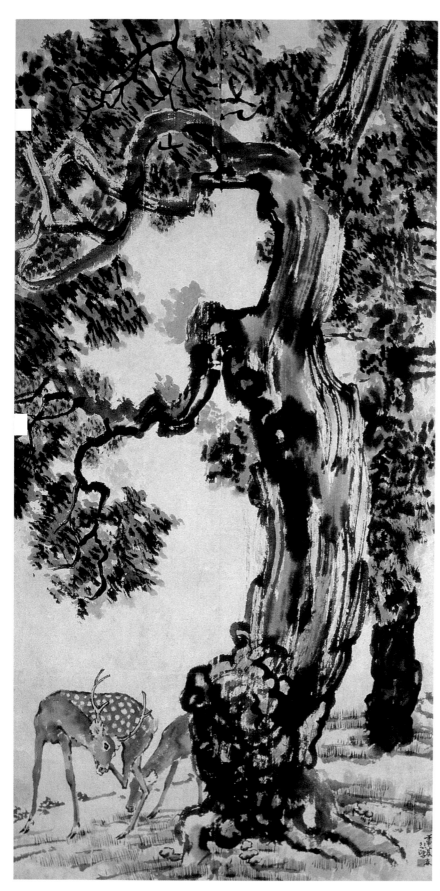

徐悲鴻 受天百祿 水墨 1932
107×53cm

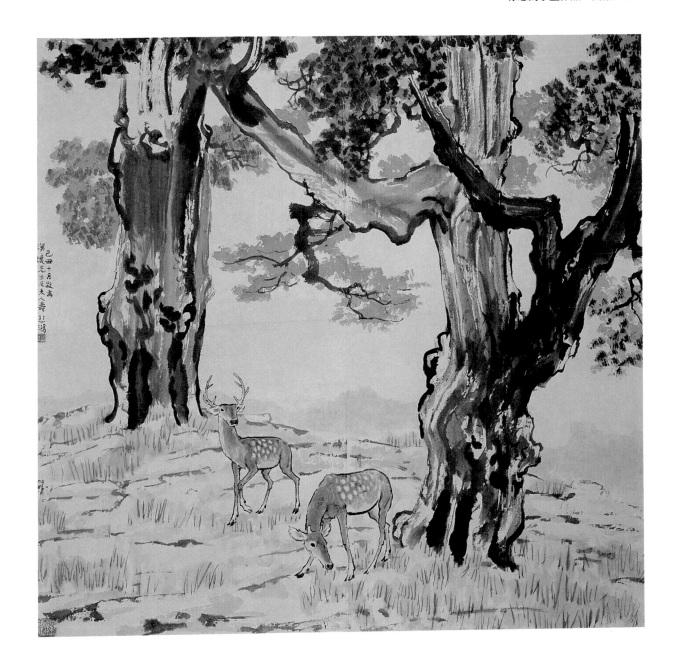

徐悲鴻　柏樹雙鹿　水墨　1949　106×108cm

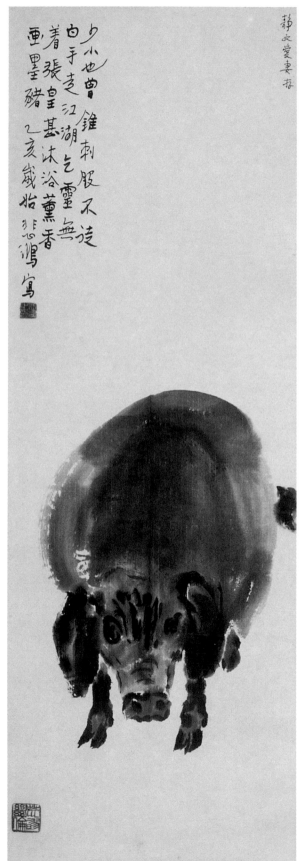

徐悲鴻　豬　水墨　1935　112×38cm

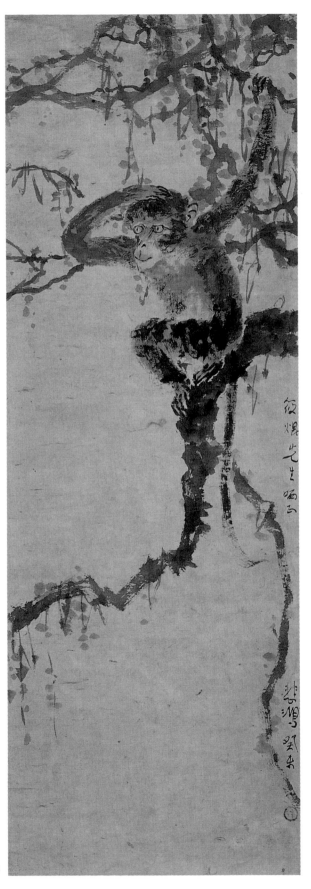

徐悲鴻　猴　水墨　1943　80×28cm

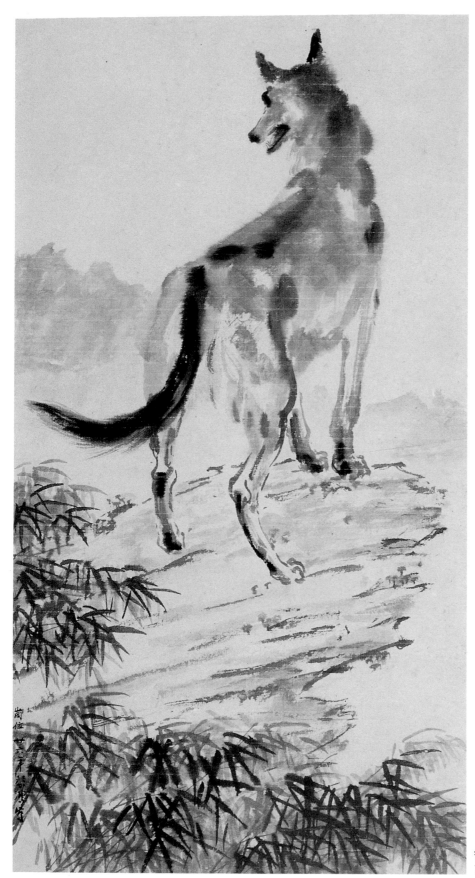

徐悲鴻　崗位　水墨　1937
78×42cm

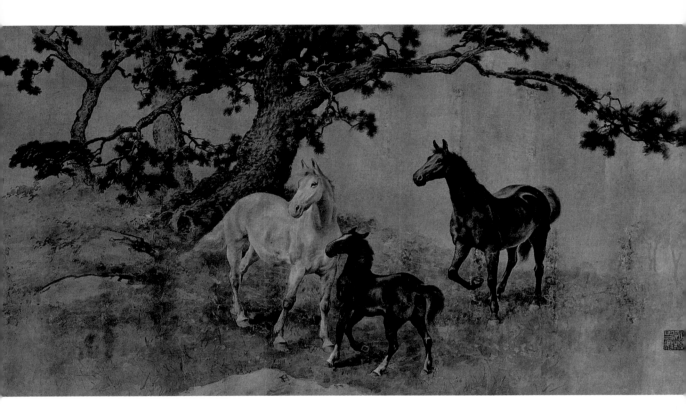

徐悲鴻　三馬圖　水墨　1919　90×174cm

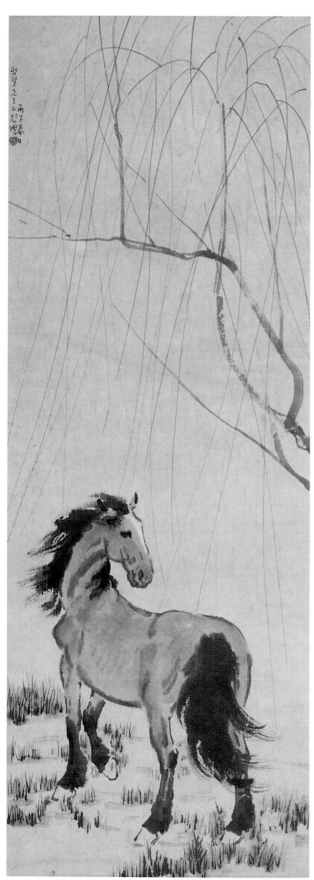

徐悲鴻　馬　水墨　1936　110×39cm

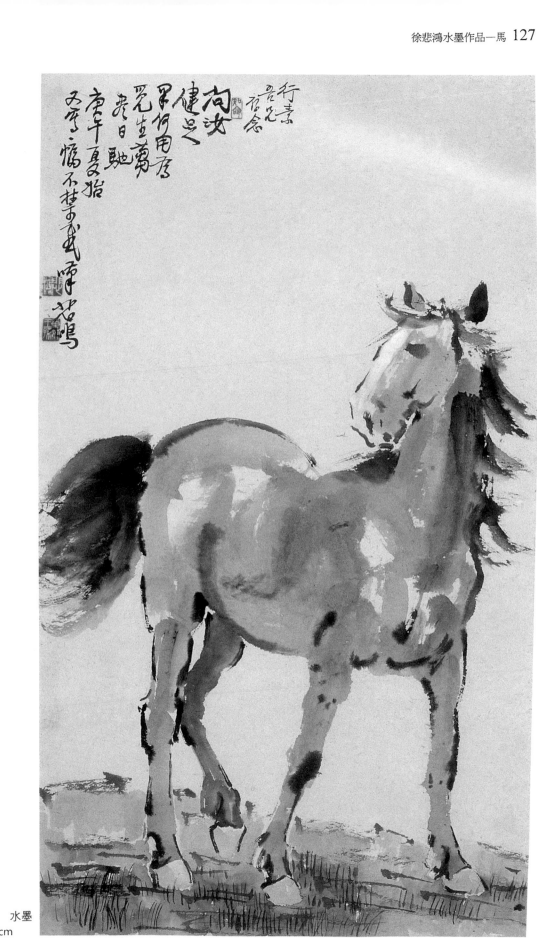

徐悲鴻　立馬　水墨
1930　82×48cm

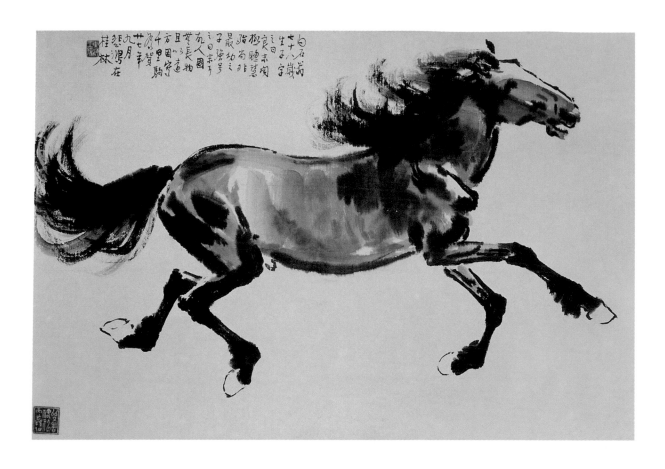

徐悲鴻　奔馬　水墨　1938　52×78cm

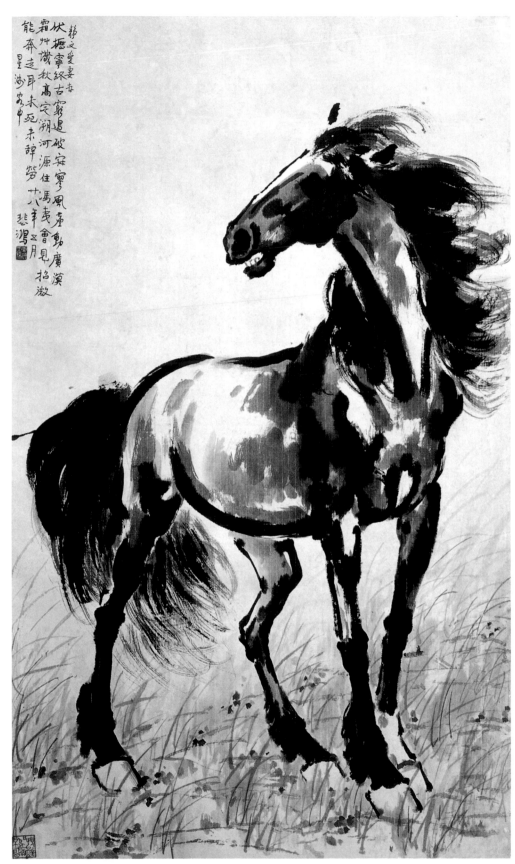

徐悲鴻　立馬　水墨　1939　130×76cm

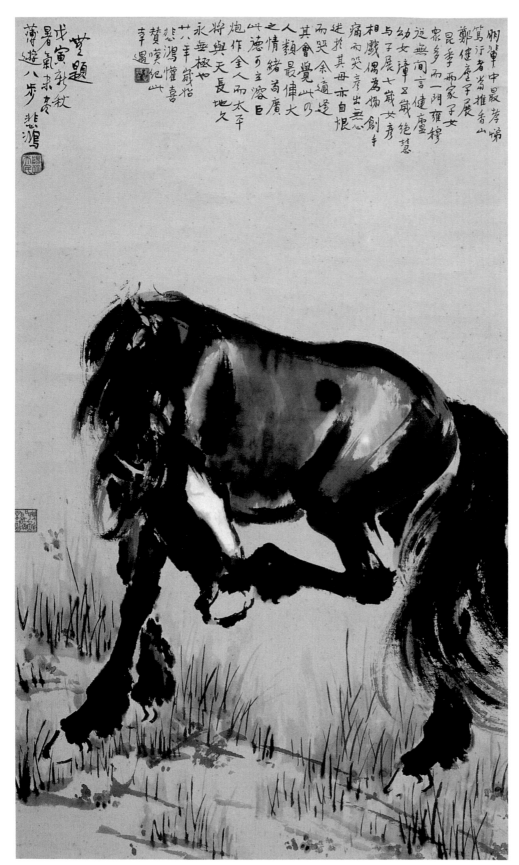

徐悲鴻　無題　水墨　1938　130×75cm

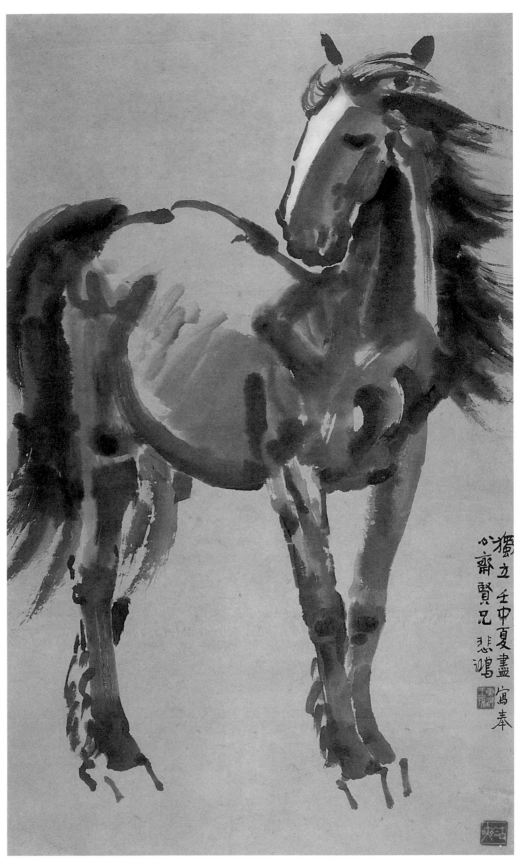

徐悲鴻　立馬　水墨　1932　80×47cm

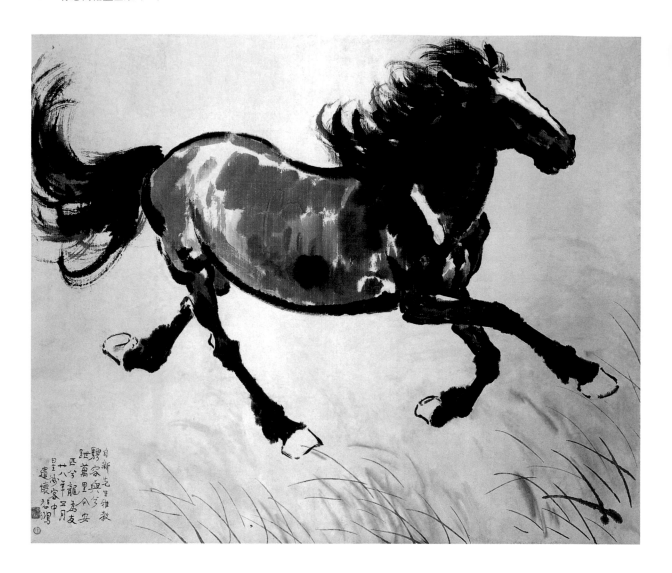

徐悲鴻　奔馬　水墨　1939　92×109cm

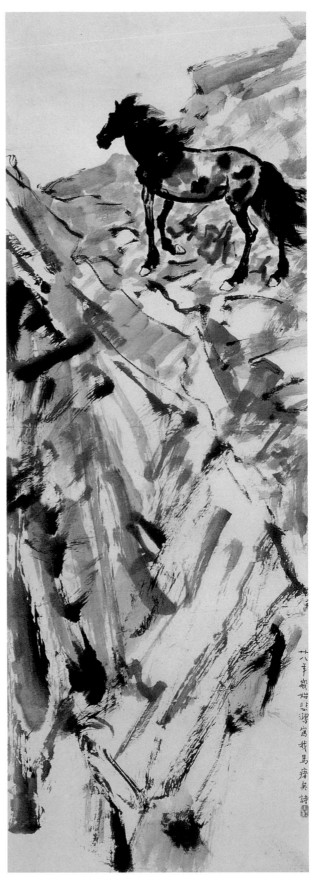

徐悲鴻　我馬瘏矣　水墨　1939　107×37cm

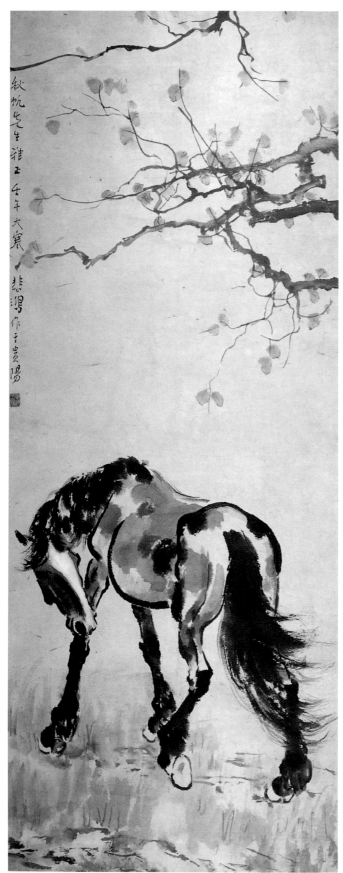

徐悲鴻　回頭馬　水墨　1942　108×34cm

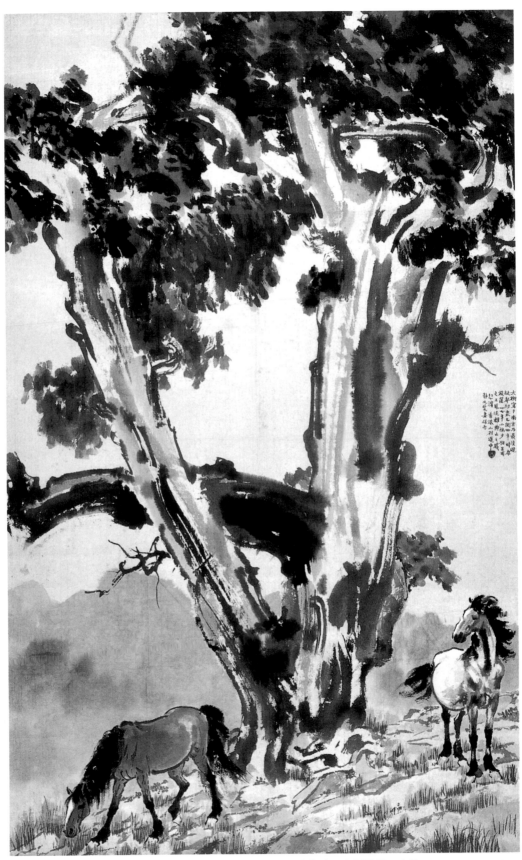

徐悲鴻　大樹雙馬　水墨　1938　131×77cm

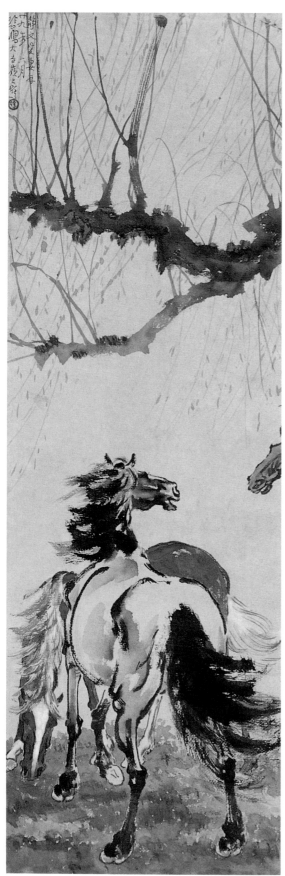

徐悲鴻　食草馬　水墨　1940　108×34cm

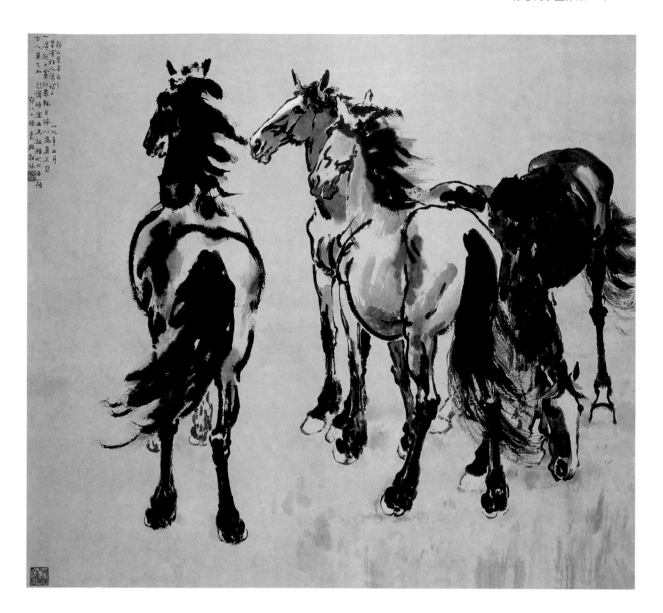

徐悲鴻　群馬　水墨　1940　110×122cm

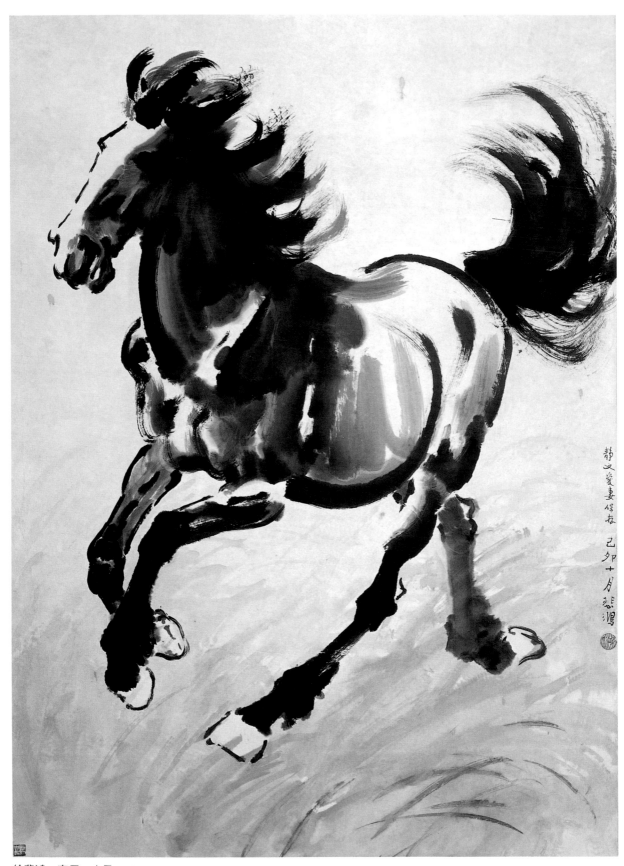

徐悲鴻　奔馬　水墨　1939　95×68cm

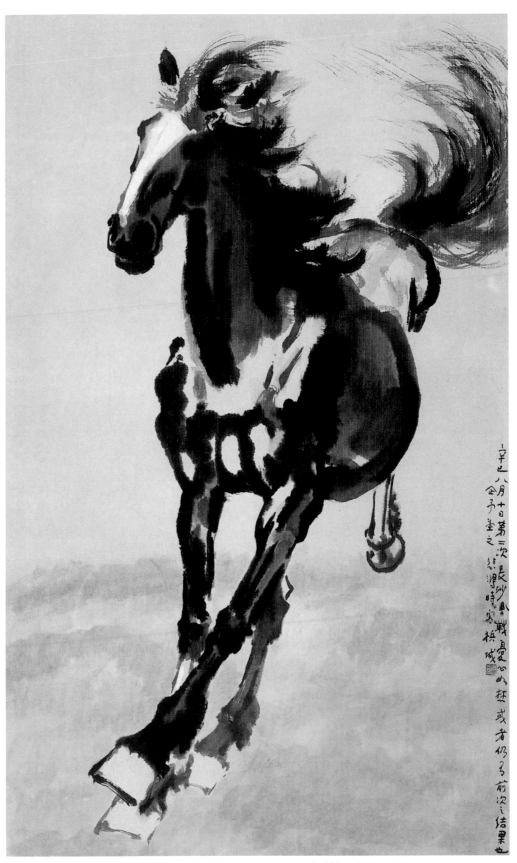

徐悲鴻　奔馬　水墨　1941　130×76cm

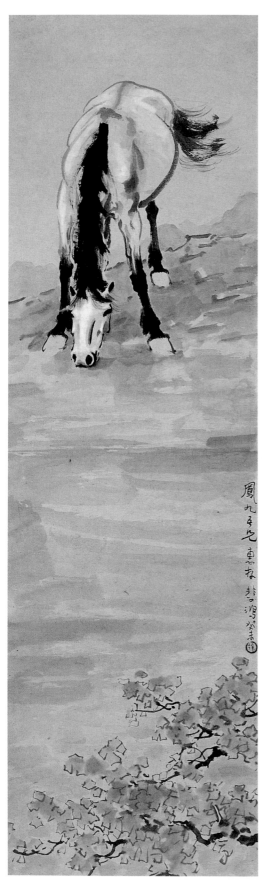

徐悲鴻　飲馬　水墨　1943　100×29cm

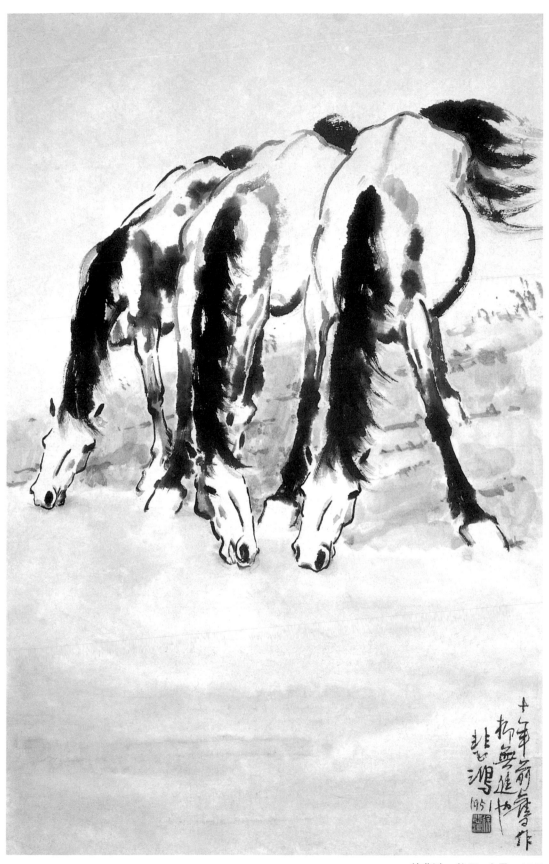

徐悲鴻　飲馬　水墨　1941

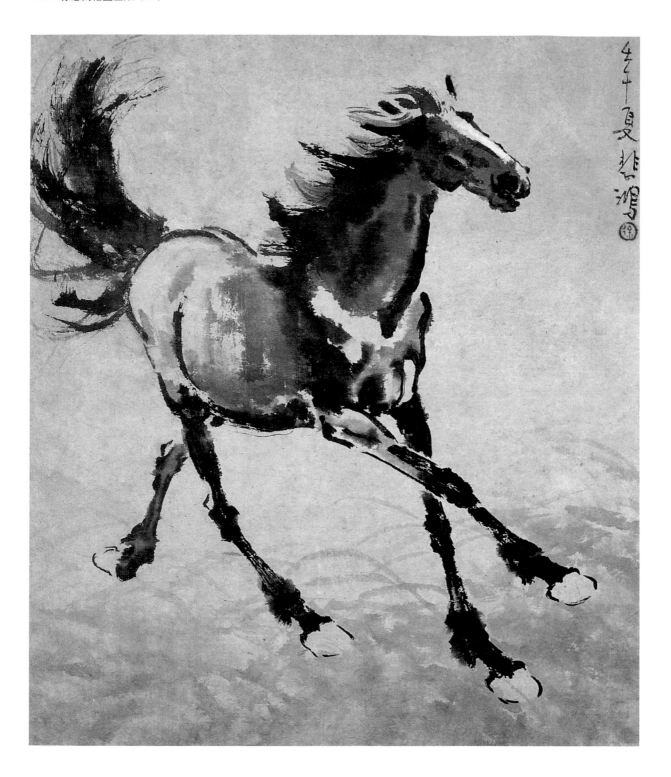

徐悲鴻　奔馬　水墨　1942　52×45cm

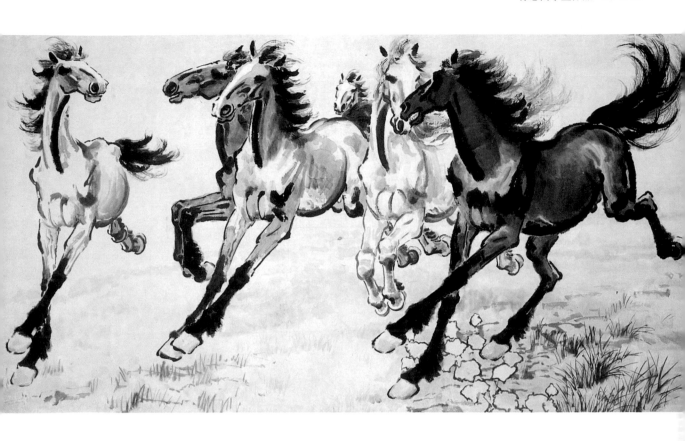

徐悲鴻　六駿圖　水墨　1942　95×181cm

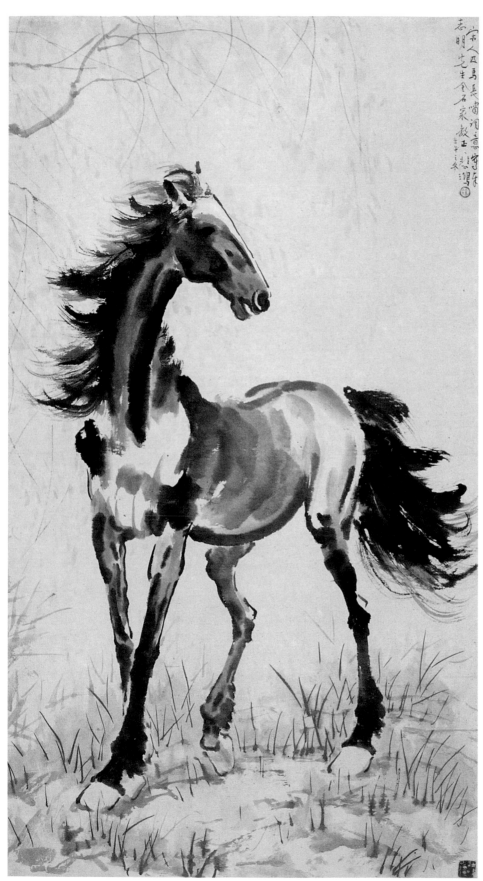

徐悲鴻　宋人匹馬長嘯詞意
水墨　1942　111×61cm

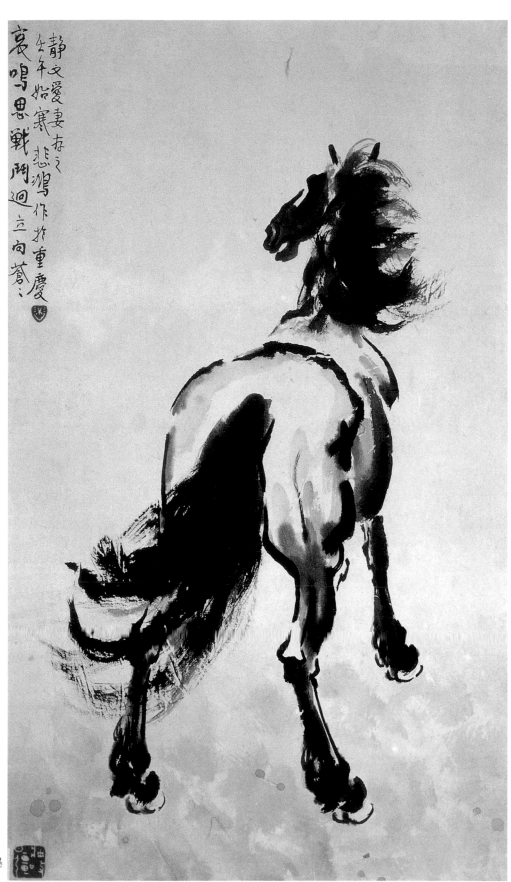

徐悲鴻　哀鳴　水墨
1942　60×35cm

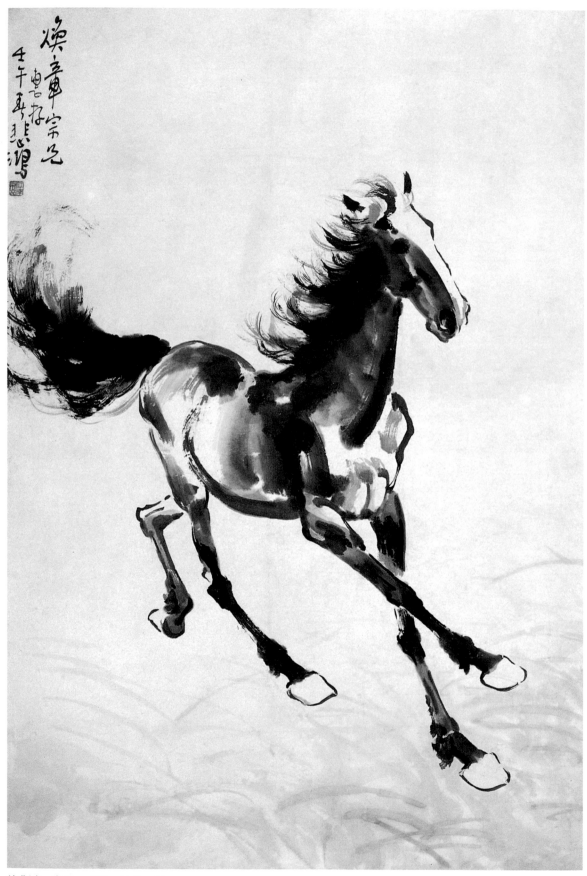

徐悲鴻　奔馬　水墨　1942　95×65cm

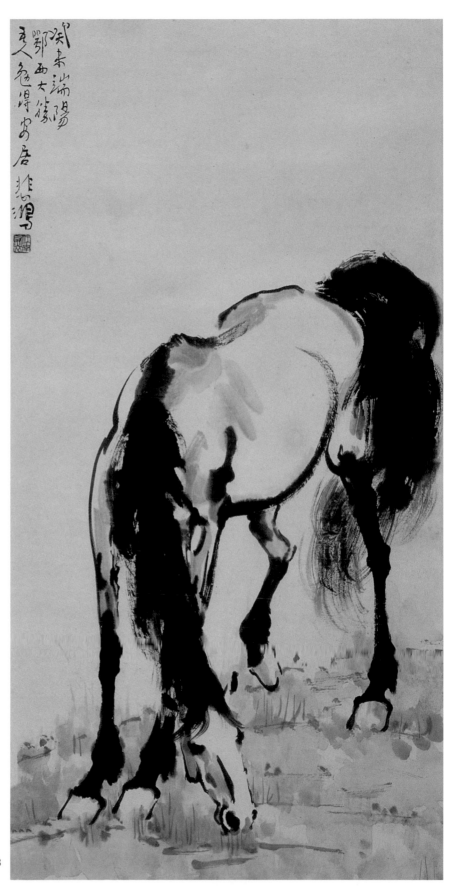

徐悲鴻　食草馬　水墨　1943
78×40cm

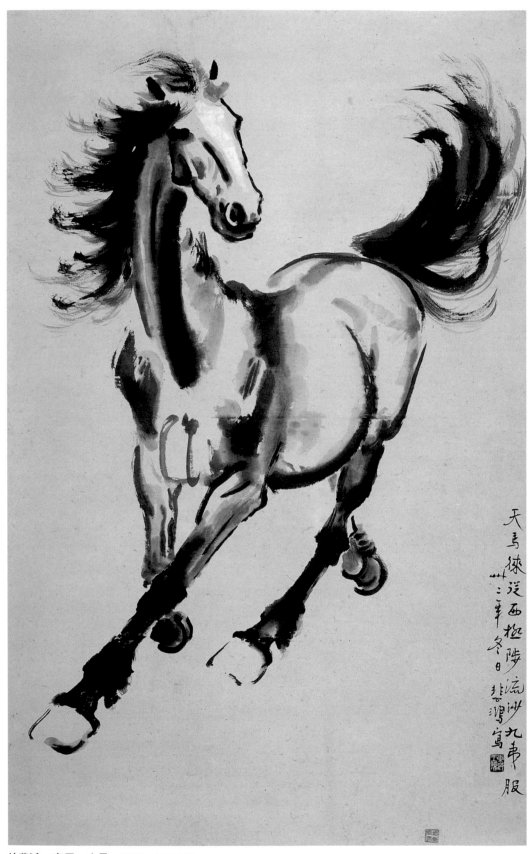

徐悲鴻　奔馬　水墨　1943　101×62cm

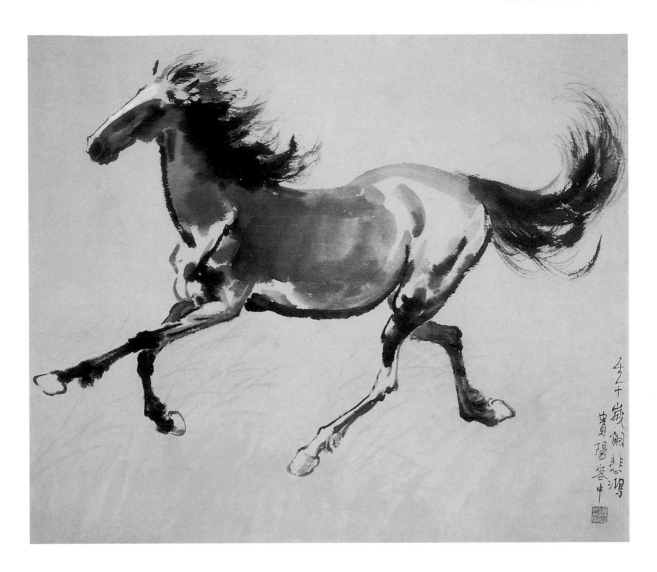

徐悲鴻　奔馬　水墨　1942　49×58cm

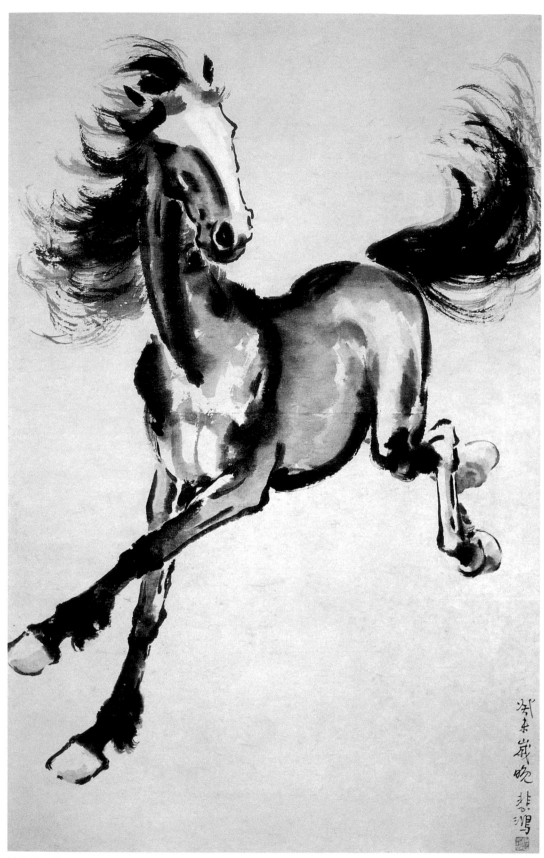

徐悲鴻　奔馬　水墨　1943　101×62cm

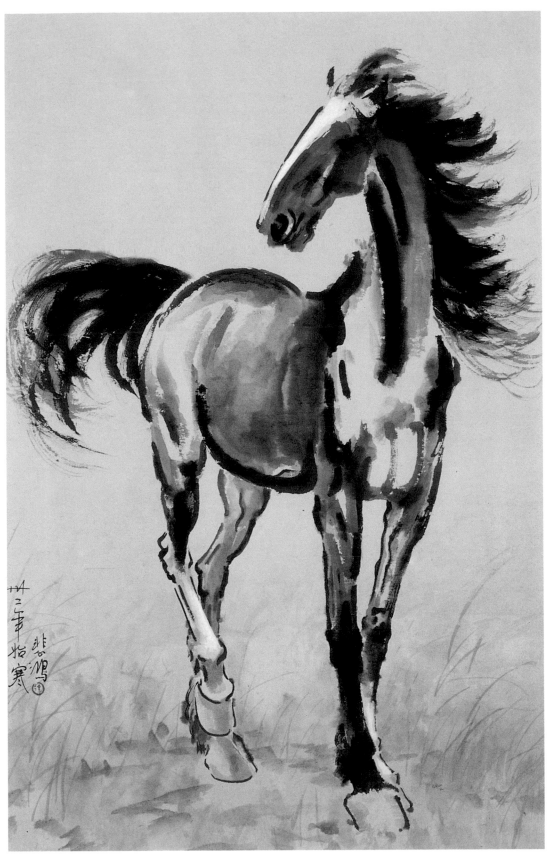

徐悲鴻　立馬　水墨　1943　89×57cm

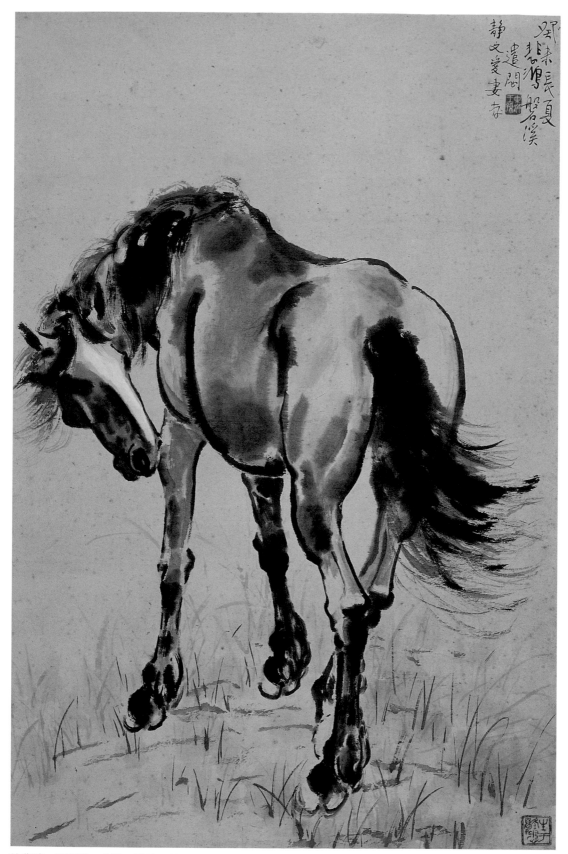

徐悲鴻　回頭馬　水墨　1943　88×57cm

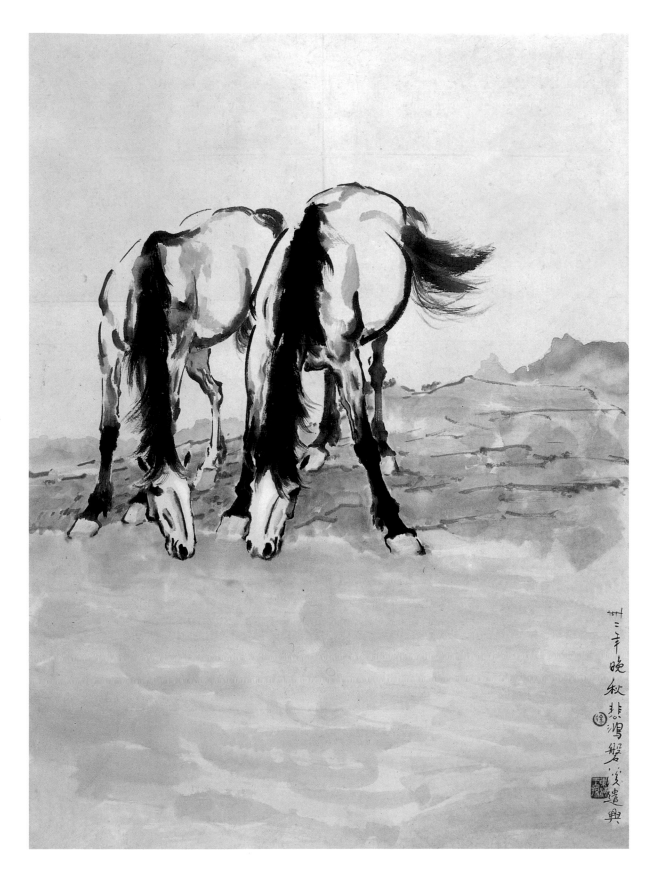

徐悲鴻　雙飲馬　水墨　1943　78×53cm

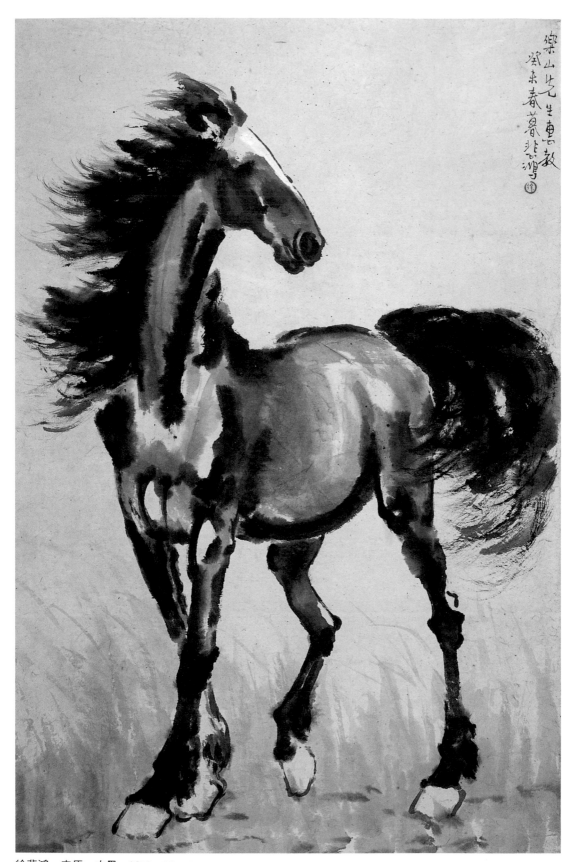

徐悲鴻　立馬　水墨　1943　93×61cm

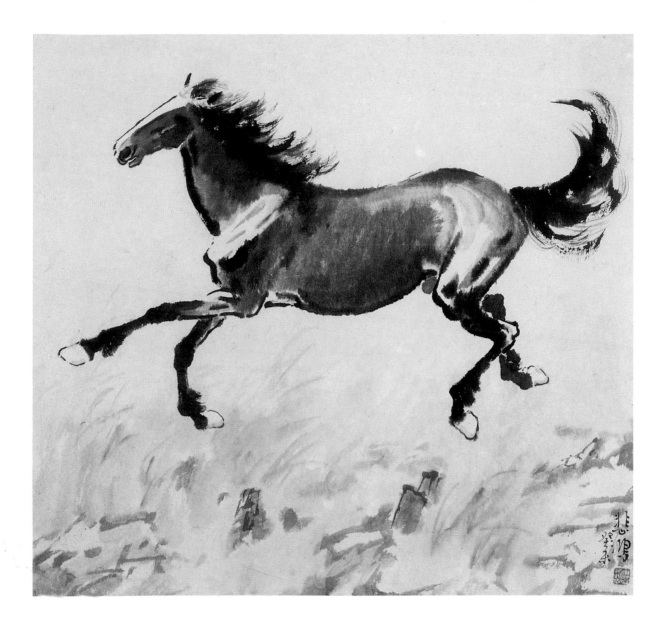

徐悲鴻　奔馬　水墨　1943　56×60cm

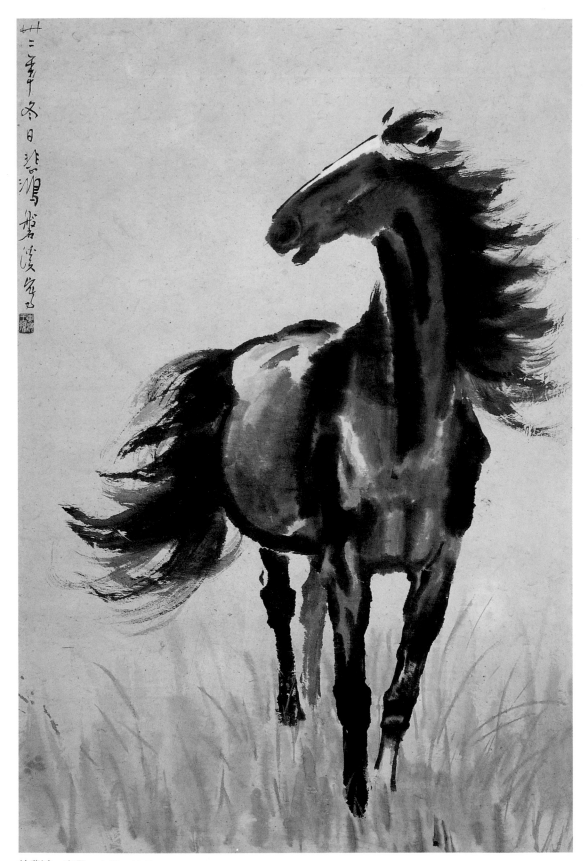

徐悲鴻　立馬　水墨　1943　92×61cm

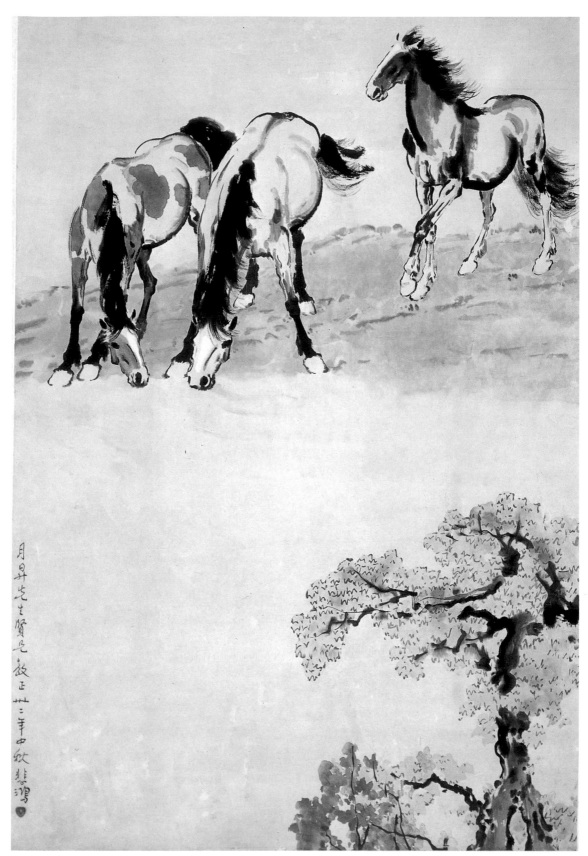

徐悲鴻　三馬圖　水墨　1943　95×65cm

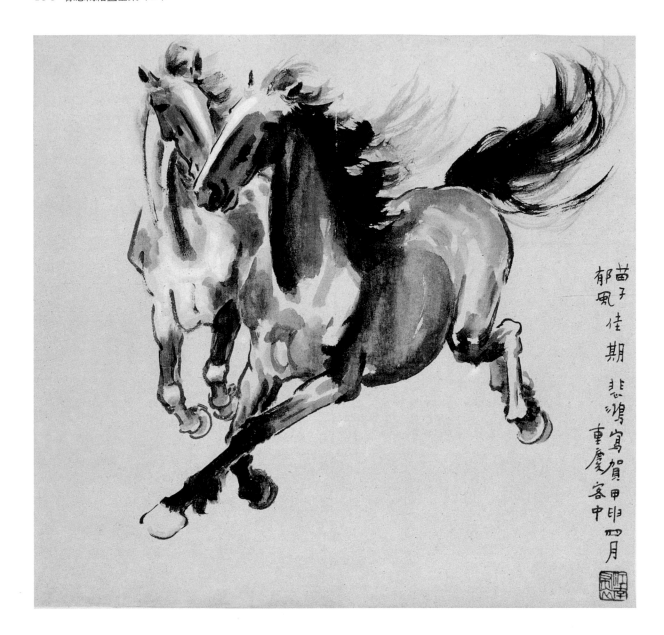

徐悲鴻　雙奔馬　水墨　1944　63×50cm

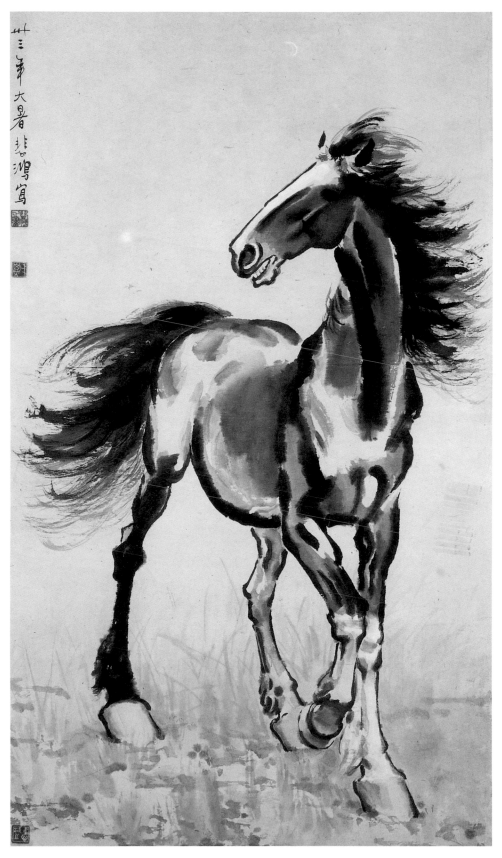

徐悲鴻　立馬　水墨　1944　104×61cm

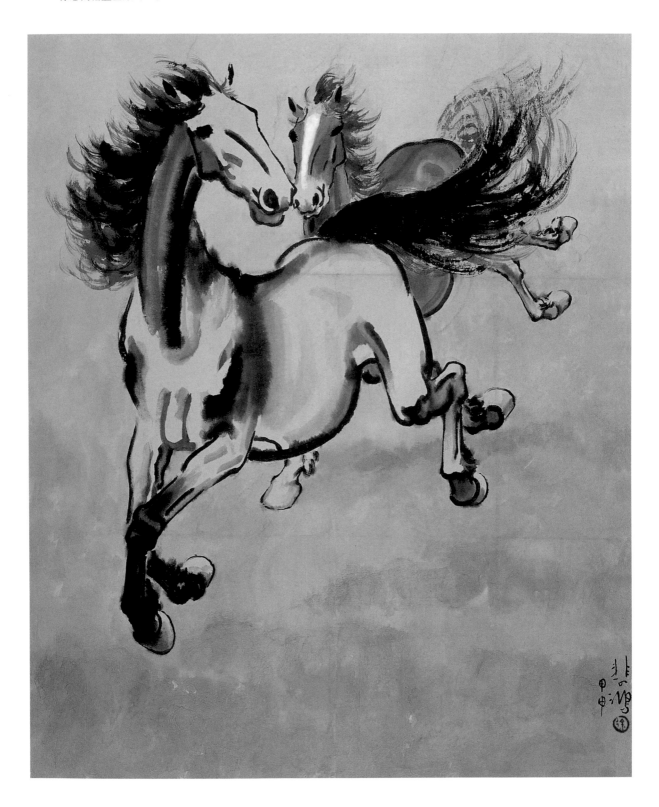

徐悲鴻　雙奔馬　水墨　1944　63×50cm

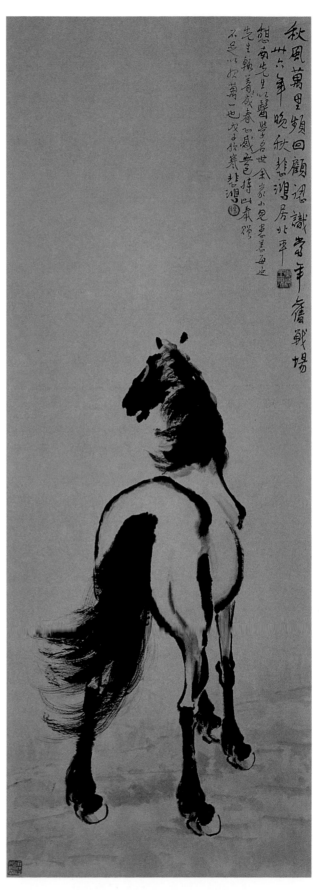

徐悲鴻　秋風　水墨　1947

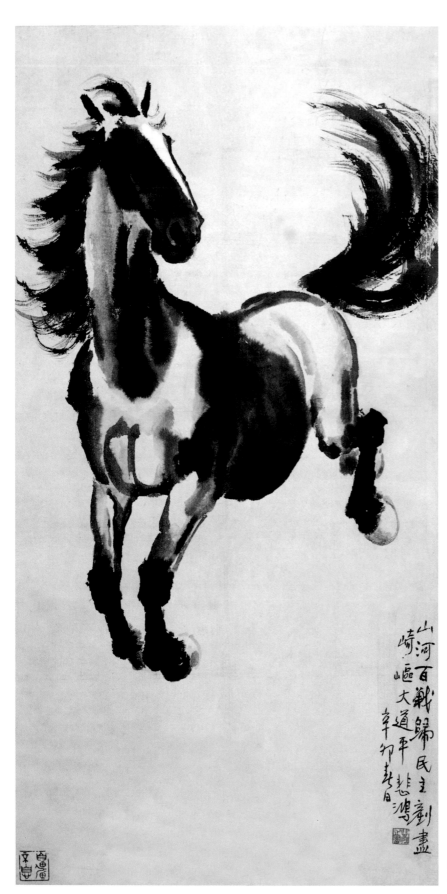

徐悲鴻　奔馬　水墨　1951
109×55cm

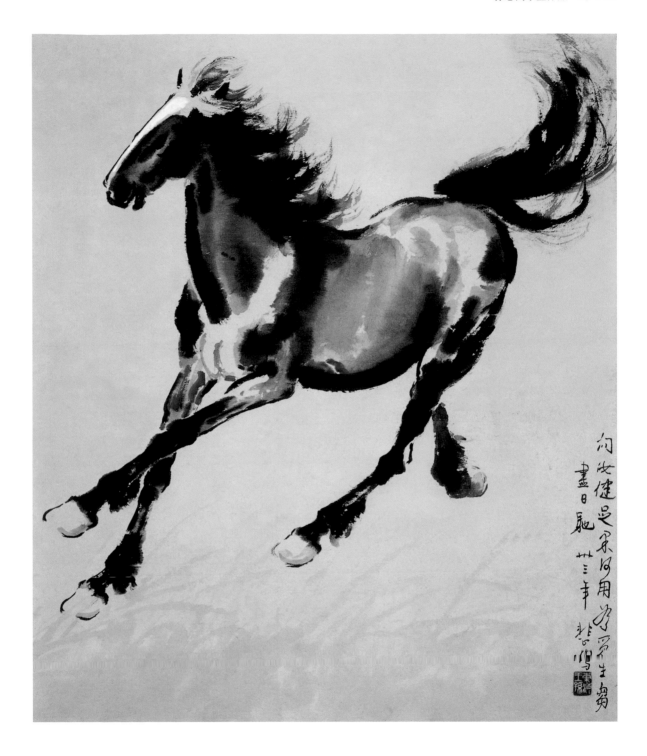

徐悲鴻　奔馬　水墨　1944　62×56cm

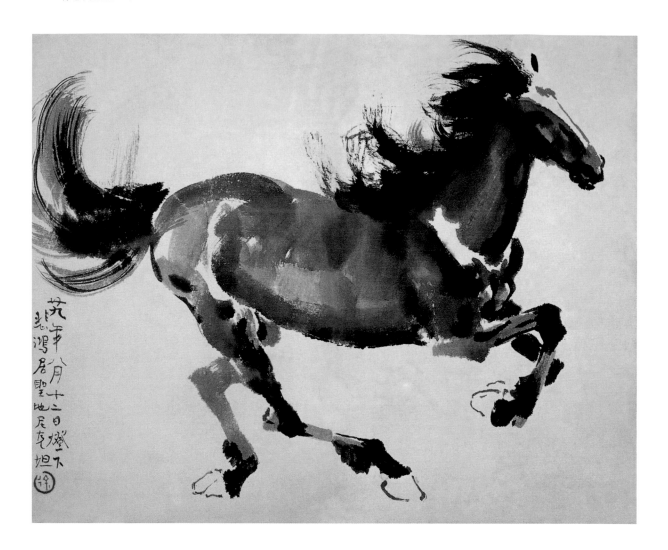

徐悲鴻　奔馬　水墨

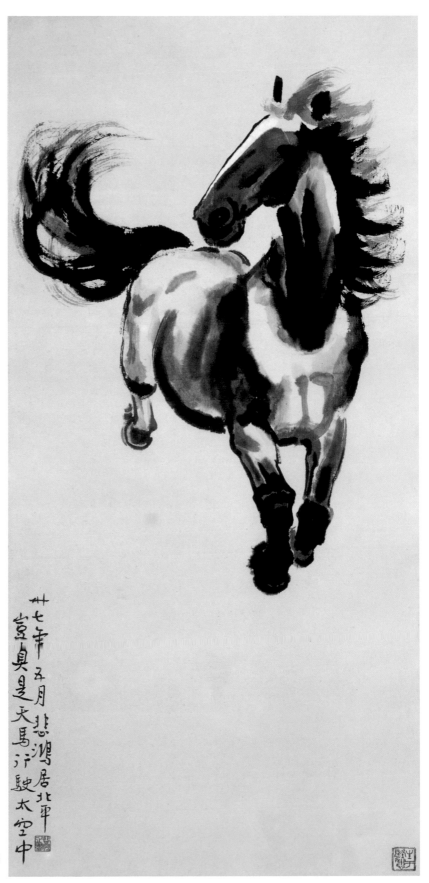

徐悲鴻　天馬行空　水墨
1948　110×54cm

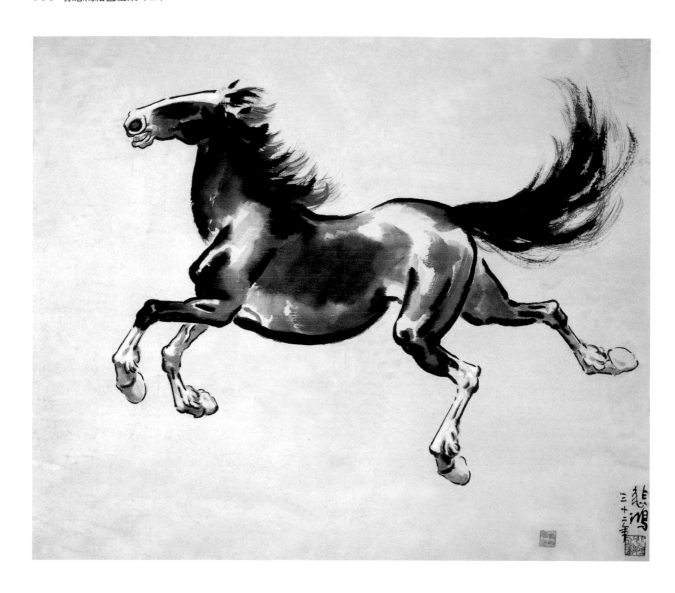

徐悲鴻　奔馬　水墨

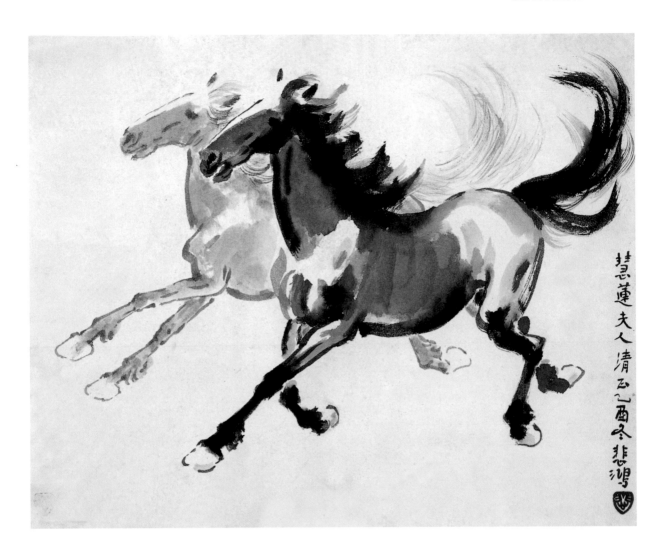

徐悲鴻　雙奔馬　水墨

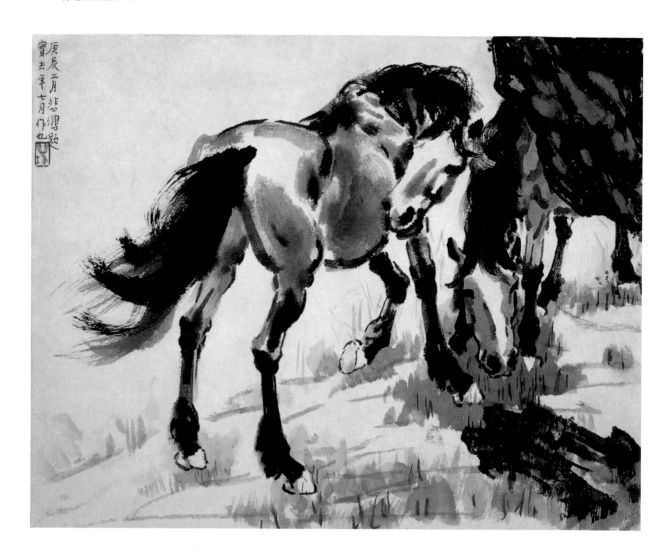

徐悲鴻　食草馬　水墨

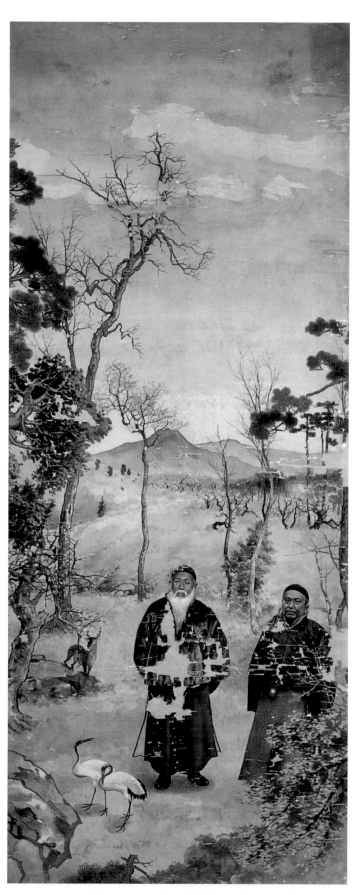

徐悲鴻　人物　水墨　早期　147×58cm

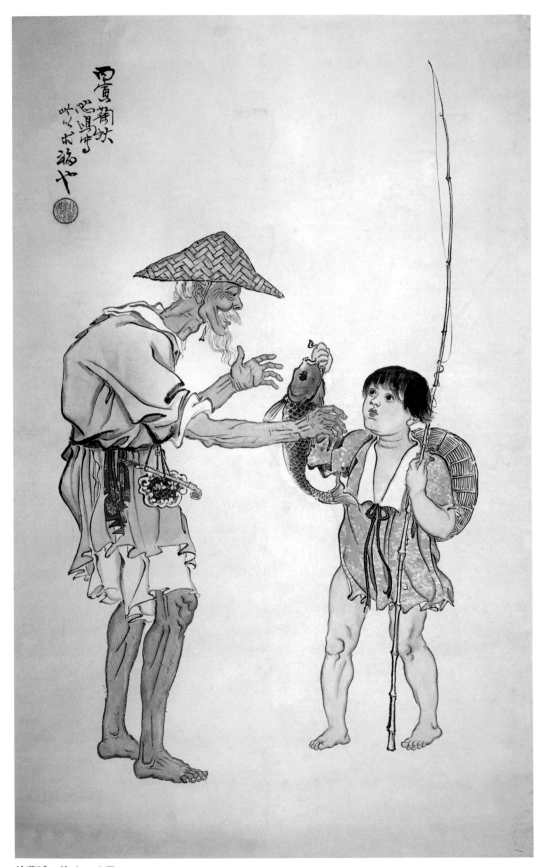

徐悲鴻　漁夫　水墨　1926　91×57cm

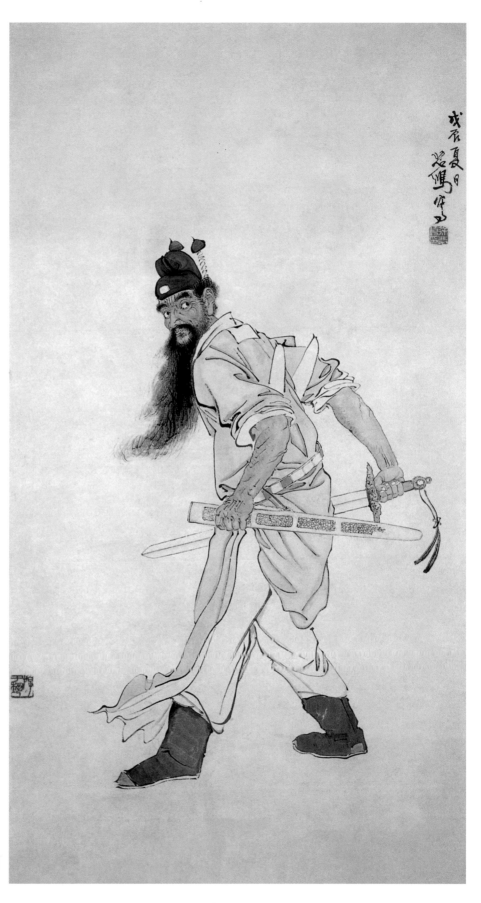

徐悲鴻　鍾進士　水墨
1928　122×65cm

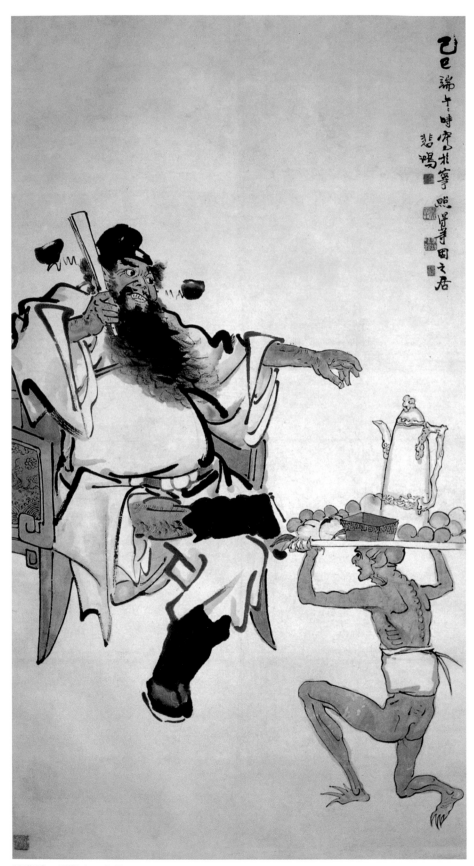

徐悲鴻　鍾進士　水墨　1929　177×95cm

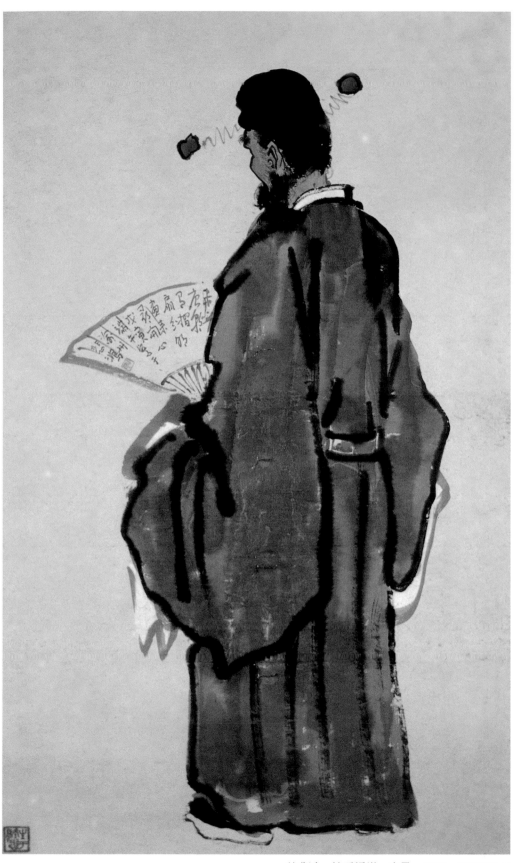

徐悲鴻　持扇鍾馗　水墨　1938　102×62cm

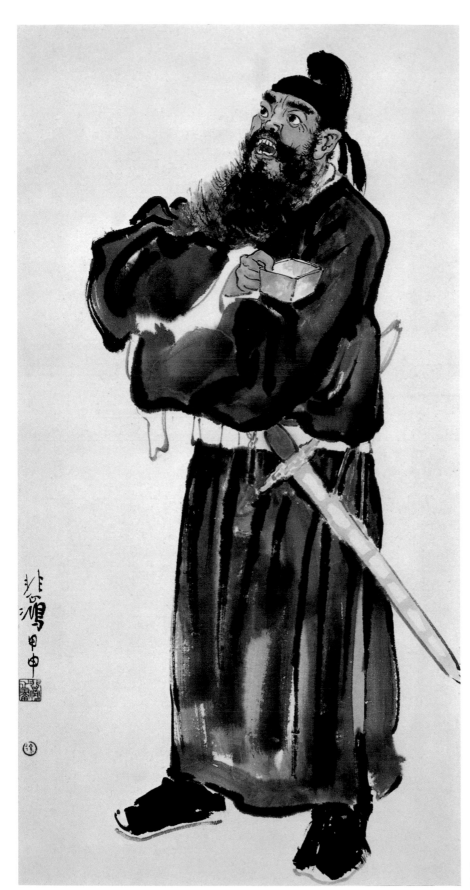

徐悲鴻　鍾馗　水墨　1944
79×41cm

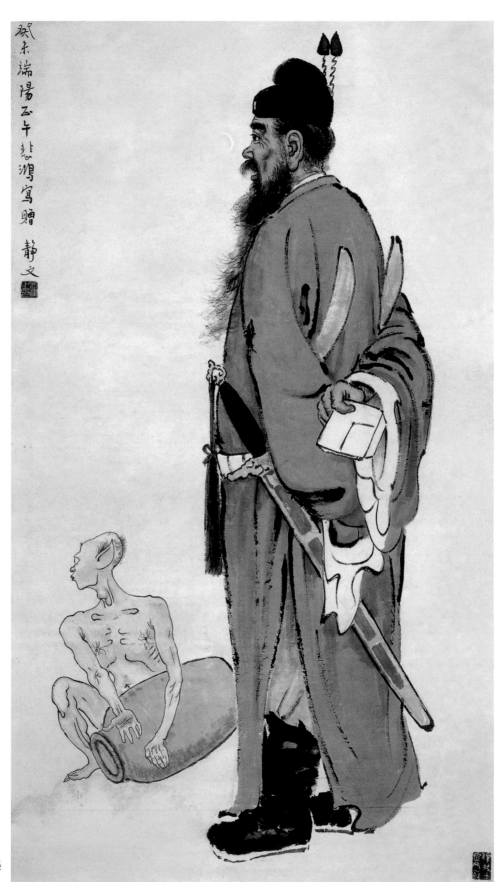

徐悲鴻　鍾馗　水墨
1943　111×63cm

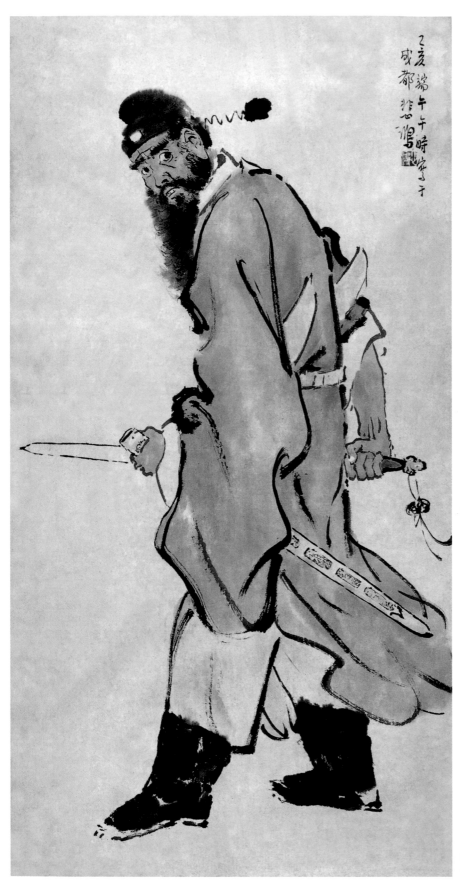

徐悲鴻　鍾進士　水墨
1935　106×55cm

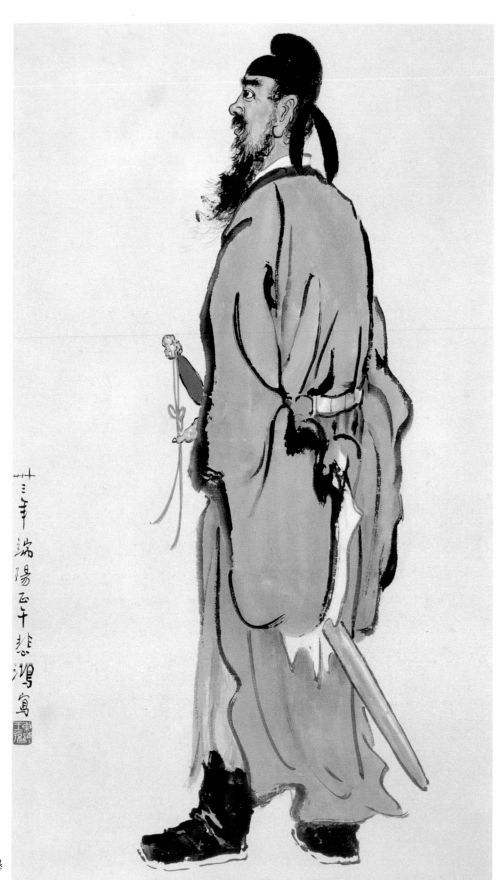

徐悲鴻　側面鍾馗　水墨
1944　79×43cm

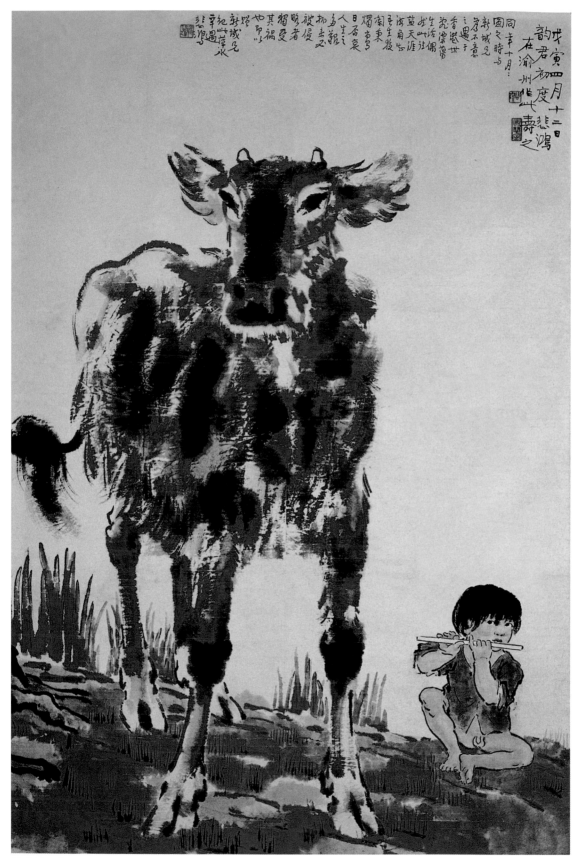

徐悲鴻　牧牛童　水墨

徐悲鴻　群牛　水墨　1931　95×178cm

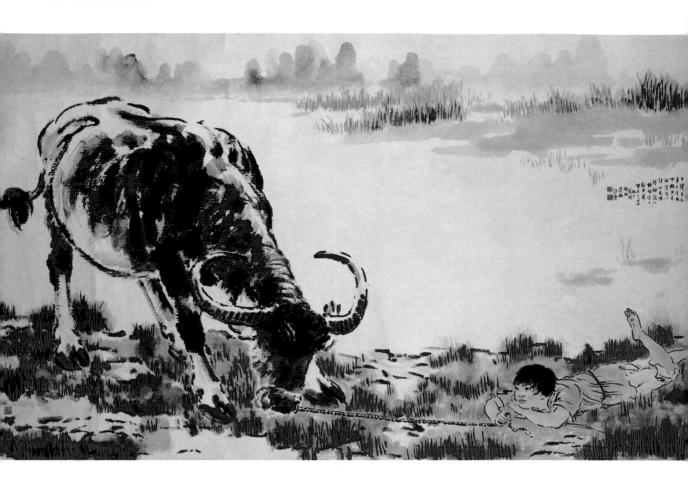

徐悲鴻　村歌　水墨　1936　77×132cm

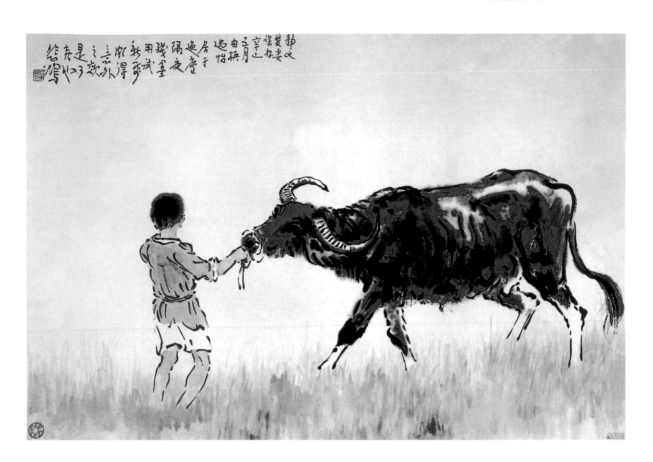

徐悲鴻　牧童　水墨　1941　56×83cm

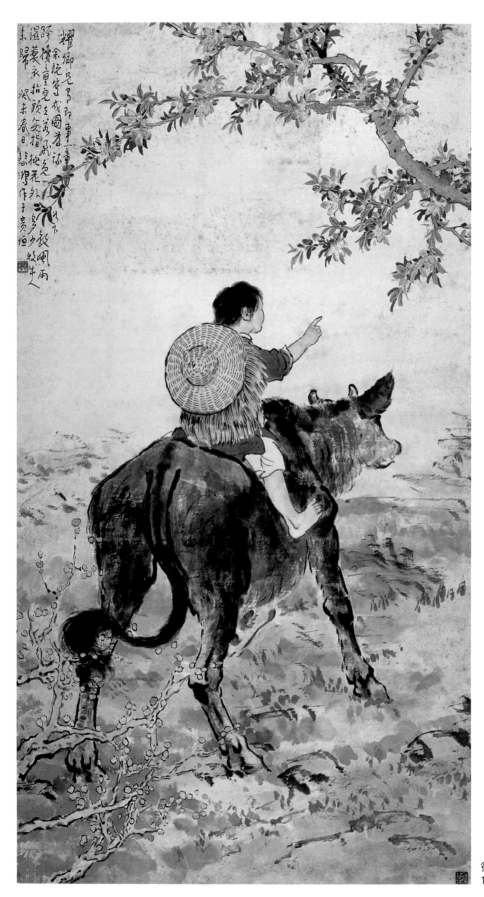

徐悲鴻　跨犢兒童　水墨
1943　117×62cm

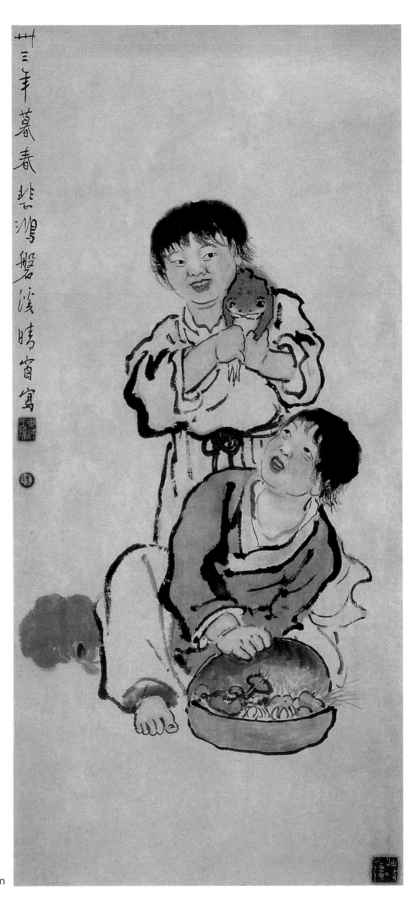

徐悲鴻　二童圖　水墨　1944　79×36cm

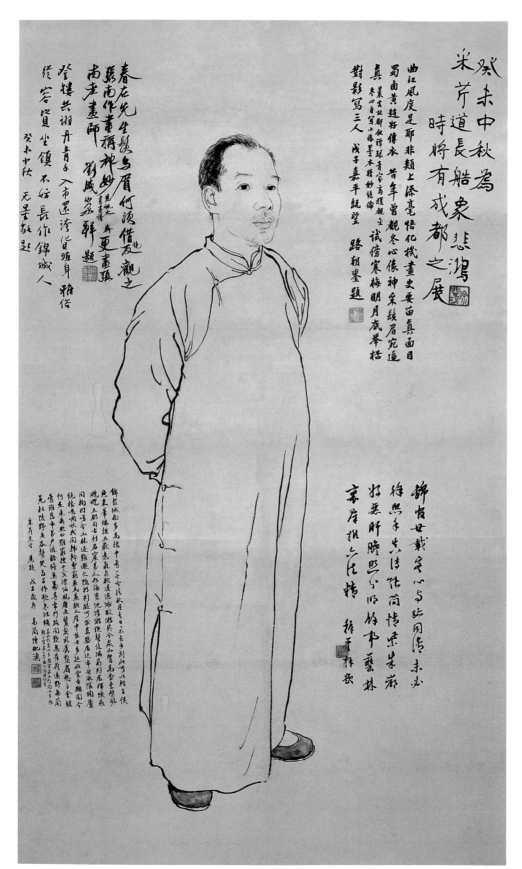

徐悲鴻　張采芹像　水墨　1943　114×65cm

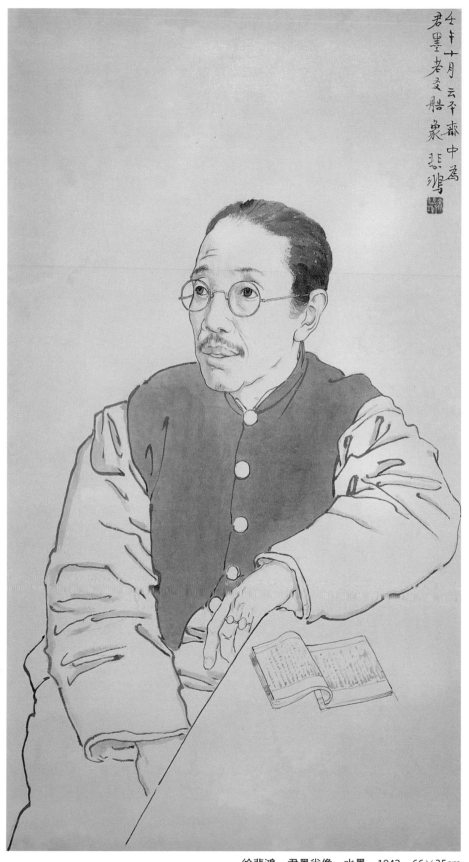

徐悲鴻　君墨肖像　水墨　1942　66×35cm

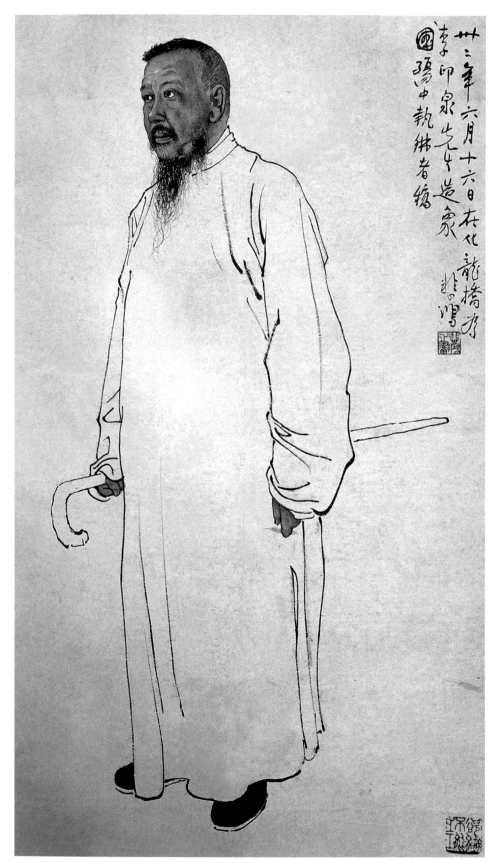

徐悲鴻　李印泉像　水墨　1943　76×43cm

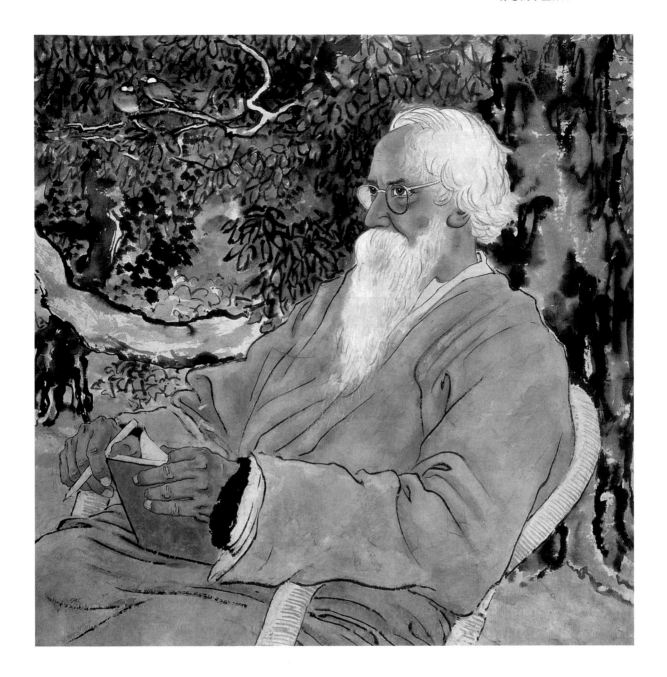

徐悲鴻　泰戈爾像　水墨　1940　51×50cm

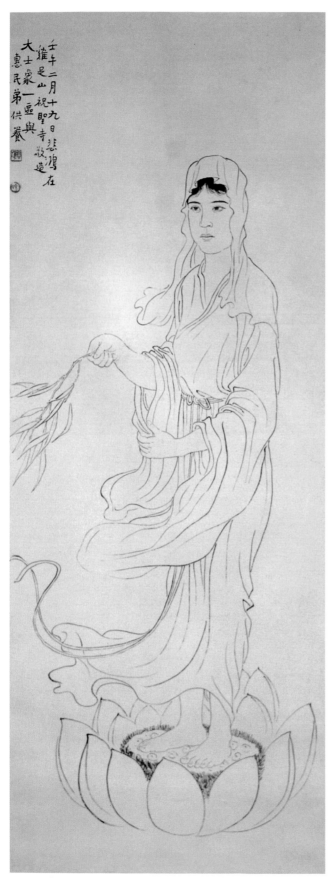

徐悲鴻　大士像　水墨　1942　112×41cm

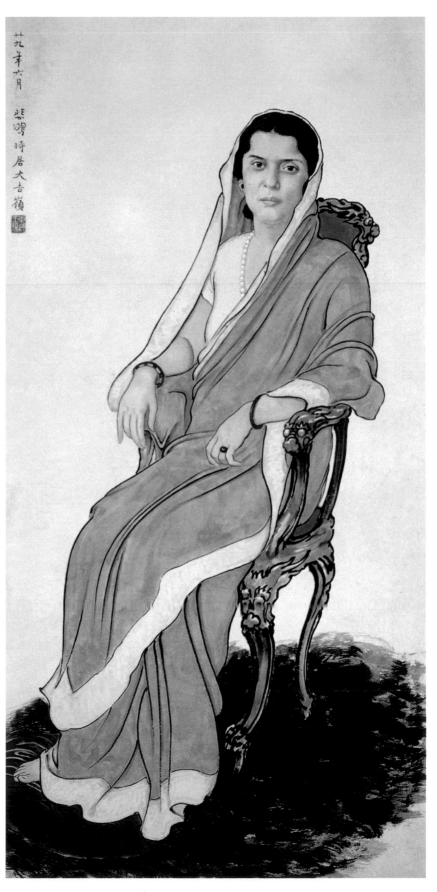

徐悲鴻　印度婦人像　水墨　1940
108×52cm

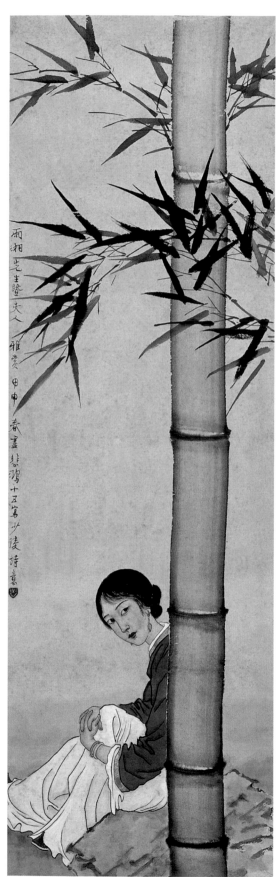

徐悲鴻　日暮倚修竹　水墨　1944　100×31cm

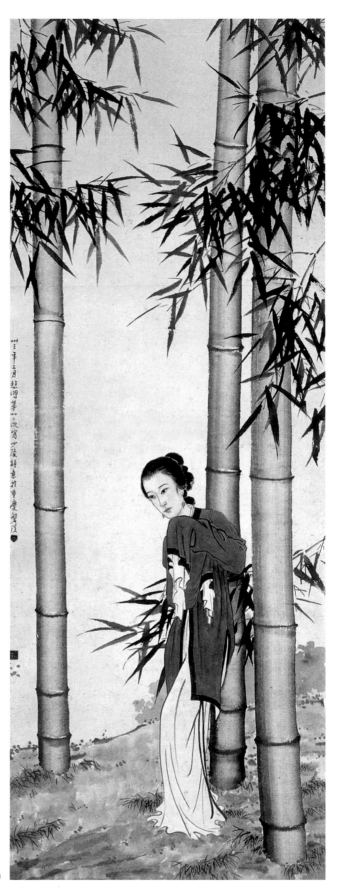

徐悲鴻　天寒翠袖薄　水墨　1944　150×55cm

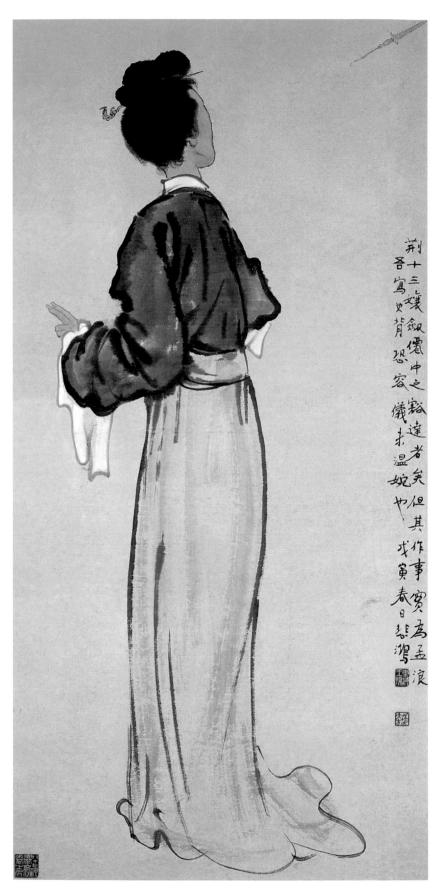

徐悲鴻　荊十三娘　水墨　1938
100×48cm

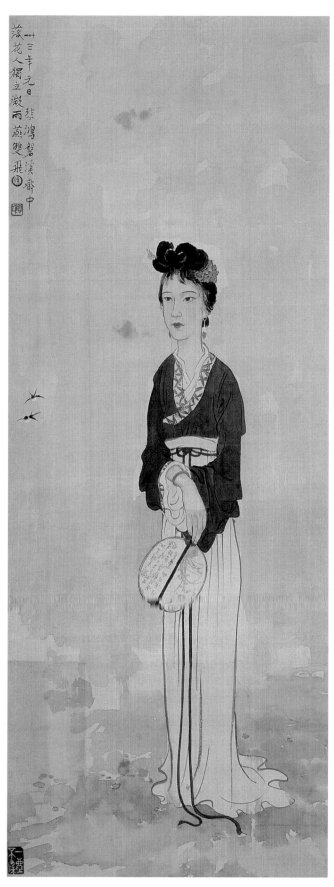

徐悲鴻　落花人獨立（二）水墨　1944　101×40cm

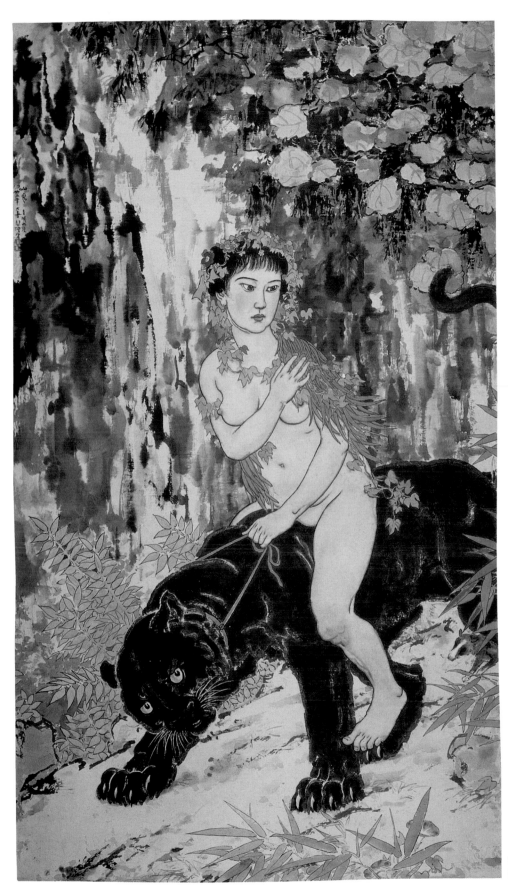

徐悲鴻　山鬼　水墨
1943　111×63cm

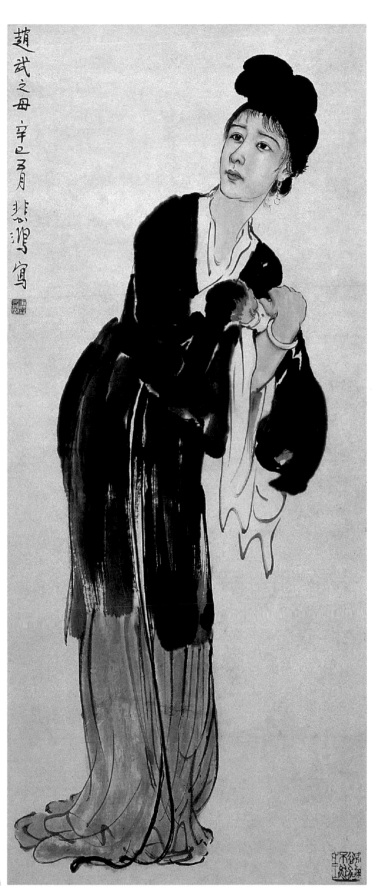

徐悲鴻　莊姬　水墨　1941　94×40cm

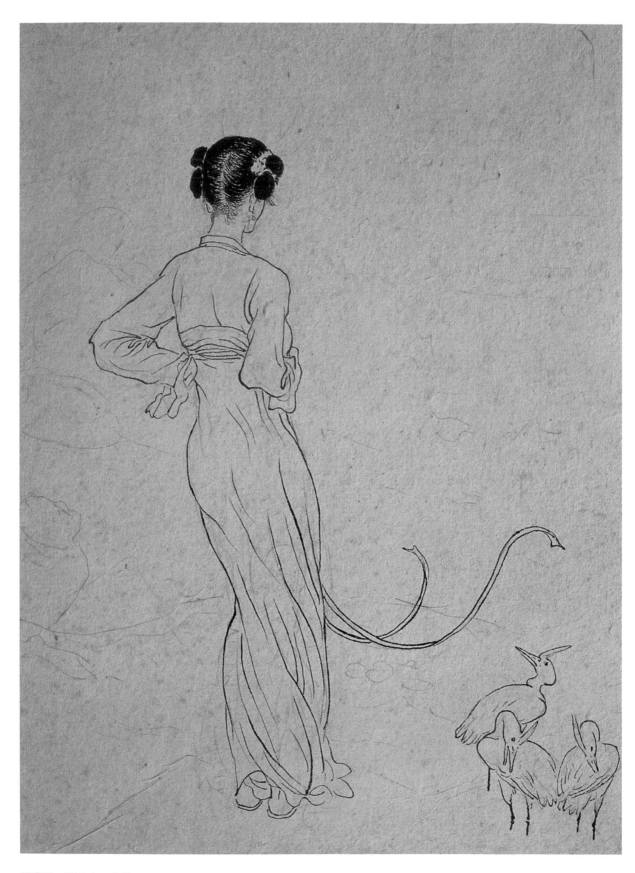

徐悲鴻　湘夫人　水墨　20×26cm

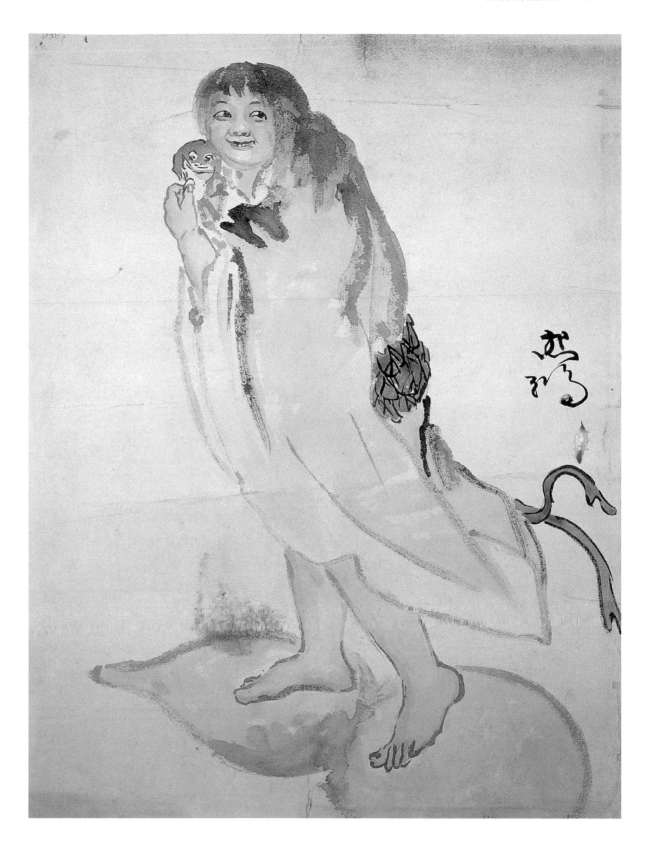

徐悲鴻　劉海戲金蟾　水墨　63×48cm

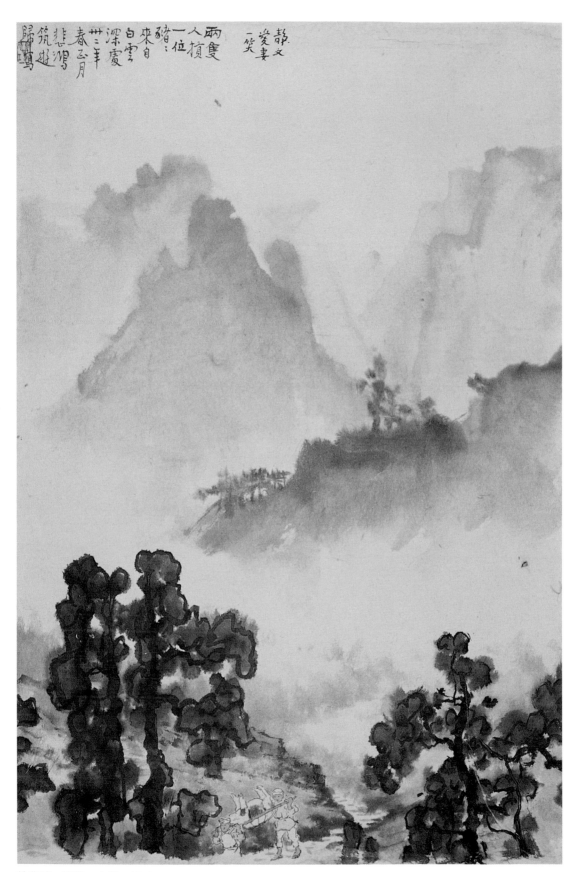

靜文
愛妻
一笑

兩隻
人檐
一位
豬：
來自
白雲
深處
卅二年
春正月
悲鴻
筑遊
歸寫

徐悲鴻　抬舉　水墨　1943　55×36cm

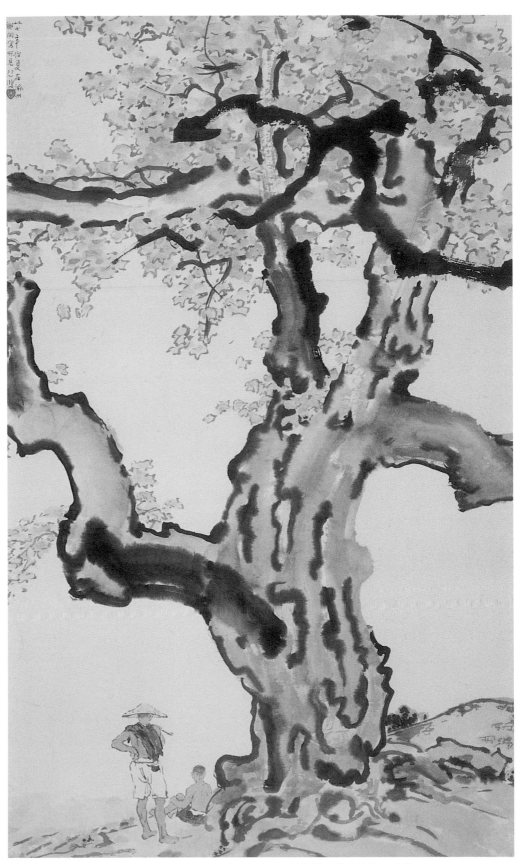

徐悲鴻　農夫休息　水墨　1938　102×62cm

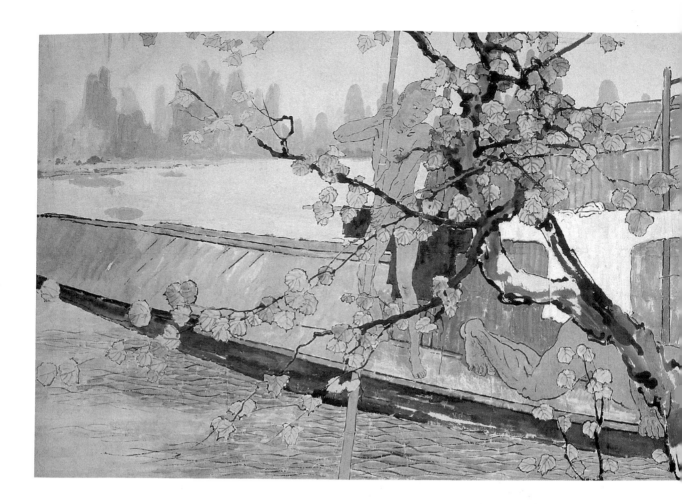

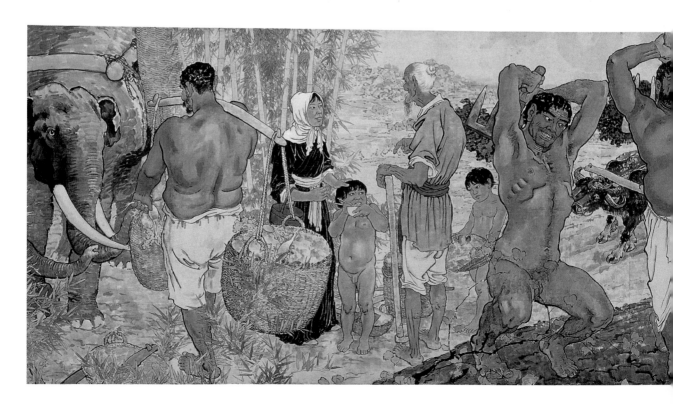

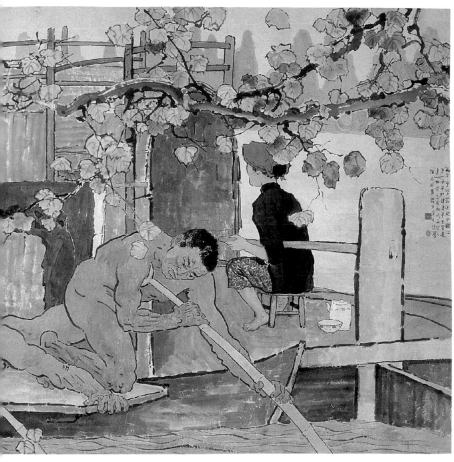

徐悲鴻　船伕　水墨　1936　141×364cm

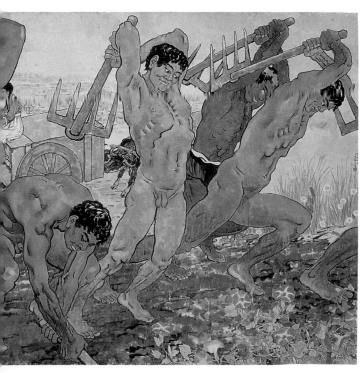

徐悲鴻　愚公移山　水墨　1940　144×421cm

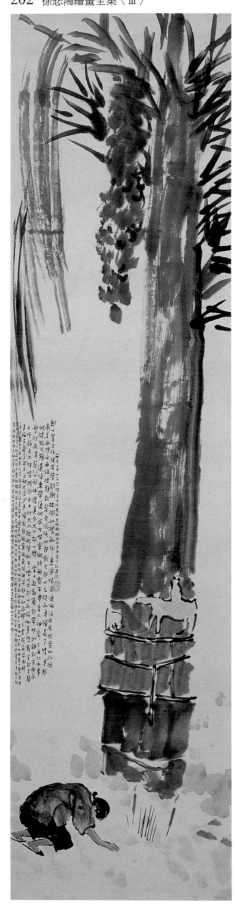

徐悲鴻　檳榔樹　水墨　1935　135×34cm

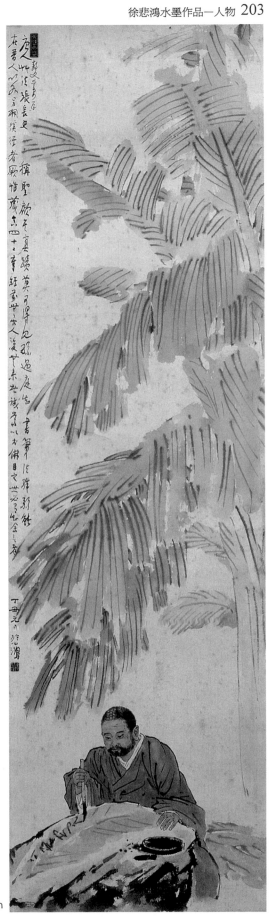

徐悲鴻　懷素學書　水墨　1937　132×39cm

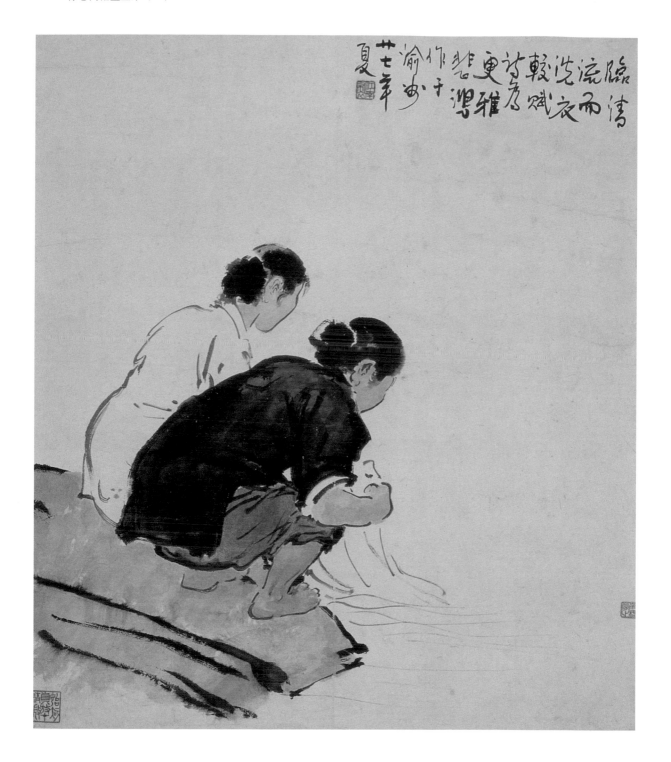

徐悲鴻　洗衣　水墨　1938　60×52cm

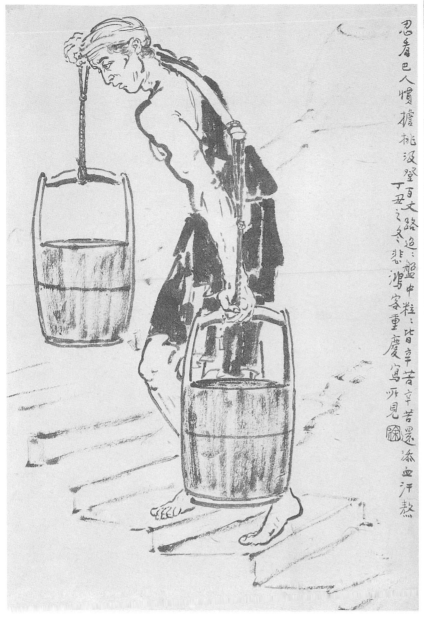

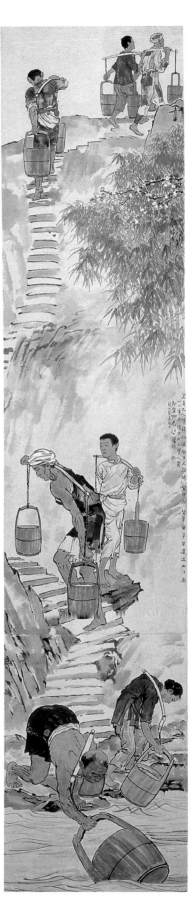

思昔巴人慣擔挑汲登百丈路迢迢盤中粒粒皆辛苦辛苦還添血汗熬 丁丑之冬悲鴻客重慶寫此見贈

徐悲鴻　巴人汲水畫稿　水墨　1937　36×25cm

徐悲鴻　巴人汲水　水墨　1937　294×63cm

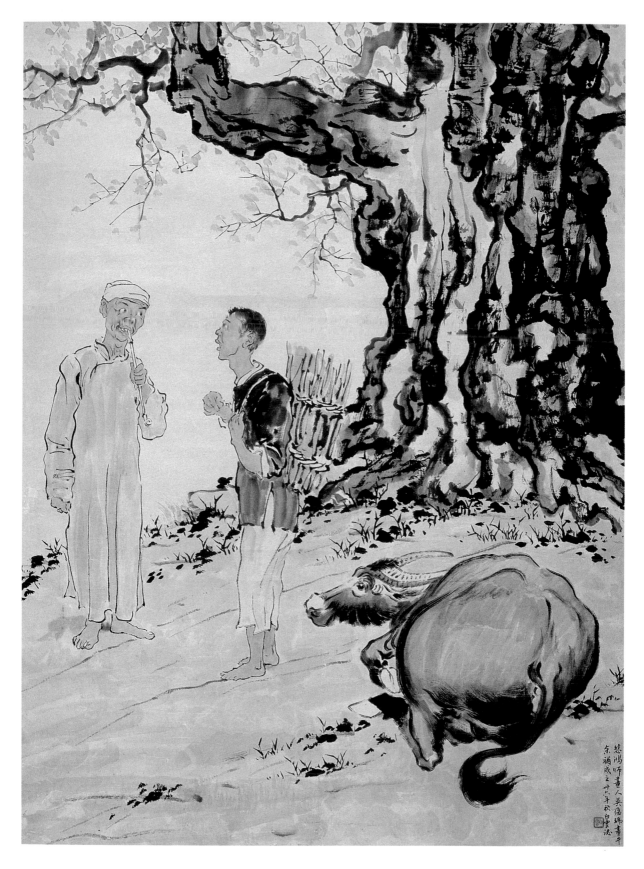

徐悲鴻　人物　水墨　中期　82×60cm

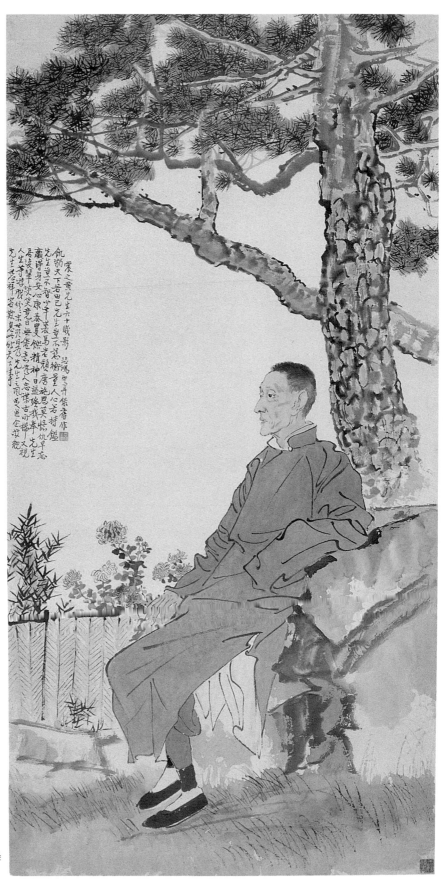

徐悲鴻　黃震之像　水墨
中期　132×66cm

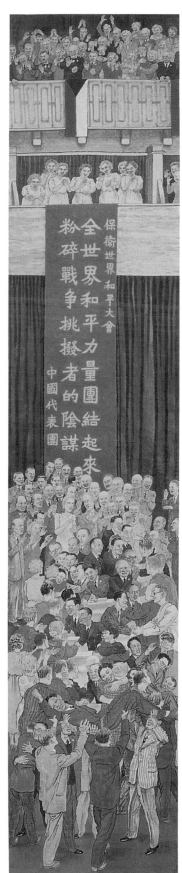

徐悲鴻 世界和平大會 水墨 1949 352×71cm

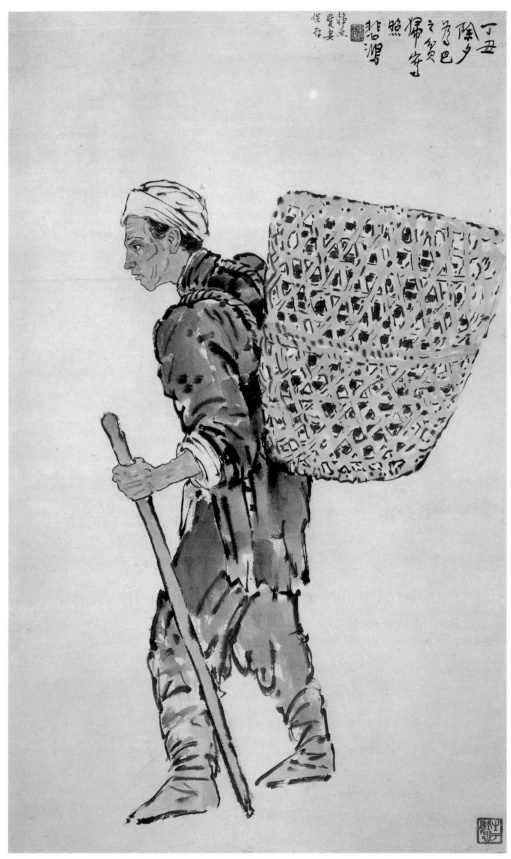

丁丑除夕寫巴之貧婦寄靜文愛妻保存 悲鴻

徐悲鴻　巴人貧婦　水墨　1937　102×62cm

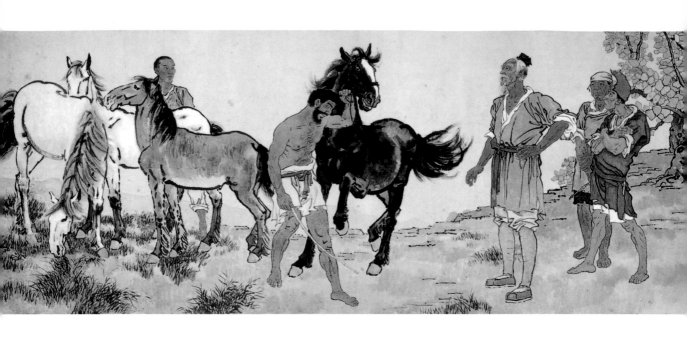

徐悲鴻　九方皋　水墨　1931　139×351cm

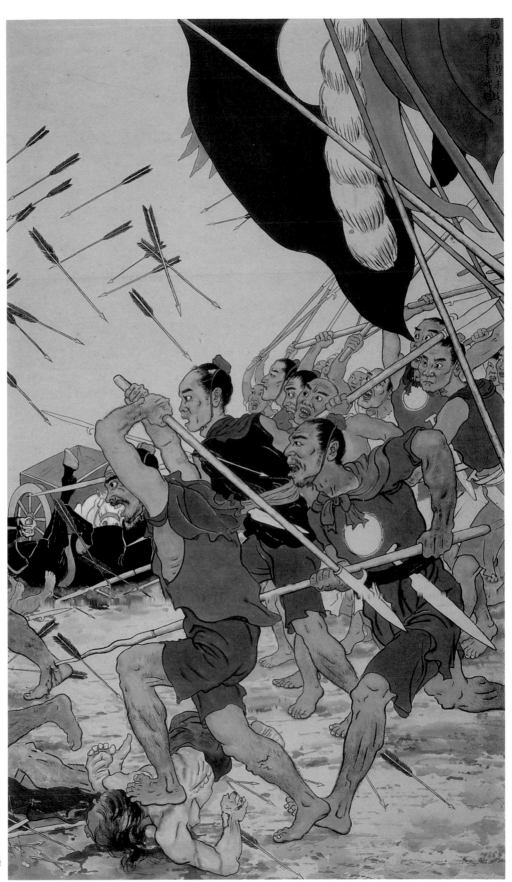

徐悲鴻　國殤　水墨
1943　107×62cm

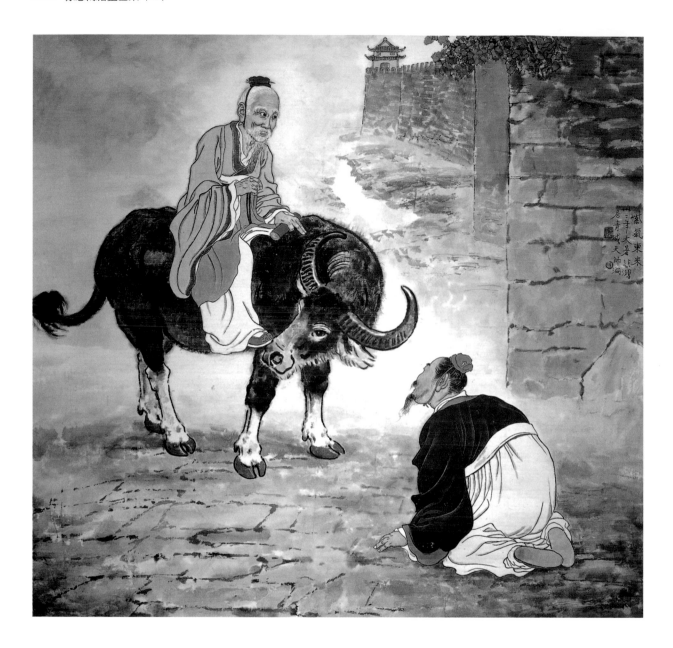

徐悲鴻　紫氣東來　水墨　1943　109×113cm

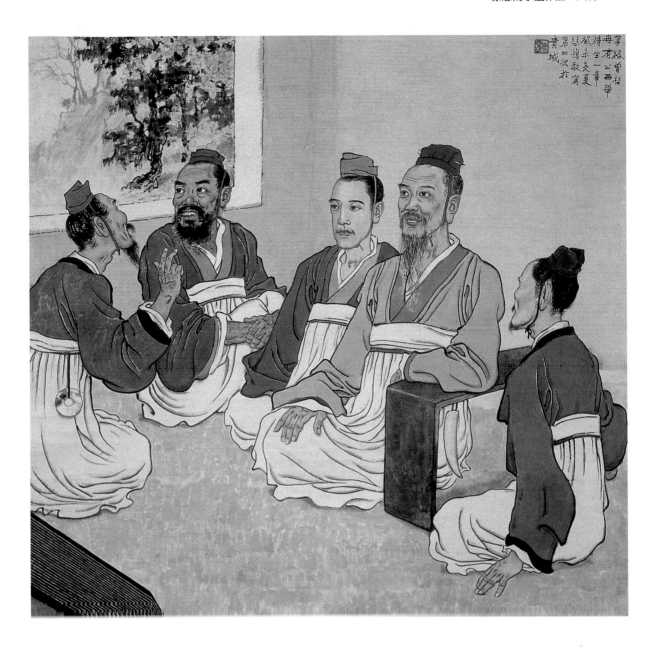

徐悲鴻　孔子講學　水墨　1943　109×113cm

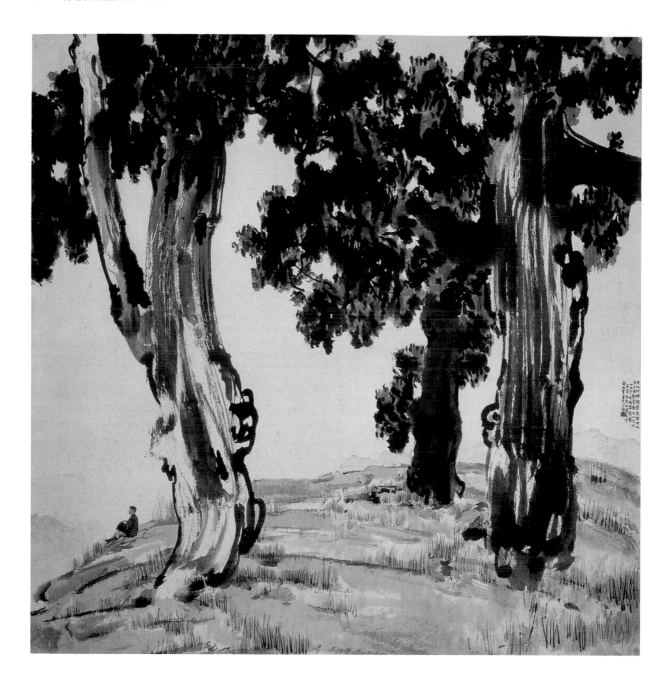

徐悲鴻　沈吟　水墨　1936　111×108cm

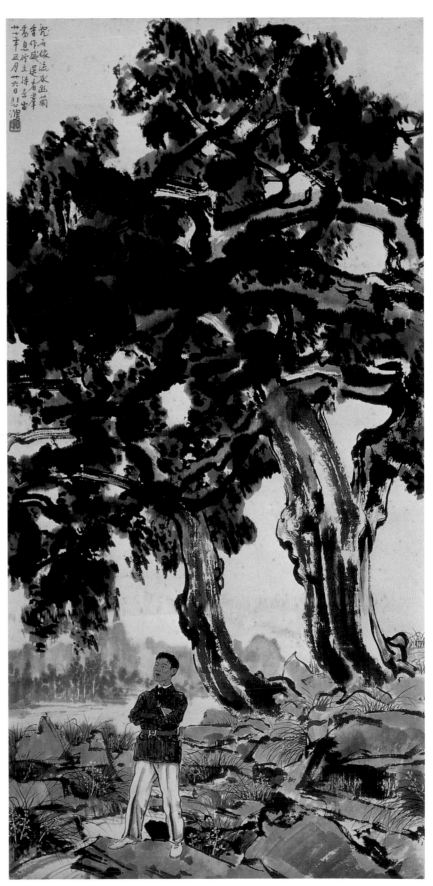

徐悲鴻　自寫　水墨　1938
115×56cm

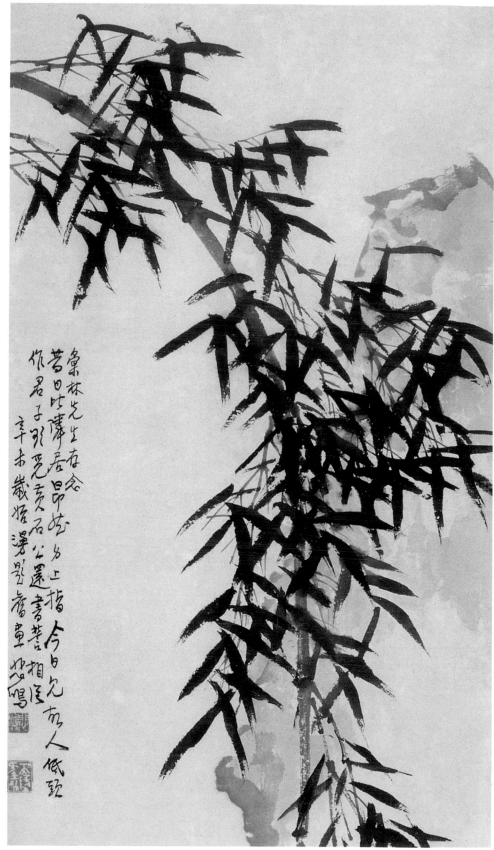

徐悲鴻　竹　水墨　1931

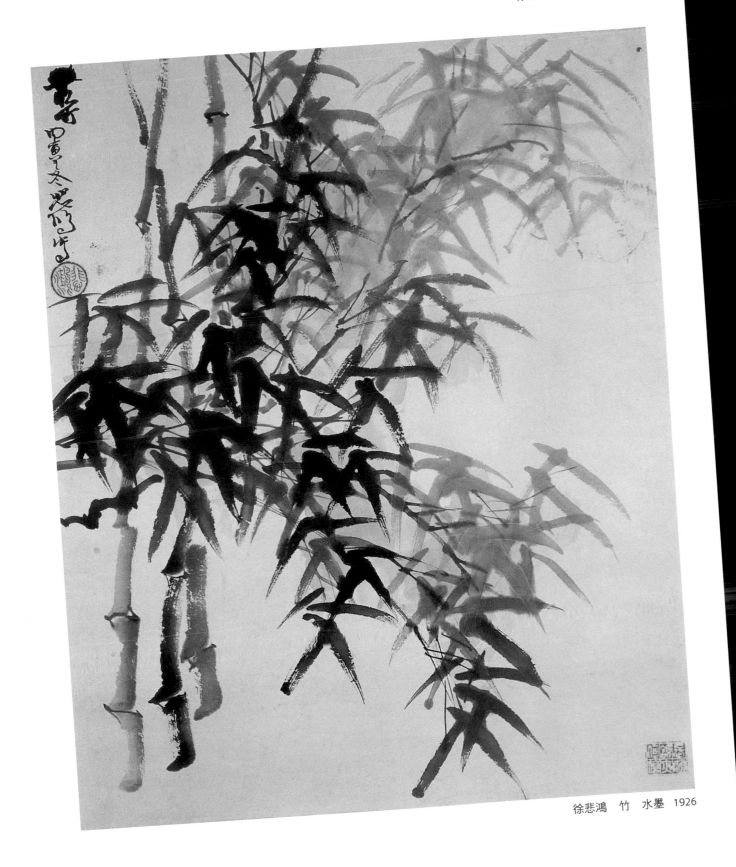

徐悲鴻　竹　水墨　1926

徐悲鴻　風雨思君ː
1935　110×37cm

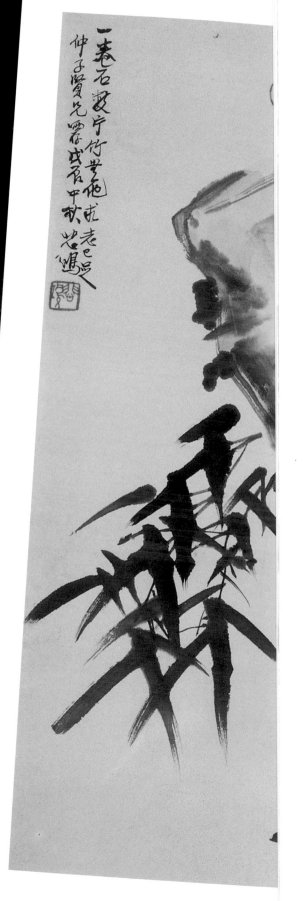

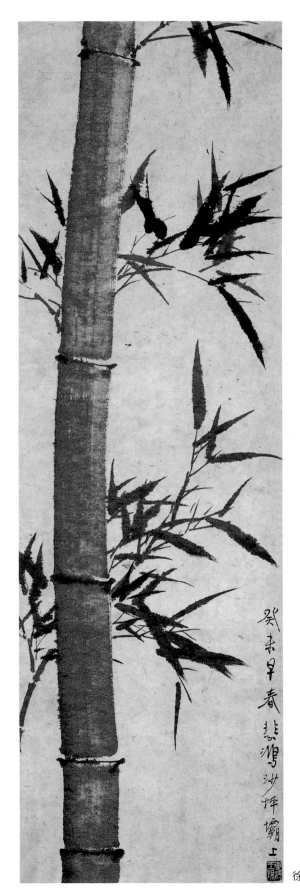

徐悲鴻　竹　水墨　1943　92×28cm

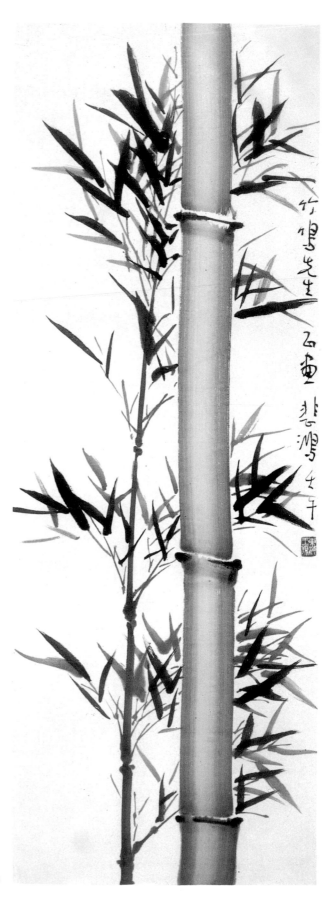

徐悲鴻　竹　水墨　1942　94×33cm

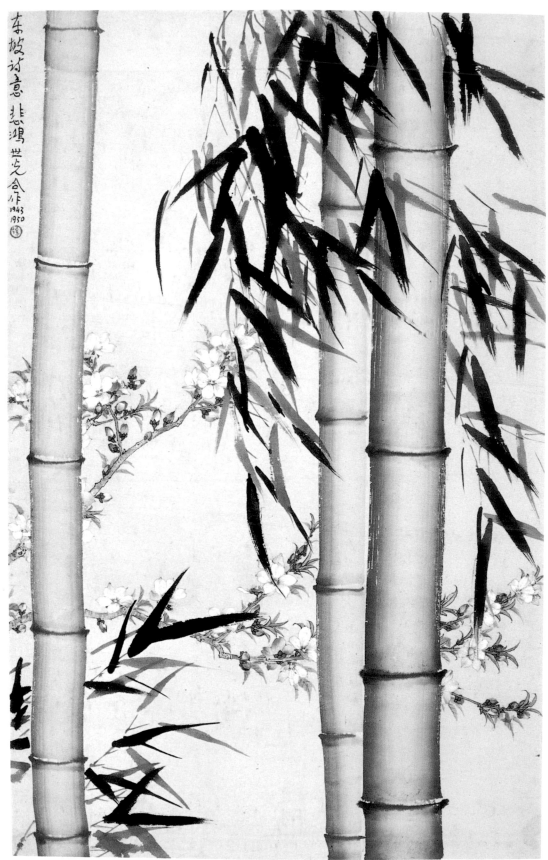

徐悲鴻　竹外桃花　水墨　1943　91×57cm

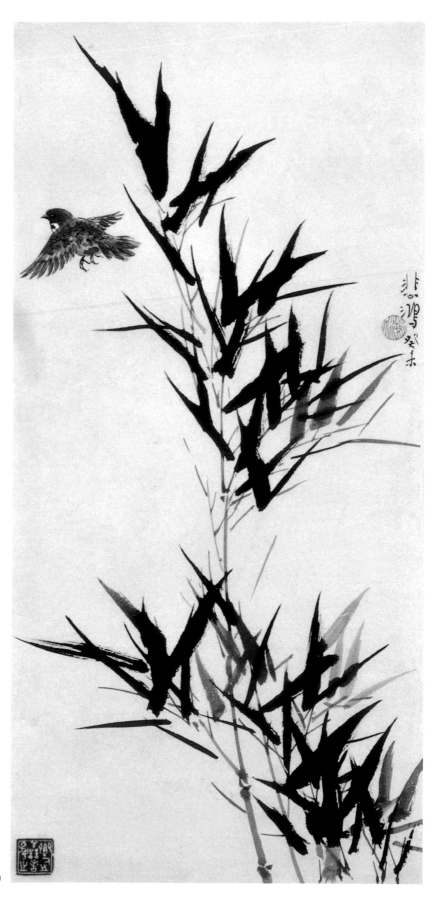

徐悲鴻　竹雀　水墨　1943　65×31cm

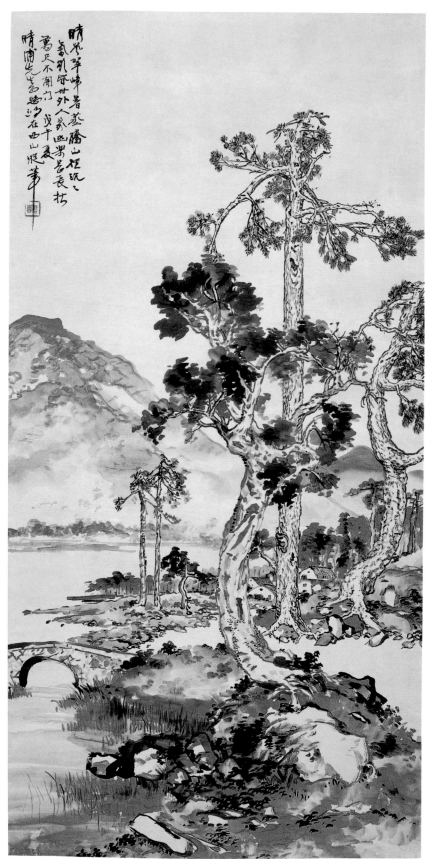

徐悲鴻　晴峰翠嶂　1918　128×63cm

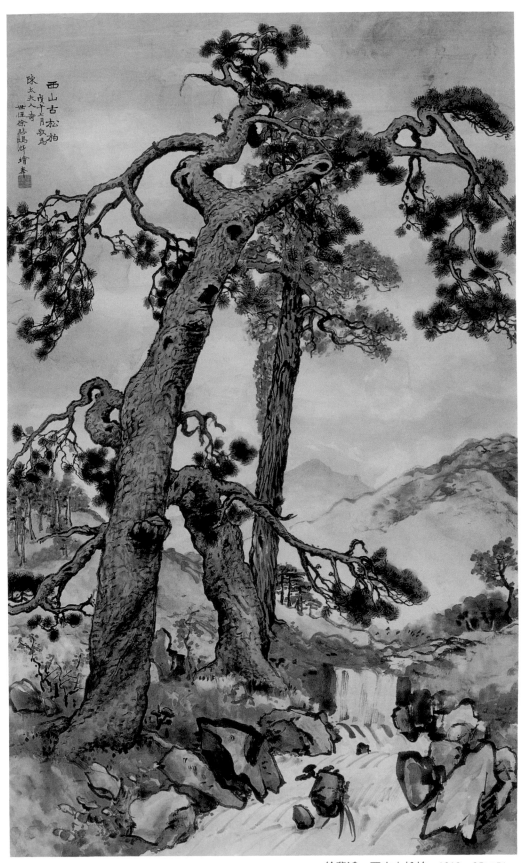

徐悲鴻　西山古松柏　1918　85×51cm

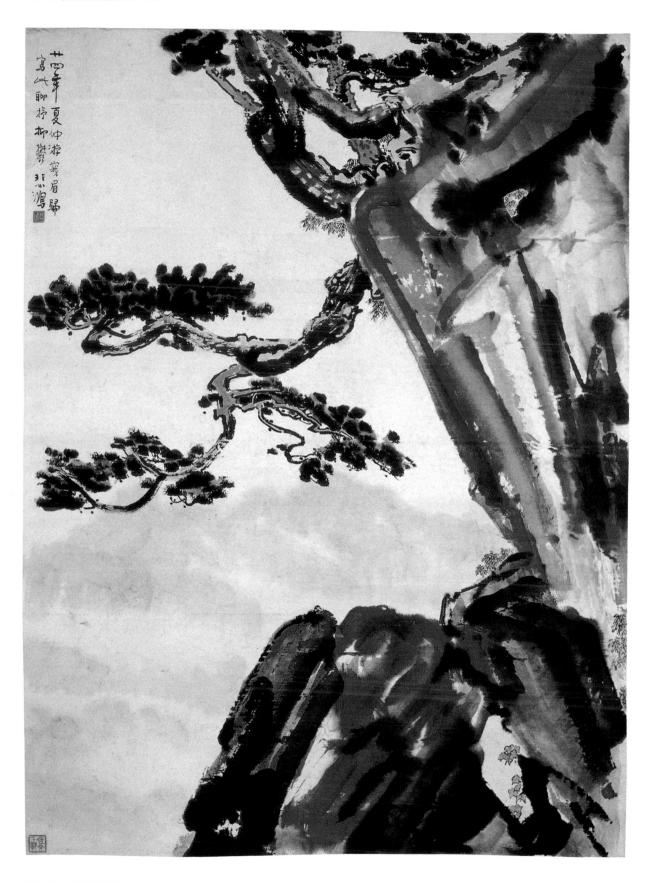

徐悲鴻　危石巖巖　1935　109×79cm

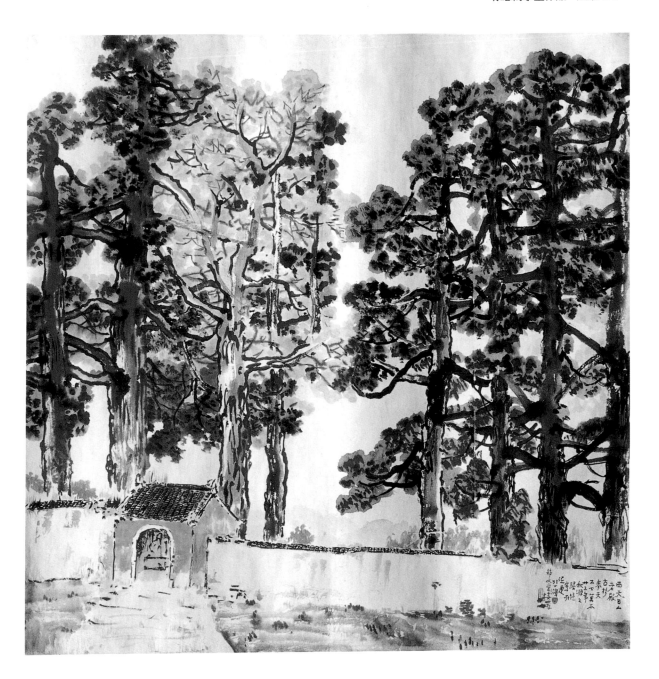

徐悲鴻　西天目山老殿　1934　110×108cm

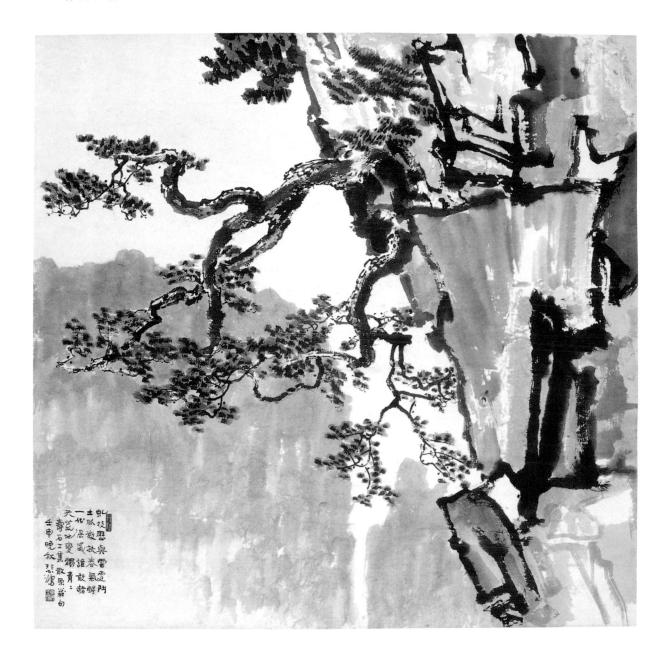

徐悲鴻　墨筆山　1932　109×110cm

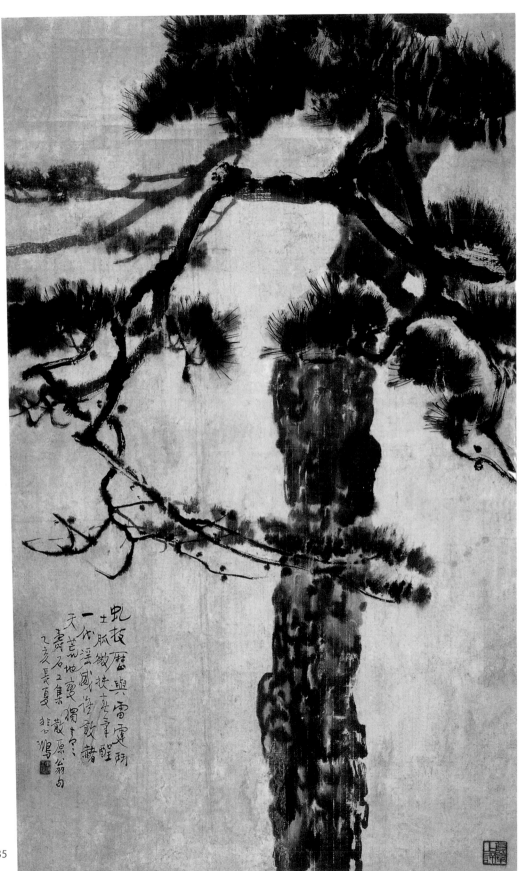

徐悲鴻　墨松　1935
130×76cm

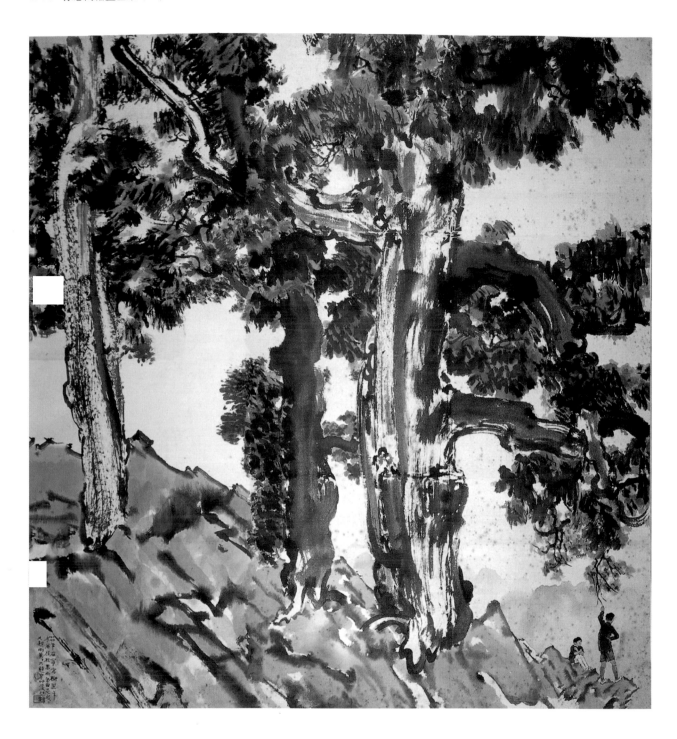

徐悲鴻　山林遠眺　1935　130×121cm

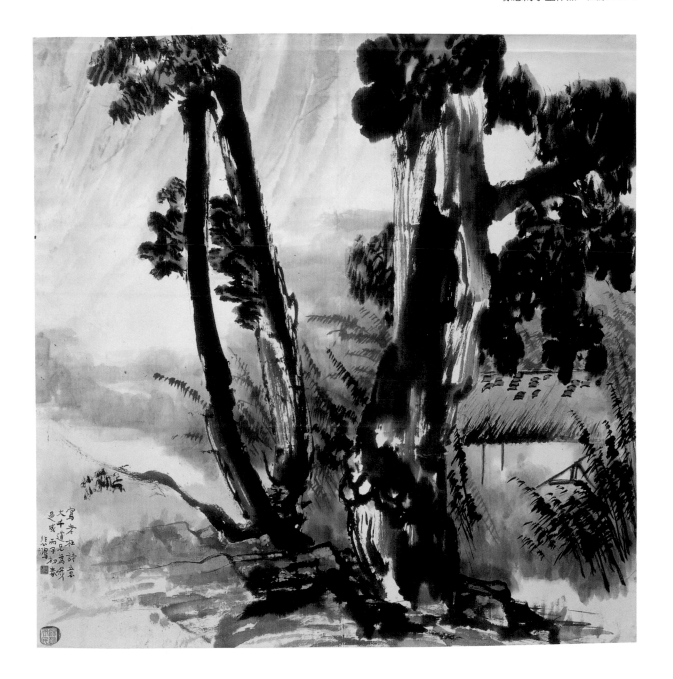

徐悲鴻　老杜詩意　1936　111×110cm

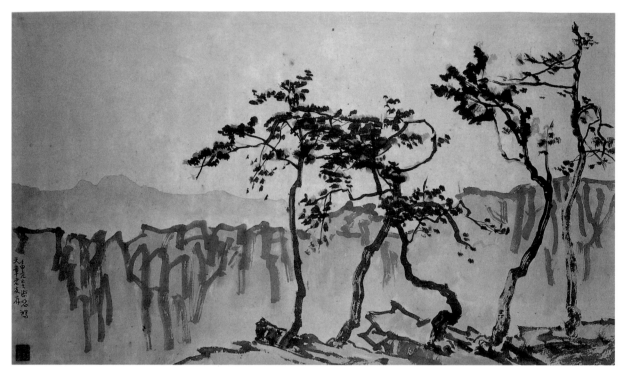

徐悲鴻　風景　1932　47×81cm

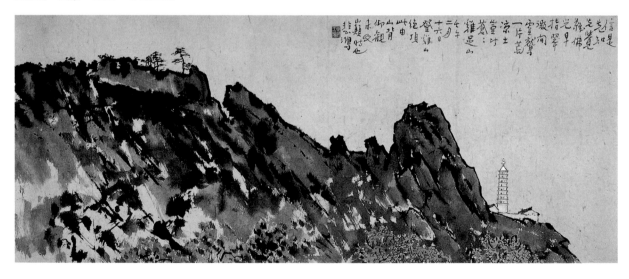

徐悲鴻　雞足山　1942　47×116cm

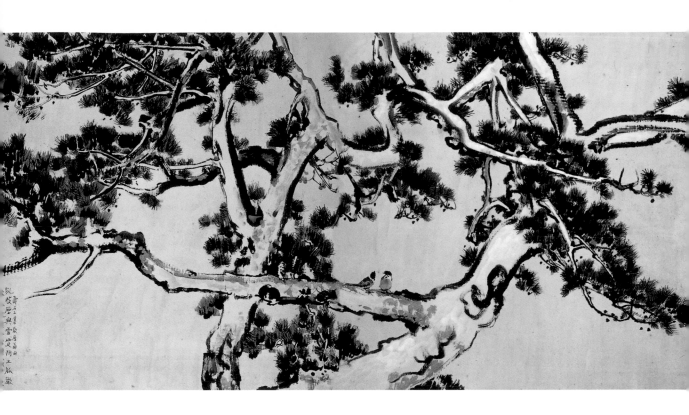

徐悲鴻　白皮松　1935　110×108cm×2

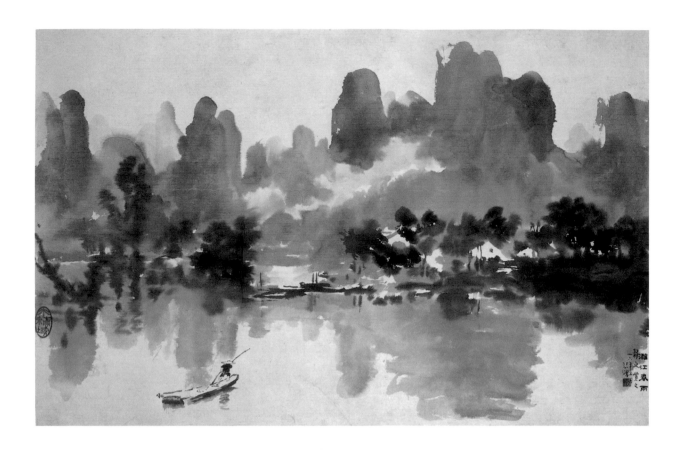

徐悲鴻　灕江春雨　1937　74×114cm

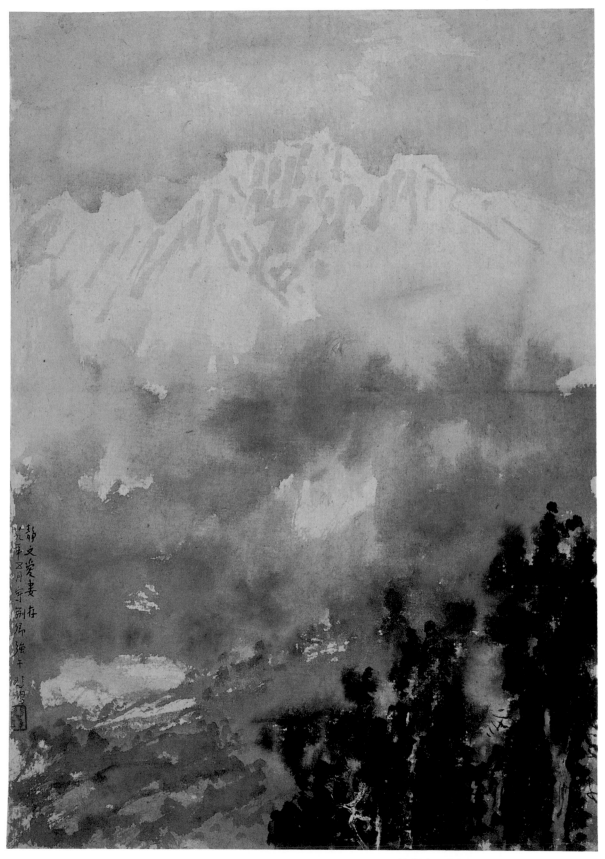

徐悲鴻　喜馬拉雅山　1940　49×34cm

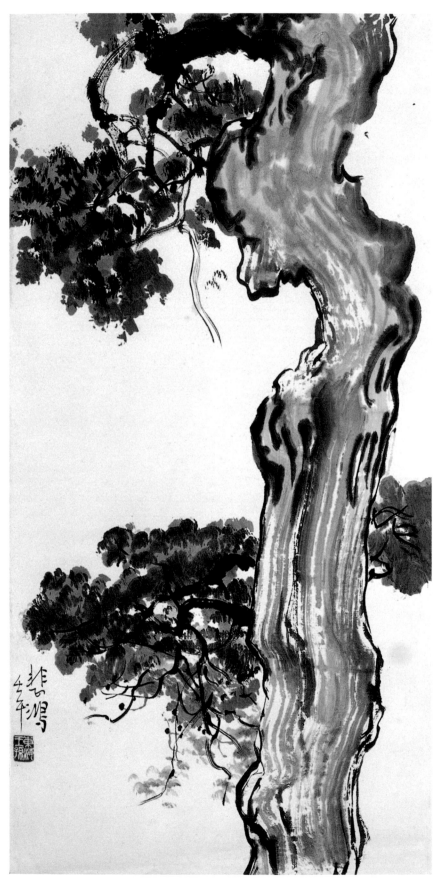

徐悲鴻　柏樹　1942　69×34cm

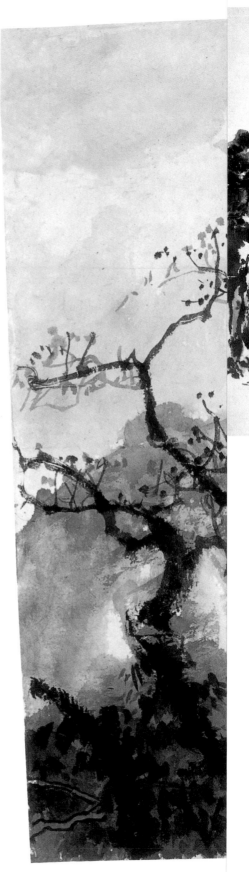

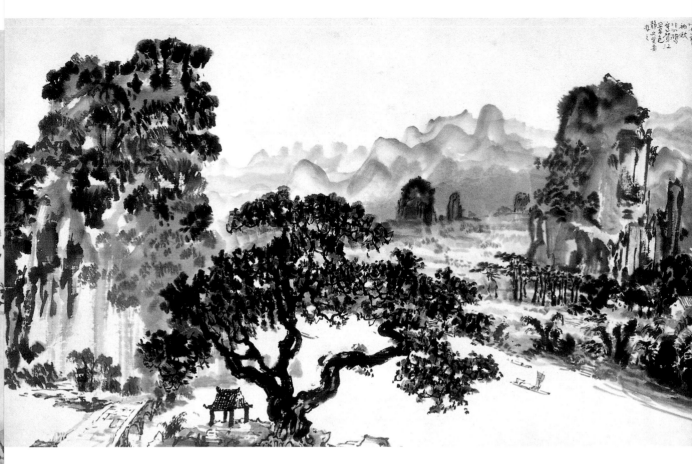

徐悲鴻　賀江景色　1938　77×129cm

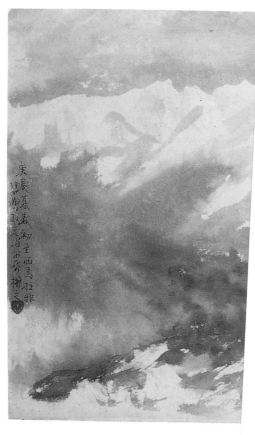

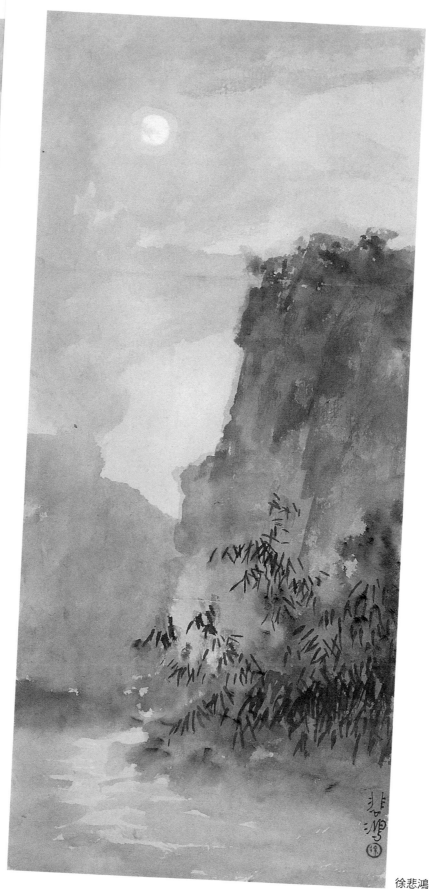

徐悲鴻　喜馬拉雅山　1940　36×52cm

徐悲鴻　月色　中期　74×33cm

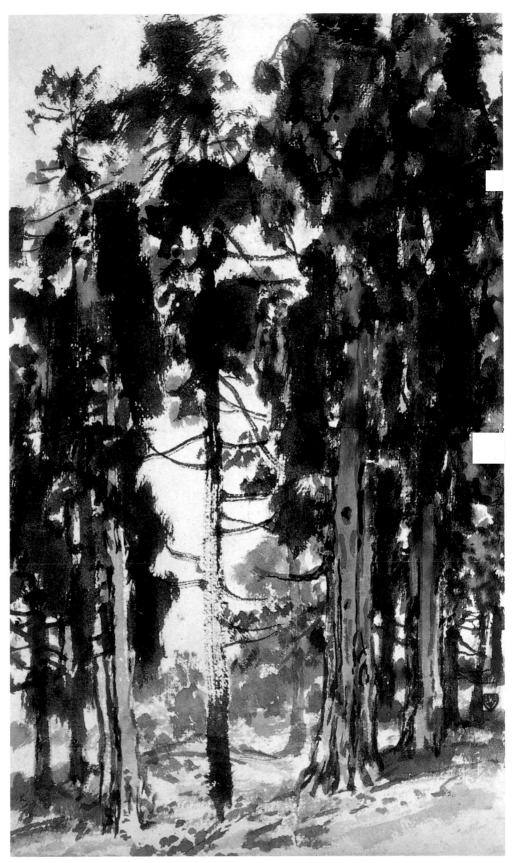

徐悲鴻　喜馬拉雅山　1940　55×23cm

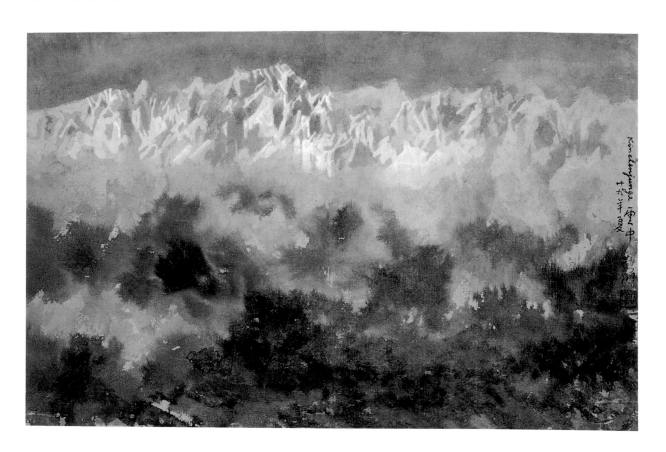

徐悲鴻　喜馬拉雅山　1940　34×52cm

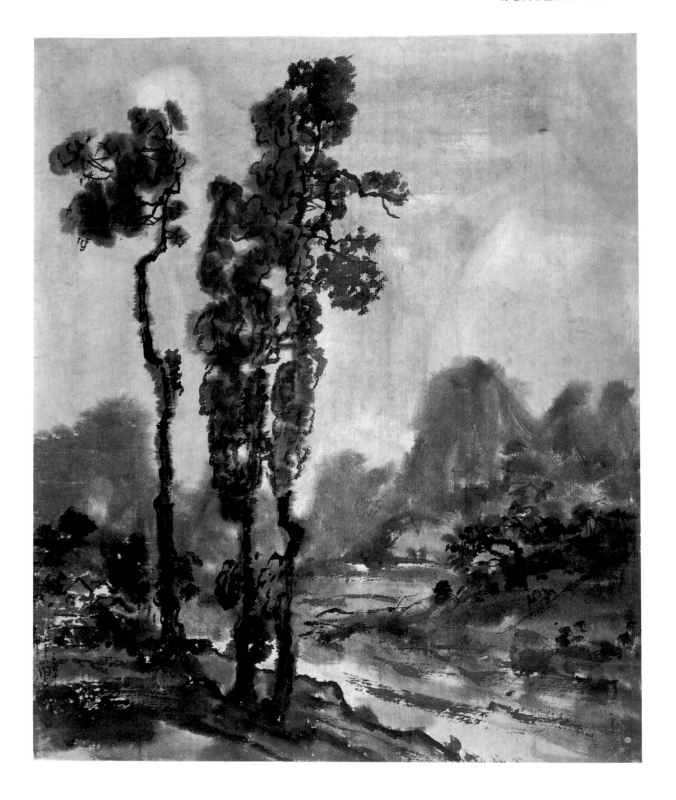

徐悲鴻　月上　1942　57×48cm

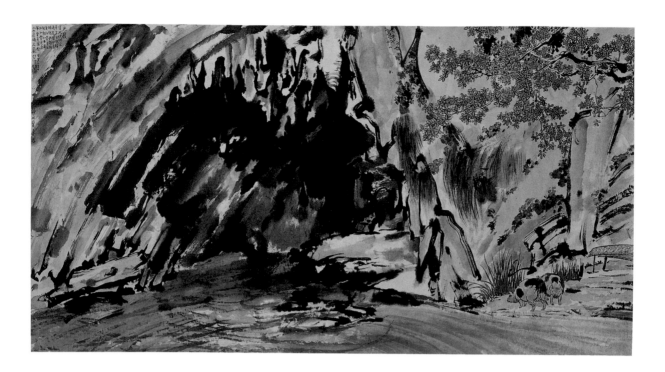

徐悲鴻　光巖　1938　55×100cm

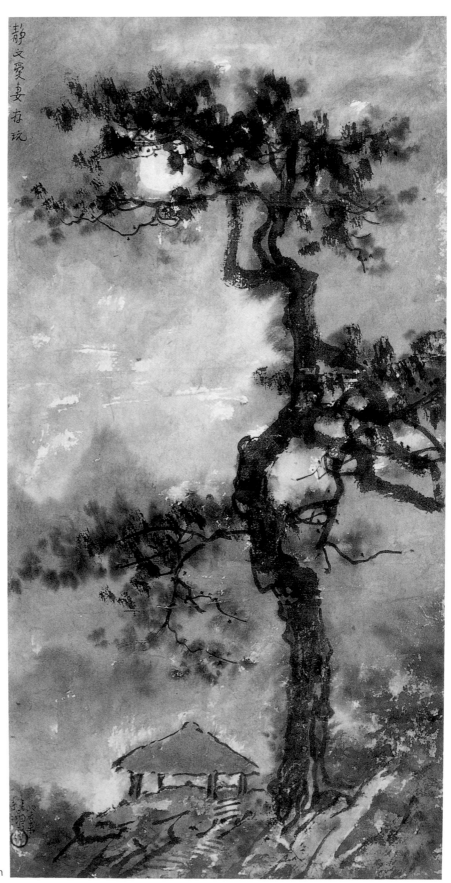

徐悲鴻　月色　1943　62×32cm

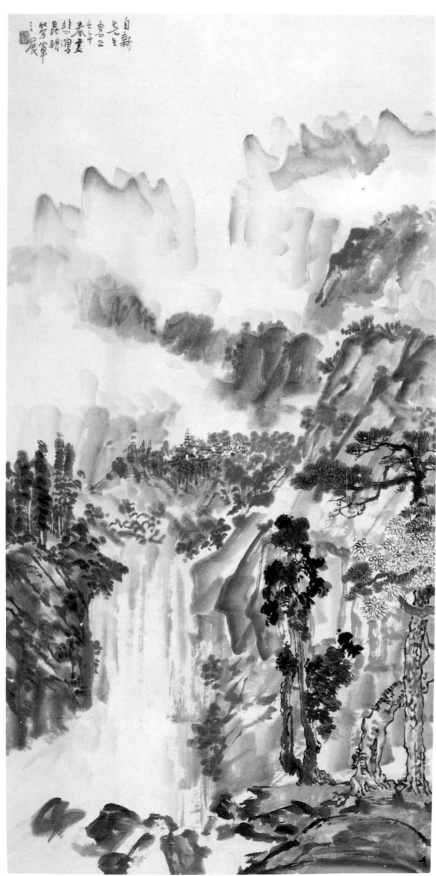

徐悲鴻　墨筆山水　1942
138×69cm

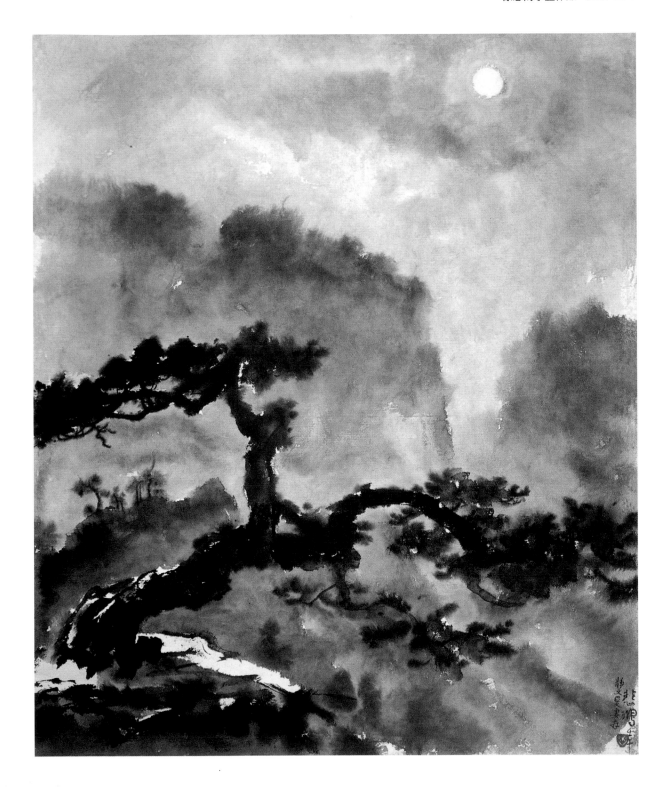

徐悲鴻　月色　1942　65×54cm

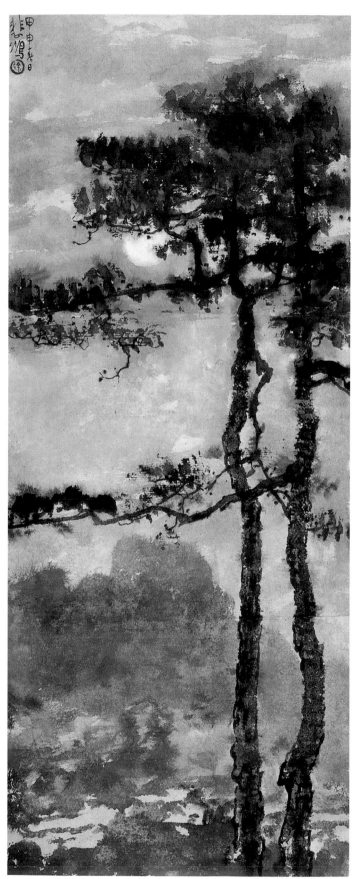

徐悲鴻　月色　1944　82×33cm

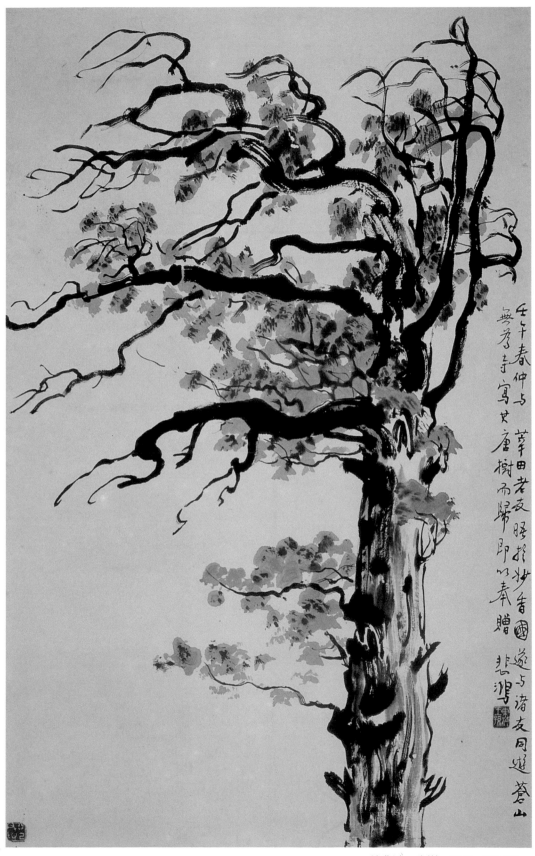

徐悲鴻　唐樹　1943　83×52cm

【圖版索引】

國家圖書館出版品預行編目資料

徐悲鴻繪畫全集：＝The Art of Xu Beihong
Series／藝術家雜誌社策劃--再版，-- 台北市
：藝術家／2013〔民102〕
　　冊；19×26公分.--
含索引
ISBN　957-8273-67-3（第一卷：平裝）
ISBN　957-8273-68-1（第二卷：平裝）
ISBN　978-986-282-102-2（第三卷：平裝）

1.水墨畫 2.作品集

945.6　　　　　　　　　　102010135

徐悲鴻繪畫全集
〈第三卷〉中國水墨作品
The Art of Xu Beihong Series

藝術家雜誌社／策劃
圖版提供授權／徐悲鴻紀念館、徐伯陽

發行人　何政廣
主　編　王庭玫
編　輯　汪淑玲·黃舒屏
美　編　李宜芳·柯美麗

出版者　藝術家出版社
　　　　台北市重慶南路一段 147 號 6 樓
　　　　TEL：（02）2371-9692 ～ 3
　　　　FAX：（02）2331-7096
　　　　郵政：0104479-8　藝術家雜誌社帳戶

總經銷　時報文化出版企業股份有限公司
　　　　桃園縣龜山鄉萬壽路二段 351 號
　　　　TEL：（02）2306-6842

南區代理　吳忠南
　　　　台南市西門路一段 223 巷 10 弄 26 號
　　　　TEL：（06）261-7268
　　　　FAX：（06）263-7698

製　版　新豪華彩色製版印刷有限公司
印　刷　欣　佑彩色製版印刷有限公司
初　版　2001 年 3 月
再　版　2013 年 6 月
定　價　本卷台幣 650 元（全套三卷 1600 元）

ISBN　978-986-282-102-2
法律顧問　蕭雄淋